设计材料与工艺

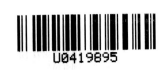

主　编　隋　燕
副主编　宋春艳　赵　辉　周　梅　邵常琳
参　编　张晓敏　王郡娜　张文源　高　超

北京理工大学出版社
BEIJING INSTITUTE OF TECHNOLOGY PRESS

内容提要

本书系统而简明地叙述了设计材料的基本种类、性能特点、加工工艺以及在设计中的使用方式，重点介绍了各种常用设计材料及加工工艺在现代设计思维下的创新应用。本书共10章，分别介绍了石材、木材、玻璃、金属、塑料等材料的基本知识、主要性能和工艺基础，每章后附有知识链接、实训指导和思考题，对相关知识进行拓展，将理论与实际联系，对学生进行实践训练，并帮助学生总结所学知识。

本书可作为产品设计、工业设计、家具设计、室内设计、工艺美术等本科艺术设计类相关专业的教材，也可供自学者参考。

版权专有　侵权必究

图书在版编目（CIP）数据

设计材料与工艺 / 隋燕主编. ---北京：北京理工大学出版社，2021.10
　　ISBN 978-7-5763-0494-7

　　Ⅰ.①设… Ⅱ.①隋… Ⅲ.①艺术-设计-教材 Ⅳ.①J06

中国版本图书馆CIP数据核字（2021）第208416号

出版发行 / 北京理工大学出版社有限责任公司
社　　址 / 北京市海淀区中关村南大街5号
邮　　编 / 100081
电　　话 /（010）68914775（总编室）
　　　　　（010）82562903（教材售后服务热线）
　　　　　（010）68944723（其他图书服务热线）
网　　址 / http：//www.bitpress.com.cn
经　　销 / 全国各地新华书店
印　　刷 / 北京紫瑞利印刷有限公司
开　　本 / 787毫米×1092毫米　1/16
印　　张 / 12
字　　数 / 247千字
版　　次 / 2021年10月第1版　2021年10月第1次印刷
定　　价 / 54.00元

责任编辑 / 李　薇
责任校对 / 刘亚男
责任印制 / 李志强

图书出现印装质量问题，请拨打售后服务热线，本社负责调换

前 言

材料是设计的物质基础，我们身边的每一件设计作品，都离不开材料。设计师根据设计内容选择合适的材料，赋予它美的形式、功能和意义，材料才体现出自身的价值。

选择合适的材料，诠释恰当的形式，这便是设计的目的。本书从材料的基础知识出发，系统而简明地叙述了石材、木材、玻璃、金属、塑料等材料的主要性能、工艺类型以及在设计中的应用，为设计师正确地选用材料提供了思路和依据。

本书共 10 章，每章后附有知识链接、实训指导和思考题等内容，以帮助学生进一步理解相关知识和展开训练。在本书的编写过程中，编者融入了多年的教学与设计经验，并做了大量调研，尽可能做到信息全面。同时，本书针对艺术设计类专业的特点，以材料的创新应用为出发点，立足艺术设计视角，注重理论与实践的结合，引导学生思考设计的载体，加强学生对材料全面化、系统化的创新应用能力。

本书由山东农业工程学院隋燕任主编，山东农业工程学院宋春艳、山东农业工程学院赵辉、西南民族大学周梅、山东农业工程学院邵常琳任副主编，参与编写的还有山东农业工程学院张晓敏、王郡娜、张文源。此外，山东农业工程学院高超负责本书的校对工作。

在本书的编写过程中，编者参考了相关的文献和书籍，以及网络上相关的图片，在此向有关作者和单位表示衷心的感谢！

由于编者水平有限，且本书所涉及的各类材料交叉性强、知识面广，因此书中难免存在疏漏和不当之处，恳请读者批评指正。

<div style="text-align:right">编　者</div>

目 录

第1章 材料概述 1
1.1 材料与设计 1
1.2 材料的分类 9
1.3 材料的性能 11
1.4 材料的选择 16

第2章 材料的设计质感 19
2.1 材料的美学基础 19
2.2 质感原理 26
2.3 质感分类 28
2.4 质感设计 30
2.5 质感设计的应用 33

第3章 石材材料与工艺 37
3.1 石材的基础知识 37
3.2 石材的物理性能和分类 38
3.3 石材的加工工艺 39
3.4 石材在设计中的应用 49

第4章 木材材料与工艺 63
4.1 木材的基础知识 63
4.2 木材的性能和分类 65
4.3 木材的成型工艺及表面工艺 66
4.4 木材在设计中的应用 71

第 5 章　金属材料与工艺 · 81
5.1　金属材料的基础知识 · 81
5.2　金属材料的性能和种类 · 83
5.3　金属材料的成型工艺及表面工艺 · 89
5.4　金属材料在设计中的应用 · 97

第 6 章　陶瓷与工艺 · 107
6.1　陶瓷的基本知识 · 107
6.2　陶瓷的成型工艺 · 111
6.3　陶瓷的装饰工艺 · 115
6.4　陶瓷在设计中的应用 · 118

第 7 章　玻璃与工艺 · 122
7.1　玻璃的基础知识 · 122
7.2　玻璃的性能和分类 · 123
7.3　玻璃的成型工艺及装饰工艺 · 124
7.4　玻璃在设计中的应用 · 132

第 8 章　纺织类材料 · 138
8.1　纺织材料的基础知识 · 138
8.2　纺织材料的性能和分类 · 140
8.3　纺织材料的加工工艺和表面处理 · 145
8.4　纺织材料在设计中的应用 · 149

第 9 章　手工材料 · 155
9.1　手工材料的基础知识 · 155
9.2　手工材料的工艺与表现方法 · 155

第 10 章　塑料材料 · 170
10.1　塑料材料的基础知识 · 170
10.2　塑料材料的性能和分类 · 171
10.3　塑料的加工工艺和表面处理 · 176
10.4　塑料在设计中的应用 · 181

参考文献 · 186

第1章 材料概述

1.1 材料与设计

天有时、地有气、工有巧、材有美，合此四者，然后可以为良。——《考工记》

在设计领域，材料与造型是相辅相成的，因为材料而确定造型或因为造型而选择材料，在整个设计过程中，材料的选择至关重要。

设计是联系材料与工具的桥梁和纽带，是人们有目的、有意识的活动，是把一种设想通过合理的规划、周密的计划，通过各种方式表达出来的过程；而材料是可以为人类用来制作产品和工具的物质，如金属、石材、木材、皮革等天然和非天然的材质。设计与材料有着密切的关系，没有材料就没有设计，任何设计必须通过一定的材料作为载体来创作，需要相应的材料来实现构思。

材料是设计艺术的物质支撑，一件作品的诞生是设计与材料的彼此渗透、相互成全，并取得和谐一致的结果。适当地选用材料，才能够恰如其分地表现设计，诠释作者的理念与思想，这也是设计的目的。材料在一定程度上具有自身品质上美的传达和体现，设计师通过造型设计向人们表达和宣泄个人情感，材料在此担负着重要的责任。设计师可以使用多种材料，也可以偏爱一种材料，不断地挖掘其潜力，从一定意义上讲，设计师也是一部材料史，设计活动与材料的发展是相互影响、相互促进、相辅相成的关系（图1.1、图1.2）。

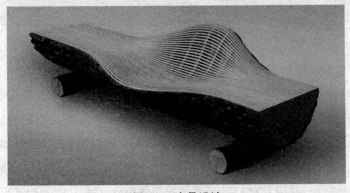

图1.1　家具设计

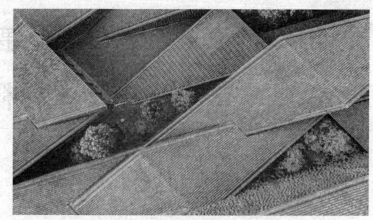

图 1.2　中国美术学院民俗艺术博物馆

1.1.1　材料是设计的物质基础和条件

人类历史也是材料发展史，材料是社会科学技术发展水平的标志，艺术设计与创作是以材料为基础和条件展开的，材料的发展大致经历了以下五个阶段。

1. 使用天然材料的初级阶段

天然材料相对于人工合成材料而言，是指自然界原来就有未经加工或不加工就直接使用的材料。其分为天然有机材料，如木材、竹材及毛皮、兽角等；天然无机材料，如大理石、花岗石、黏土等。这一阶段相当于旧石器时代（图 1.3）。

图 1.3　旧石器时代石兵

2. 利用火制造材料的阶段

利用火制造材料的阶段是距今约 10 000 年前到 20 世纪初的一个漫长的时期，横跨人们通常所说的新石器时代、铜器时代和铁器时代，并且延续至今，它们分别以人类的三大人造材料为象征，即陶、铜和铁。这一阶段主要是人类利用火来对天然材料进行煅烧、冶炼和加工的时代。如人类用天然的矿土烧制陶器、砖瓦和陶瓷，以及从各种天然矿石中提炼铜、铁等金属材料等，并以此材料展开各类的应用制作（图 1.4、图 1.5）。

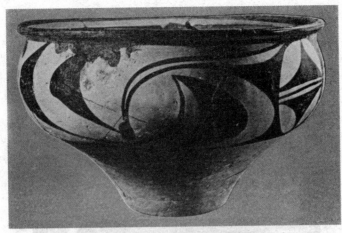

图 1.4 新石器时代陶器（西安半坡村出土）

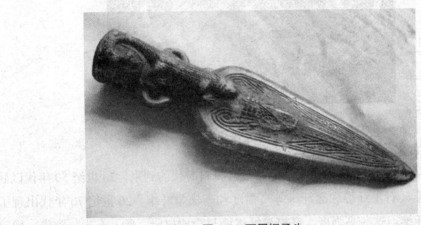

图 1.5 西周铜矛头

3．利用物理和化学原理合成材料的阶段

20世纪初，由于物理和化学等科学理论在材料技术中的应用，从而出现了材料科学。在此基础上，人类开始了人工合成材料的新阶段。利用物理和化学原理合成材料的阶段以合成高分子材料的出现为开端，一直延续至今，而且仍将继续下去。人工合成塑料、合成纤维及合成橡胶等合成高分子材料的出现，加上已有的金属材料和陶瓷材料（无机非金属材料）构成了现代材料的三大支柱。除合成高分子材料外，人类也合成了一系列的合金材料和无机非金属材料。超导材料、半导体材料、光纤等材料都是这一阶段的杰出代表。

新材料的出现给予造型设计极大地推动，产生新的风格，提出更高的要求。从这一阶段开始，人们不再是单纯地采用天然矿石和原料，经过简单的煅烧或冶炼来制造材料，而且能利用一系列物理与化学原理及现象来创造新的材料。并且根据需要，人们可以在对以往材料的组成、结构及性能之间关系的研究基础上，进行材料设计。使用的原料本身有可能是天然原料，也有可能是合成原料，而在此基础上的艺术设计形式更是多种多样（图1.6、图1.7）。

图 1.6 染色塑料家具

图 1.7 岳嵩《生态·信息·生长》

4. 材料的复合化阶段

20 世纪 50 年代,金属陶瓷的出现标志着复合材料时代的到来。20 世纪 50 年代以后,陆续发展了碳纤维、石墨纤维和硼纤维等高强度和高模量纤维。20 世纪 70 年代出现了芳纶纤维和碳化硅纤维。这些高强度、高模量纤维能与合成树脂、碳、石墨、陶瓷、橡胶等非金属基体或铝、镁、钛等金属基体复合,构成各具特色的复合材料。它们都是为了适应高新技术的发展及人类文明程度的提高而产生的。到这时,人类已经可以利用新的物理、化学方法,根据实际需要设计独特性能的材料。现代高科技的发展离不开复合材料。复合材料对现代科学技术的发展有着十分重要的作用。复合材料的研究深度和应用广度及其生产发展的速度与规模,已成为衡量一个国家科学技术先进水平的重要标志之一(图 1.8)。

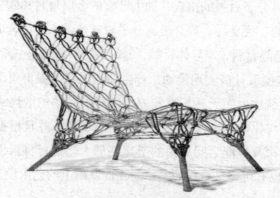

图 1.8 碳纤维材料家具

5. 材料的智能化阶段

自然界中的材料都具有自适应、自诊断和自修复的功能。如所有的动物或植物都能在没有受到绝对破坏的情况下进行自我诊断和修复。人工材料目前还不能做到这一点。但是近三四十年研制出的一些材料已经具备了其中的部分功能。这就是目前最吸引人们注意的智能材料，如形状记忆合金、光致变色玻璃等。尽管10余年来，智能材料的研究取得了重大进展，但是离理想智能材料的目标还相距甚远，且严格来讲，目前研制成功的智能材料还只是一种智能结构（图1.9、图1.10）。

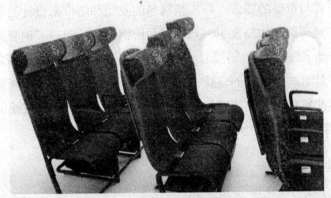

图1.9　Layer公司开发的智能材料飞机座椅

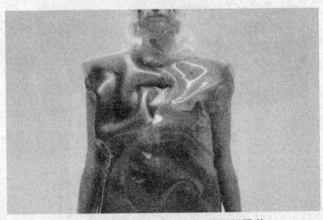

图1.10　YingGao设计的智能材料服装

对于艺术设计来讲，新材料有两种含义：一种是人类历史中还没有出现的材料；另一种是出现还没有被应用到设计中的材料。新材料为设计师提供了灵感和创意，既能够打破原有的传统形态进行新的塑造，创新形式和工艺，也能够将存在着的旧形态用新的材料进行表现。

总之，设计师对材料的理解决定了材料的使用方式，有的设计师偏爱新材料，在新材料和新技术中不断地探索与应用，有的设计师则钟爱一种或几种固定的材料，并不断地创新应用形式，带来不同类型的设计作品。

1.1.2　材料的进一步发展开拓了设计的新思路

材料与设计密不可分，各种材料随着社会的发展而发展，大量的新材料形成了丰富多彩的艺术形式。新材料不仅带来了许多崭新的设计作品，更多地会带来造型艺术的革新与突破。新技术、新材料的应用使设计领域发生巨大的改变，使作品更有效、更能适应时代的发展。

1. 新材料丰富了艺术形式

新材料更新了人们的观念，丰富的色彩和成型工艺解放了设计师的思想束缚，大大地促进人们对艺术形式与审美的需求，每次新材料的发明都能带来设计的革新，并体现着人们对美学价值的不同理解。如马塞尔·布鲁尔利用钢管设计制造了钢管椅，利用钢管和皮革的结合形式，推动了现代主义的发展。潘顿在 1960 年设计出了潘顿椅，选用了硬性塑料和一体成型技术，具有非常浓厚的现代主义气息，整体造型风格美观新颖，时尚感强。当前的设计师们更加注重材料，关注新材料的发现与使用，并做出多方面的尝试。这种关注潜移默化中会对设计产品产生巨大的影响（图1.11、图1.12）。

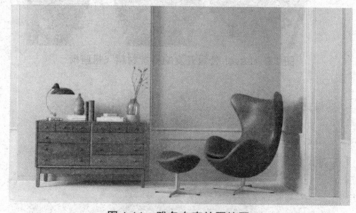

图 1.11　雅各布森的蛋椅图

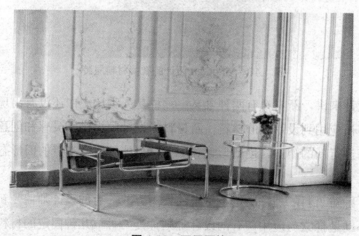

图 1.12　瓦里西椅

2. 新材料带来新工艺

材料是设计的物质条件,那么工艺则是材料得以设计表现的技术条件。工艺是指材料的成型手段,是人们认识、利用和改造材料,并实现产品造型的技术方法。优良的工艺也是一种艺术的表现形式,具有一定的审美价值,从而提高材料的应用价值,设计与材料和工艺紧密联系,三者是相互作用,相互影响的。设计师如果想得到高品质的设计作品,必然要在设计中考虑工艺与材料的因素,与之互动,使之成为自己设计创作中的支撑条件。

材料与工艺的关系密不可分,新材料带来新的设计形式,同样也带来工艺方面的变革,如中国唐代之前没有椅子,后来,随着中西文化交流,卯榫结构的木质座椅进入人们的生活,改变了人们的生活方式并影响至今,而随着新材料的发明和使用,座椅的形式也产生翻天覆地的变化,前面讲到运用硬性塑料的潘顿椅根据材料的特性采用了一次成型技术,颠覆的不仅是座椅的形式,而且也有成型的工艺(图1.13)。因此,每次的新材料的运用,必然带来工艺上的变化。

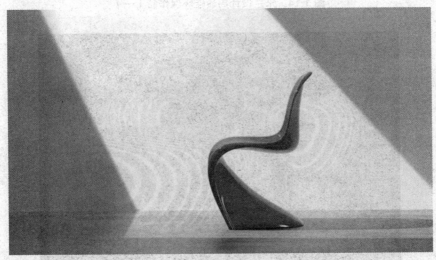

图1.13 潘顿椅

3. 新材料带来新的设计理念

新材料给设计形式和加工工艺带来了飞跃和变化,同时,也给设计师带来设计思想上的成长和创新。20世纪以来,人们对于现代技术文化所带来的环境及生态破坏进行反思:工业设计在为人类创造了现代生活方式和生活环境的同时,也加速了资源、能源的消耗,并对地球的生态平衡造成了巨大的破坏,过度商业化,使设计成了鼓励人们无节制消费的重要介质,因此设计师开始重视设计思想和理念,在材料选择上体现了社会责任心的回归,注重材料循环利用和再生,真正体现绿色设计。这样就能够改变人类对资源的滥用,注重资源保护的新理念。同时,着眼于人与自然的生态平衡关系的绿色材料也在被发明和创新,设计师在开始设计过程中就充分考虑到环境效益,尽量减少对环境的破坏(图1.14、图1.15)。

图1.14 米兰设计周最佳环保作品(一)

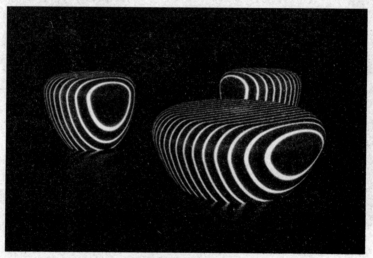

图1.15 米兰设计周最佳环保作品(二)

1.1.3 设计的进步对材料提出新的要求,推动了材料科学的进一步发展

设计的方式:一是从原材料出发,思考如何发挥材料的特性,开辟新功能,设计新形势;二是从设计的功能、用途出发,思考如何选择或创新利用相应的材料。

随着科学技术的发展,设计师可以根据需要设计新材料,这就改变了以往从现有材料市场中挑选使用方式,而是建立一种根据设计需要来进行材料研发的新观念。这种材料的研发可以按照设计的要求来进行。例如,服装设计师可以根据设计的要求设计纺织面料,产品设计师可以根据产品的需求进行新材料的研发,这种材料使用的新观念,从设计的需求角度提出新材料要求,推动了材料的发展。

1.2 材料的分类

艺术设计的门类很多，所涉及的范围十分广泛，从气态、液态到固态，从单质到化合物，无论是传统材料还是现代材料，无论是天然材料还是人工材料，都是设计的对象，都可以用于设计表现成型。材料的分类种类繁多，大致可以按照以下几个方式进行分类。

1.2.1 按照材料的加工程度分类

按照材料的加工程度不同可分为天然材料、加工材料与人造材料。

（1）天然材料。天然材料是指不改变其在自然界中所保持的自然特性或未经深度加工的材料。如竹、木、棉、毛、皮等天然存在的有机材料和黏土、矿石、熔岩、金属等天然存在的无机材料。

（2）加工材料。加工材料是指介于天然材料和人造材料之间的，经过不同程度人工加工的材料，如胶合板、纸张、棉质纤维等。

（3）人造材料。人造材料是指人工制造的材料。其主要可分为两大部分：一部分是以天然材料为基础制造的人造材料，如人造皮革、人造大理石、人造木板材等；另一部分是利用化学反应合成的在自然界不存在或少量存在的材料，如金属合金、塑料、玻璃等（图1.16～图1.19）。

图1.16 天然材料

图1.17 加工材料

图 1.18 人造玻璃材料

图 1.19 人造石材材料

1.2.2 按照材料的形状分类

为了加工使用方便,材料一般制成一定的形状,按照材料的形状可以分为以下四类:

(1)颗粒材料。颗粒材料主要是指粉末与颗粒等细小形状的材料,如各类的沙质材料和颗粒状石材。

(2)线状材料。线状材料顾名思义为各类管状、线状材料,如钢管、钢丝、塑料管、竹条、藤条、纤维类材料等。

(3)面状材料。面状材料是指设计中所用的板材,如金属板材、木板材、塑料板材、玻璃板材、纸板及皮革、各种布料等。

(4)块状材料。设计中常用的块状材料有木材、各类石材、混凝土、铸铁、黏土、油泥、石膏等。

1.2.3 按照化学组成分类

按照化学组成可分为金属材料、无机非金属材料和有机高分子材料三大类(表 1.1)。

(1)金属材料。金属材料是金属元素或以金属元素为主构成的具有金属特性的材料的统称。其包括纯金属、合金和特种金属等。大部分金属材料都有很好的物理及化学性能,

如强度、硬度、塑性、韧性、疲劳强度等。

（2）无机非金属材料。无机非金属材料一般是指除碳元素外各元素的化合物，如玻璃、陶瓷、硫酸、石灰等，是除金属材料、有机高分子材料外所有材料的总称。

（3）有机高分子材料。有机高分子材料是用有机高分子化合物制成的材料。高分子是由一种或几种结构单元多次（$10^3 \sim 10^5$）重复连接起来的化合物。有机高分子材料具有两个基本特性，一是有机物；二是分子量很大，也就是有机聚合物。有机高分子材料的特点是质地轻、原料丰富、加工方便、机械强度大、弹性高、可塑性强、硬度大、耐磨、耐热、耐腐蚀、耐溶剂、电绝缘性强、气密性好等。这些特点使高分子材料具有非常广泛的用途。

表 1.1 材料按化学组成分类

按照化学组成分类	金属材料	黑色金属	铸铁、碳钢、铬、镁等	
		有色金属	铝、铜、锡等金属材料及其合金	
		特种金属	非晶态金属材料、微晶、纳米晶等金属材料以及其他如隐身、耐磨等特殊功能合金及金属基复合材料	
	无机非金属材料	传统无机非金属材料	水泥、石膏、陶瓷、石墨、大理石等	
		新型无机非金属材料	新型陶瓷、特种玻璃、无机涂层、无机纤维等	
	有机高分子材料	天然有机高分子材料	棉花、羊毛、蚕丝和天然橡胶	
		合成有机高分子材料	合成纤维	涤纶（聚酯纤维）、锦纶（聚酰胺纤维）、腈纶（聚丙烯腈纤维）
			天然橡胶	
			塑料	热塑性塑料：有机玻璃（聚甲基丙烯酸甲酯）、尼龙（聚酰胺）等
				热固性塑料：酚醛塑料、氨基塑料、环氧塑料、有机硅塑料等

1.3 材料的性能

材料所呈现出的性能是材料内部结构的外在表现，受材料内部的微观结构所制约，这种内部结构只有用特殊的方法才能被观察到，它的变化通过材料性能变化被人们所感知，这就是对材料"硬"与"软"、"脆"与"韧"，对某种环境"敏感"与"不敏感"的感

性认识。

这也是材料的特征性能,属于材料本身固有的性质,包括物理性能、热学性能、力学性能、电学性能、磁学性能、光学性能、化学性能等。

1.3.1 物理性能

材料的密度是指材料单位体积内所包含的质量,即物质的质量与体积之比。密度是物质的一种特性,不随质量和体积而变化。密度通常用"ρ"表示:

$$\rho=m/v$$

式中 ρ——材料的密度;

 m——材料的质量;

 v——材料的体积。

不同物质的密度差异是很大的(表1.2)。

表1.2 不同物质的密度

名称	密度	名称	密度
水	1.00	水银(汞)	13.60
玻璃	2.60	铝	2.70
煤油	0.8	镁	1.74
石蜡	0.9	锌	7.15
酒精	0.79	汽油	0.75
干松木	0.5	氢气	0.000 09
金	19.30	氮气	0.001 25
银	10.50	氧气	0.001 43
铜	8.90	空气	0.001 29
铁	7.86	聚乙烯	0.92~0.96
铅	11.40	聚氯乙烯	1.22~1.7
钛	4.5	聚四氟乙烯	2.1~2.3

1.3.2 力学性能

材料的力学性能反映了材料承受外部荷载的能力。力学性能好的材料往往可以较小的尺寸来承受较大的荷载。材料的力学性能不仅直接影响材料的使用性能，而且与材料成型工艺也有着密切的联系，材料的力学性能主要从以下几个方面来衡量。

1．强度

强度是指材料在外力（载荷）作用下抵抗塑性变形和破坏作用的能力。材料抵抗外力产生明显塑性变形的能力称为屈服强度。强度是评定材料质量的重要力学性能指标，是设计中选用材料的主要依据。由于外力作用方式不同，材料的强度可分为抗压强度、抗拉强度、抗弯强度和抗剪强度等。

2．弹性和塑性

弹性是指材料受外力作用而发生变形，外力除去后能恢复原状的性能，这一变形称为弹性变形，材料所能承受的弹性变形量越大则材料的弹性越好；塑性是指在外力作用下产生变形，当外力除去时，仍能保持变形后的形状，而不恢复原形的性能，这一变形称为永久变形。

3．脆性和韧性

脆性是指材料受外力作用达到一定限度后，材料发生无先兆地突然破坏，且破坏时无明显塑性变形的性质。脆性材料力学性能的特点是抗压强度远大于抗拉强度，破坏时的极限应变值极小。韧性是指材料在冲击荷载或振动荷载下能承受很大的变形而不致破坏的性能，是表示材料在塑性变形和断裂过程中吸收能量的能力。韧性越好，则发生脆性断裂的可能性越小。砖、石材、陶瓷、玻璃、混凝土、铸铁等都是脆性材料，与韧性材料相比，它们对抵抗冲击荷载和承受振动作用是相当不利的。

4．硬度

硬度是指材料局部抵抗硬物压入其表面的能力，是固体对外界物体入侵的局部抵抗能力，是比较各种材料软硬的指标。由于规定了不同的测试方法，所以有不同的硬度标准，材料硬度值随试验方式不同而异。

硬度是材料抵抗其他物体压入其表面的能力，反映出材料局部抵抗塑性变形的能力。不同的材料其硬度测量的方法也不同。对于矿物可用一定硬度的物体去刻划它的表面，根据刻痕和色泽的深浅来评定其硬度。通常是采用钢球或金刚石的尖端压入材料的表面。通过测定压痕深度来测定材料的硬度。测量金属、塑料及橡胶等材料硬度的常用方法有布氏硬度法、洛氏硬度法和维氏硬度法。也可通过测定材料上下落重锤的回弹高度来评定材料的硬度，即肖氏硬度法。有时也可用钻孔、撞击等方法来评定材料的硬度。

5．耐磨性

耐磨性的好坏常以磨损量作为衡量标准的指标。在一定条件下的磨损量越小，则耐磨

性越高。一般用在一定条件下试样表面的磨损厚度或体积（或质量）的减少来表征磨损量的大小。磨损包括氧化磨损、咬合磨损、热磨损、磨粒磨损、表面疲劳磨损等。一般可通过降低材料的摩擦系数、提高材料的硬度来增加材料的耐磨性。

1.3.3 热性能

1. 熔点

材料由固态转变为液态时的温度称为材料的熔点；由液态转变为固态时的温度称为凝固点。大多数情况下同种材料的熔点和凝固点相等。晶体有特定的熔点，非晶体没有熔点。工业上一般称熔点低于 700 ℃ 的金属为易熔金属。合金的熔融具有一定的温度范围。熔点的高低对金属和合金的熔炼及热加工有直接影响，与机器零件及工具的工作性能关系也很大。热塑高分子材料有玻璃化转变温度，在此温度以上则称为高黏度液体或橡胶状材料；热固性树脂无玻璃化转变温度，在高温时分解。陶瓷材料无明显的熔点，软化温度较高，化学性能稳定，耐热性优于金属材料。

2. 热导率

热导率也称导热系数，热量从材料的一侧表面传递到另一侧表面的性质称为导热性。单位厚度的材料，其相对的两个面的温差为单位温差，在单位时间内传导的热量称为导热系数，其单位为 W/(m·K)。金属材料的导热系数较大，是热的良导体；高分子材料的导热系数小，是热的绝缘体。材料的导热性大小主要受其孔隙率和含水率的影响。材料的导热性随其孔隙率的增加而降低，随其含水率的增加而升高。

3. 耐热性

耐热性是指材料长期在热环境下抵抗热破坏的能力，通常用耐热温度来表示。晶态材料以熔点温度为指标（如金属材料、晶态塑料）；非晶态材料以转化温度为指标（如非晶态塑料、玻璃等）。

4. 热膨胀系数

材料的热膨胀性是指由于其温度上升或下降会产生膨胀或收缩。此种变形如果是以材料上两点之间的单位距离变化来计算则称为线膨胀系数，如果是以物体的单位体积变化来计算则称为体膨胀系数。线膨胀系数以高分子材料最大，金属材料次之，陶瓷材料最小。

5. 耐燃性

耐燃性是指材料对火焰和高温的抵抗性能。根据材料的耐燃能力可分为不燃材料和易燃材料。

6. 耐火性

材料长期抵抗高热而不熔化的性能称为耐火性，也称耐熔性。耐火材料还应在高温下不变形、能承载。耐火材料按耐火性又可分为耐火材料、难熔材料和易熔材料三种。

1.3.4 电性能

1．导电性

导电性是指材料传导电流的能力。通常用电导率来衡量导电性的好坏。电导率大的材料导电性能好。

2．电绝缘性

电绝缘性与导电性相反。通常用电阻率、介电常数、击穿强度来表示。电阻率是电导率的倒数，电阻率大，材料电绝缘性好；击穿强度越大，材料电绝缘性越好；介电常数越小，材料电绝缘性越好。

1.3.5 磁性能

磁性能是指金属材料在磁场中被磁化而呈现磁性强弱的性能。按磁化程度可分为以下几项。

1．铁磁性材料

在外加磁场中，铁磁性材料能被强烈磁化到很大程度，如铁、钴、镍等。

2．顺磁性材料

在外加磁场中，顺磁性材料只是被微弱磁化，如锰、铬、钼等。

3．抗磁性材料

抗磁性材料能够抗拒或减弱外加磁场磁化作用，如铜、金、银、铅等。

1.3.6 光学性能

光学性能是指材料对光的反射、透射、折射的性质。如材料对光的透射率越高，材料的透明度越好；材料对光的反射率高，材料的表面反光强，为高光材料。如玻璃、聚苯乙烯材料、有机玻璃材料等都具有很好的透光性，是透明度好的材料；表面经过光整加工的金属材料具有很强的反光率，属于高光材料。

1.3.7 化学性能

材料的化学性能是指材料在常温或高温时抵抗各种介质的化学或电化学侵蚀的能力，是衡量材料性能优劣的主要质量指标。其主要包括耐腐蚀性、抗氧化性和耐候性等。

（1）耐腐蚀性：材料抵抗周围介质腐蚀破坏的能力。

（2）抗氧化性：材料在常温或高温时抵抗氧化作用的能力。

（3）耐候性：材料在各种气候条件下，保持其物理性能和化学性能不变的性质。如玻璃、陶瓷的耐候性好，塑料的耐候性差。

1.4　材料的选择

1.4.1　材料选择的重要性

材料是设计作品的物质支撑，是设计师创意的源泉，设计师从材料中获取灵感、选用适当的材料，赋予它恰当的形式、功能和意义，二者相互成全，最终完成优秀作品的呈现。因而，材料的选择是艺术设计实现的重要环节，自始至终影响着设计的整个过程。设计师要掌握好各类设计材料的特性、正确选择材料与相宜的加工方法，是设计的基本要求。

近些年来，一方面新材料和新工艺不断涌现；另一方面对环境保护的要求也越来越强烈，对设计提出来的要求也越来越高。材料是设计的基础，分析材料的选择与应用，是设计实现过程中的必要工作和前提。在材料的选择中，应该注意其可持续应用及其对环境的影响。

1987年，世界环境与发展委员会在《我们共同的未来》报告中，首次全面阐述了"可持续发展"的概念，从而产生了20世纪80—90年代的"可持续设计"浪潮。在设计过程中强调使用低环境影响的材料，简化工艺，遵循设计成品后期的可拆装、可重复使用的原则等。在材料的选择上运用可回收材料、可降解材料。随后的"生态设计"强调了"全寿命周期"。在这一过程中，材料的选择一直是一个重要的环节。

设计师一直在追求可降解和循环利用的材料，这类材料的选择在推动可持续发展中的作用是毋庸置疑的，但在从设计到成品的过程中，实际的材料选择，无论是新材料还是传统材料，都需要一个创新的材料应用思维模式，这种模式是希望设计师从材料的特性的角度，在从原料到作品成型过程中，系统地了解材料、梳理材料、拓宽材料的运用方式，关注材料的实际应用周期性作用，才能够真正地做好材料的可持续应用。

1.4.2　材料选择的基本原则

1. 实用性原则

在材料的选择中，最基本的要求是性能必须满足使用需求，达到期望的使用寿命；作为应用设计，满足使用需求是材料选择的基本前提。

2. 工艺性原则

工艺性原则是指使用材料性能适应的加工工艺，从而获得规定的使用性能和外形能力。工艺性是选材时需要考虑的重要因素。材料的加工工艺或成型工艺往往决定着设计作品的性能和价值，适合工艺要求是材料选择的重要原则。同时，材料的选择应当按照有关标准正确选用，并充分考虑各种可能预见的危险。

3. 经济性原则

经济是设计需要关注的重要的内容，在适用的前提下，达到经济和美观的平衡。在商

品琳琅满目的今天，社会需要的不再是烦琐奢华、华而不实的设计产品，而是经济实用的设计产品。所以，应在能满足使用性能的基础上，降低成本，在材料的选择上优先选择资源丰富、价格低廉、绿色生态的原材料。

4．美学原则

艺术设计的美主要体现在以下两个方面：

（1）表现形态所呈现出来的"形式美"；

（2）内在的结构和成型工艺，在决定经济上是否可行的基础上，其色泽、肌理和质感直接决定着成品的美观。

5．环境友好性原则

影响产品材料的选择还表现在环境因素上：坚持绿色设计的原则；使用低能耗、可降解、可回收利用，对自然伤害最小的材料；设计中遵循简洁明了的原则，减少不必要的装饰。

6．创新性原则

设计的内涵是创新，创新是推动产品进步的主要动力。对新材料、新工艺不断地探索和创新，是设计的基本要求。

知识链接

在经济快速发展的时代，设计影响着人们的生活。以产品设计为例，设计师在不断地改良产品的功能及外观，提出新的产品体验，从而促使新材料和新工艺的不断涌现。在倡导绿色设计的今天，绿色革命被誉为"第四次产业革命"，新材料和新工艺在其中扮演着相当重要的角色。

美国智能手机配件制造商 KerfCase 推出了一款新型充电器，由一种复合材料和天然木材组成。木材是充电器顶部面板的原材料，而接触面下面的支撑壳体的材质则是连续纤维增强热塑性复合材料，这种复合材料外观有着与木材相同的纹理，质量轻且有金属质感，同时，这种材料还能够可持续使用，新材料运用到设计中，提升了产品的消费品质，对设计产生了深远的影响。同样，当前科学的发展促进了技术的转变，带来了技术的创新，新工艺同样带来了设计上的革命。如当前的 3D 打印技术，已经出现在生产和生活的各个角落，从玩具到建筑，这种技术带来了太多的惊喜，同样也促进了设计向着新的领域和方向探索。2019 年，米兰设计周期间在 Salone del Mobile 家具展上推出的 A.I.chair，由 Starck 使用 Autodesk 开发的原型生成软件设计。这家软件公司表示："这是人工智能与人类合作生产的首把椅子。"Starck 利用 Autodesk 的原型软件，用最少的材料创造了一把结实、稳定的椅子（图 1.20）。

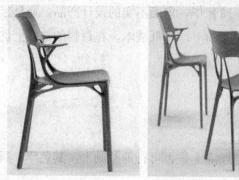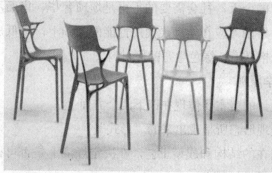

图 1.20　A.I.chair

复习思考题

1. 简述材料与设计的关系。
2. 材料发展经历了哪五个阶段？
3. 简述材料发展对设计的影响。
4. 材料的分类有哪些？
5. 简述材料的基础性能。
6. 材料选择的原则有哪些？
7. 举例分析当代新材料对设计的影响。

第 2 章

材料的设计质感

2.1 材料的美学基础

美是指能引起人们美感的客观事物的一种共同的本质属性。美是一种判断,是一种选择。人类关于美的本质、定义、感觉、形态及审美等问题的认识、判断、应用的过程就是美学。

材料是设计与工作制造过程中,传递审美信息、转化审美信息的重要方式。大量的相关学术研究报告中指出,材料对人的影响较大,能够直接影响到人们对产品造型的综合判断效果。如木材,在天然质感中包含着各种的肌理和花纹,是生活中常见的材料,将其与设计相结合,体现材质自身的美感,能够做出各类美的作品。材料美学不仅指的是原材料的美学价值,还包含其加工过程中所产生的审美效应、流动价值等。材料美学是一门研究材料审美特征、创造审美价值的学科。现在所提及的材料美学,是其自身的具体的表面特征,材料美学具体化就是质感,主要包含色彩、肌理、光泽、质地等几个方面。

2.1.1 色彩

材料中的色彩是以材料为载体,作为第一视觉语言借助材料表达情绪、传递感情,成为影响人们的生理和心理的变化的重要因素。材料的色彩可分为自身的固有色彩和后期加工过程中的人工色彩两个方面。

1. 固有色彩

材料的固有色彩也可称为材料的自然色彩,是材料自身的色彩体现。艺术设计作品中材料色彩不是孤立的,不同的环境、不同的工艺以及不同的造型形式使得同一材质呈现出不同的色彩效果。材质自身的自然色彩是材质天生的本质属性,是不会被改变的,但会被后期的人工色彩所掩盖,随着科学技术的发展,色彩成为设计表现的元素之一,成为脱离于材料的具有功能性的独立存在。

2. 人工色彩

材料的人工色彩是在材料的自然色彩的基础上进行的深度加工所呈现出来的色彩。人

工色彩是用于表面装饰，脱离于设计形式和材料的本质，是一种"非物质性"的装饰。当代的新材料都是纯粹的人造材料，并非自然界中的原始存在，也就谈不上自然色彩和人工色彩。人工色彩成为材料的表象，为材料的使用提供了选择。当代新材料的人工色彩主要通过两种方式来完成，一种是通过染色的方式在生产阶段将颜色整合到材料中，形成人工色彩和自然肌理的结合；另一种是直接赋予材料以新的色彩和肌理，不是模仿，而是直接表达某种图案和纹样。

随着技术的进步，色彩在材料中的应用技术也越来越强，工艺方式也越来越多，作为新材料的自然表面，色彩的使用变得更加自由，色彩和材料成为一个整体，相互成全，也越来越符合设计的要求和思路（图2.1、图2.2）。

图2.1　柞木原色

图2.2　柞木地板

2.1.2　肌理

材料的美学基础即质感是由材料特有的色差、光泽、形态、纹理等诸多元素形成的，而肌理是主要的形式要素，是指物体表面肌体形态和表面纹理，肌理是由材料表面组织构

造、纹理等几何细部特征造成的形式要素，人对材料肌理而形成的感觉意向是质感的重要组成部分，是材料的表面属性，是人们造型艺术设计中取之不尽的创作源泉。

肌理是材料的形式要素，肌理的效果能够直接影响整体设计观念的表达效果，关系到视觉美感的完善程度。通常情况下，肌理可以分为两个方面，即触觉肌理与视觉肌理。

1. 触觉肌理

触觉肌理是一种能通过触觉来体验肌理特性的制作，肌理面是凹凸不平的，此表面既可以通过光影来体现其形式的变化与感染力，又能满足人们对于物质的另一感知方式的追求。触觉肌理主要是通过触摸所获得的情感体验，如光滑的材质、粗糙的材质等。材料的肌理能够影响内部组织结构与外部形象特点，通过适当的材料加工，能够使表面产生不同的肌理效果，使材料更加富含层次感。

2. 视觉肌理

视觉肌理主要是根据材料表面的特点、主题风格等，所得到的视觉美感。视觉肌理具有一定的差异性特点，人们自身的审美理念、文化理念及生活环境等，会直接影响人们的视觉体验。视觉肌理通过视觉间接的视触觉表现出来，有助于对形态的认知，可以增强信息的强度和丰富性，加深接受者的印象和记忆，进而提高视觉信息的质量，达到较完美的传达效果；但也不能忽视其他感觉在设计中联觉的作用。所谓联觉是指各种感觉在一定的条件下发生相互沟通的现象，是由一种已经产生的感觉引起另一种感觉的心理现象。通过视觉的触觉表现就是联觉现象的一种。联觉作用对于艺术设计尤其是视觉传达设计同样具有重要的意义。材料的视觉肌理是建立在视觉感官基础上的，源于人们的实际内心需要，能够引发人们对造型的记忆。肌理和质地是可以实现相互渗透、相互交融的，在艺术设计的过程中，需要灵活应用肌理，通过材料表面的设计与搭配，使人们获得不同的触觉体验与视觉体验，丰富设计的艺术元素，为人们带来耳目一新的感觉（图2.3、图2.4）。

图2.3 肌理（一）

图 2.4 肌理（二）

2.1.3 光泽

光泽作为物体的表面特性，取决于表面对光的镜面反射能力，光的角度、强弱、颜色都是影响各种材料美的因素。光线投射于材料表面后，若反射光线相互平行，则材料的表面会出现光泽现象。不同的材料表面组织结构不同，其反射的光线的波长和角度也不同，故金属、非金属、玻璃、陶瓷、大理石、塑料、油漆、木材、丝绸等的光泽各不同（图 2.5、图 2.6）。光泽是材料表面反射光的空间分布，主要是由人的视觉来感受的。根据材料的光学性能可分为透光材料和反光材料。

图 2.5 丝绸的光泽

图 2.6 玻璃材料的光泽

1. 透光材料

光线投射于材料表面后,一部分被反射,一部分被透射,另一部分被吸收。材料允许光线透过的性质,称为透光性,可用透光率表示,即透过材料的光线的强度与入射光的强度之比。透光性好的材料,其透光率可高达 90% 以上;而不透光材料,透光率为零。另外,还将透光率较小的材料称为半透明材料。

透可见光的材料包括有机玻璃和有机高聚物及纤维与纳米复合材料。如 PC 材料(非晶型热塑性树脂)、透紫外线玻璃等(图 2.7、图 2.8)。

图 2.7 PC 板材

图 2.8 有机玻璃

2. 反光材料

材料按反射光线的特征可分为镜面反射材料和漫反射材料。

（1）镜面反射是指一束平行光射到平面镜上，是平行的。镜面反射材料常见的如抛光的金属面、各类的镜面玻璃等表面光滑、不透明、高光明显的材料（图2.9）。这类材料能够反射周围的环境景物，拓宽视野，成品表面效果因为镜面反射而生动活泼、动感十足。

图 2.9 镜面玻璃

（2）漫反射是投射在粗糙表面上的光向各个方向反射的现象。当一束平行的入射光线射到粗糙的表面时，表面会把光线向着四面八方反射，所以入射线虽然互相平行，由于各点的法线方向不一致，造成反射光线向不同的方向无规则地反射，这种反射称为"漫反射"或"漫射"，这种反射的光称为漫射光。很多物体如植物、墙壁、衣服等，其表面粗看起来似乎是平滑的，但用放大镜仔细观察，就会看到其表面是凹凸不平的，所以，本来是平行的光被这些表面反射后，弥漫地射向不同方向。漫反射材料如表面粗糙的纺织品、石材、木材等表面材料（图 2.10）。

图 2.10　纺织品

2.1.4　质地

质地，通常指的是某种材料的结构的性质，材料的质地也是材料美感体现的元素之一，材料的质地由材料自身的组成、结构、物理化学特征来体现，主要表现为材料的软硬、冷暖、轻重、干湿等。

质地的概念是和触觉有关的。当人体与服饰接触、摩擦，当人们用手抚摸、按捏布料时，会获得一定的感受，这种感受与视觉、味觉、嗅觉和听觉相结合，使人们对服饰及其材料有了更深一层理解。在材料的认知中，常常会出现同材异质，如同一玻璃器皿，表面可作冷加工、热加工、磨刻、蚀刻、喷砂、化学腐蚀等处理，从而产生效果各异的丰富的质感纹、涡纹、带状纹、皱状纹等纹理变化，成为丰富的质感系列；也会出现异材同质，对物面固有质感作破坏性的化学加工处理，赋予物面新的非固有质感或其他质材的质感，使不同材质有统一的质感。异材同质有伪装性、假借性，在质感设计中的作用是在变化中增强统一（图 2.11、图 2.12）。

图 2.11 棉麻织品

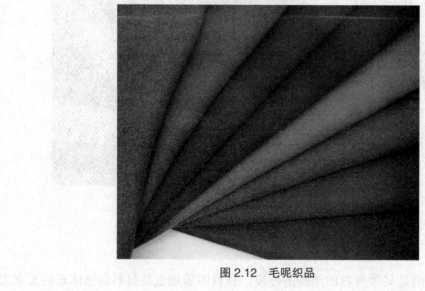

图 2.12 毛呢织品

2.2 质感原理

2.2.1 质感的基本特征

质感，是物体构成材料和构成形式不同而体现的表面特征。质感的意义比较广泛，这里说的质感是从设计的角度来讲，是指所用材料的质感。质感是材料美学的具体化。

任何材料都有着与众不同的特殊质感，是人的感觉系统和知觉系统对材料的固有特征作出反应。质感的产生与人的各器官感受密切相关，是物体表面的质地作用与人的视

觉感受而产生的心理发展反应,即表面质地的粗细程度在视觉上的直观感受。质感同时也用来表示人对物体材质的生理和心理活动,即物体表面由于内因和外因而形成的结构特征,触觉和视觉所产生的综合印象。质感的深刻体验往往来自人的触觉,在触觉和视觉的长期协调过程中,视觉往往也可以认识到质地的感受。如人们看到丝绸,即便不去触摸,也能够感受到丝绸表面光滑的质地,这是触觉曾经感受到丝绸光滑、低温的特性所遗留下来的质感体验。

2.2.2 质感的基本属性

质感的内容要素是质地,形式要素是肌理,质感具有的基本属性包含两个方面,即生理属性和物理属性。

1. 生理属性

生理属性是指产品表面作用于人的触觉和视觉系统的刺激性信息,如软硬、粗细、冷暖、凹凸、干湿、滑涩等。人们通过对物体表面的触碰来确定对象给心理带来的感受,如人们对柔软干燥的棉纺织品带来舒适感觉,感到愉快,而对于接触到的潮湿的布料感到不快。质感带来的感官体验对人的心理起到至关重要的作用。

2. 物理属性

物理属性是指材质表面能够传达给人的知觉系统相关的设计信息,如材质类别、性质、机能、功能等。同一种材料的质感相对固定,但材料可以进行二次开发,呈现出新的面貌和性质,又促进了功能和形态的发展,还形成了全新的质感。设计的形式和功能与材料形成了相互推动的关系,质感的设计因材料的发展而越来越丰富。如抛光的花岗石表面通过表面的加工工艺可以呈现不同的表面质感(图2.13、图2.14)。

图2.13 抛光面的花岗石

图 2.14 利斧面的花岗石

2.3 质感分类

质感是设计基本构成的三大感觉要素（形态感、色彩感、材质感）之一，体现的是物体构成材料和构成形式作用于人的视觉和触觉而产生的心理反应。

（1）质感按人的生理和心理感觉，可分为触觉质感和视觉质感。如软硬、粗细、冷暖、凹凸、干湿、滑涩等。

1）触觉质感。触觉质感是凭手和皮肤通过接触物体而感知的物体表面的特征，是人们感知和体验材料的主要感受。触觉质感与材料的表面组织构造的表现方式密切相关。材料表面的硬度、密度、温度、湿度、黏度等物理属性也是触觉不同反应的变量。不同材料各种物理属性的综合作用使人产生不同的触觉感受。在感觉心理学中，视觉和听觉属于较高级复杂的感觉，而触觉、味觉和嗅觉则起步较晚。触觉给人的感受的影响主要来自以下三个方面：

①触觉的生理构成：触觉是最基础的感官，触觉感受器极为丰富地分布在头面、嘴唇、舌和手指等部位，尤其是手指尖。通过触觉感知是人们体验周围事物的重要方式之一。粗糙、细腻、光滑、温暖、冰冷等是各种触感所带来的皮肤的生理反应（快感或痛觉）。

②触觉的心理构成：触觉的心理构成按照人受到刺激性质可分为舒适或憎恶两种。生活中，人们很容易对那些细滑、凉爽、娇嫩等触觉的质感如精致的丝绸、精美的陶瓷釉面、光滑的塑料表面等产生好感，能够引起舒适、愉快的感觉；而对于粗糙、油滑、泥泞等如未干的油漆、粗糙的泥墙、凌乱的路面等会产生厌恶不快心理，造成反感或厌恶感，

从而影响心情。

③触觉的物理构成：在物理学中又称为"表面结构"。触觉从物理学的角度来看，即皮肤弹性与物面之间的摩擦作用所产生的生理刺激信息。物面微元凹凸的构成，规则的微元构成产生量的连续刺激信息，有快适的触觉质感（均匀的频率化触觉）；反之，不规则的物面微元产生大小不等量的混乱刺激信息，有不快的触觉质感。这一情况在物面硬度大于皮肤硬度时特别明显。规则微元物因其有序性使人感到和谐，产生快感，从而成为美的质感信息媒体。

2）视觉质感。视觉质感是靠眼睛的视觉来感知的材料的表面特征，是材料被视觉感受后经大脑综合处理产生的一种对材料表面特征的感觉和印象。简单来说，是人凭视觉及个人的生活体验想象物体的表面组织。触觉的体验越来越多，上升总结为经验时，对于已经熟悉的物面组织，只凭视觉就可以判断它的质感，无须再靠手与皮肤直接的感触。由于视觉质感相对于触觉质感具有间接性、经验性、知觉性、遥测性和相对的不真实性，利用这一点，可以利用各种面饰工艺手段，以近乎乱真的视觉质感达到触觉质感的错觉。

(2) 质感按材质的物理和化学特性，分为自然质感和人为质感。

1）自然质感。不同的物质其表面的自有特质称为自然质感。其是材料的成分、物理、化学特性和表面肌理等综合呈现的特征。如大理石、花岗石等，给人以美观、光洁、稳重、雄伟大方、庄严之感，很适合作为高档建筑的大厅外墙面和地板等使用。

2）人为质感。材料经过人为的处理所表现出来的特征称为人为质感。其是材料经过处理以后综合呈现的特征，可以掩盖材料原有的缺陷或加工技术上的不足。如砖、陶瓷、玻璃、布匹、塑胶等。不同的质感给人以软硬、虚实、滑涩、韧脆、透明与浑浊等多种感觉（图2.15、图2.16）。

图 2.15　氟碳喷涂铝单板

图 2.16 人造石材表面

2.4 质感设计

当不同的材料经加工而组合成为一个完整的作品之后,人的质感就不仅停留在材料的表面上,而是升华为产品整体的质感上。对质感的认识,应该从对材料的局部认识过程过渡到对造型物整体质感的认识上。质感赋予造型设计以灵性!

质感设计虽然不会改变造型的形体,但材料的肌理和质地可以通过人的心理作用于人,使人产生丰富的感受。利用质感设计可以做到同材异质感、异材同质感,从而使设计更加灵活多样、变化无穷!

2.4.1 质感设计的形式美法则

1. 调和与对比法则

调和与对比法则是指材质整体与局部、局部与局部之间的配比关系。调和法则就是使产品的表面质感统一和谐。其特点是在差异中趋向于"同",趋向于"一致",强调质感的统一,使人感到融合、协调。但是,如果各部件的材料及其他视觉元素(形态、大小、色彩、肌理、位置、数量等)完全一致,则会显得呆板、平淡而失去生动性。因此,在材料相同的基础上应寻求一定的变化,采用相近的工艺方法,产生不同的表面特征,形成既具有和谐统一的感觉,又有微妙的变化,使设计更具美感。对比法则就是使产品各个部位的表面质感有对比的变化,形成材质的对比、工艺的对比。其特点是在差异中趋向于"对立""变化"。

质感的对比虽然不会改变产品的形态，但由于丰富了产品的外观效果，具有较强的感染力，使人感到鲜明、生动、醒目、振奋、活跃，从而产生丰富的心理感受。

2．主从法则

主从法则实际上就是强调在产品的质感设计上要有重点。主从法则是指产品各部件质感在组合时要突出中心，主从分明，不能无所侧重。心理学实验证明，人的视觉在一段时间内只可能抓住一个重点，而不可能同时注意几个重点，这就是所谓的"注意力中心化"。

3．适合法则

各种材质有明显的个性，在质感设计中应充分考虑到材质的功能和价值，质感应与适用性相符。根据这一法则，应特别注意质感与触觉的关系。在设计中人们会呼应主题，选择相应的材质，这些材质与主题相吻合，如农产品常常结合当地的手工艺进行包装设计，商品的质感和包装的质感相益成趣，凸显主题，符合质感设计的适合法则，在视觉质感上也产生了材质对比的美。

在质感设计中，要灵活地应用以上形式美的基本法则，就要充分发挥不同材料的特质，真实地利用其各自的色彩、纹理和质感等自然美的属性。获得优美的艺术效果，不在于多种贵重材料的堆积，而在于材料的合理配合与质感的和谐运用，即使光泽相近的不同材料配置在一起，也会因其质感各异而具有不同的效果，特别是那些贵重而富有装饰性的材料，要利用"画龙点睛"的手法，在大面积材料上，做重点的质感工艺处理，这样才能充分而有效地发挥材料的特性的作用（图 2.17、图 2.18）。

图 2.17　傅厚民 André Fu Living 系列

图 2.18　傅厚民 André Fu Living 系列

2.4.2　运用质感的原则

1. 材料选择的合理性

材料的选择与设计的使用功能相吻合，从结构、工艺乃至外观，材料的选择都要符合设计的需要。材料选择的合适与否是质感设计成功的关键。如在产品的设计中，在关键的部位进行材质的质感体现往往是点睛之笔。如在玻璃茶具设计中，在与人接触的关键部位选择柔和的木质材料，往往能够体现出以人为本的设计理念，并能够从质感上进行调和，让整体的设计更符合使用需求。

2. 工艺选择的主次性

材料与工艺密不可分，加工过程是材料质感的再造过程，往往需要进行细致深入的思考，如表面粗糙的人像石刻或木刻，衣服纹理的粗糙的表面质感与面部细腻的质感相对比，往往能够在视觉和触觉上产生生动的设计美感。但在设计中切忌平均用力。

3. 质感设计的创造性

在设计的过程中，设计师要根据材料和工艺进行质感的创新设计，要善于运用新材料和新工艺，给传统材料赋予新的形式，创造出耳目一新的质感效果。但在设计过程中要把握质感设计的和谐性，不能为了创新而创新，从而失去材料自身的固有美感（图 2.19、图 2.20）。

图 2.19　意大利朱塞佩木雕作品

图 2.20　苗宏伟茶具摄影

2.5　质感设计的应用

设计的可实现性凸显了材料的重要地位，没有材料的支撑，设计永远停留在概念，因而，材料是实现设计的前提和保证。而设计师对材料的灵活而有效地运用，则会让平淡的材料焕发新的生机和活力，能够让人们重新审视这种材料的独特魅力。

质感是材料美学的具体化形式，质感进入到设计的范畴能够唤起对象的情感体验并唤

起目标的购买行为。

2.5.1 提高适用性

质感设计在于充分地运用人们的感觉器官，使其能够通过材料质感调动不同的情感体验，如通过触觉所带来的皮肤的生理反应，产生喜欢或厌恶的情绪，这种认知是设计师在设计应用材料时提供情感设计的重要基础。

材料的表面质感所带来的不同的情感反应，对设计的情感引导有着很大的导向作用，从而产生相应的材质应用行为。如石材的厚重可靠、木材的舒适自然，通过对材质的相应感觉上的联想，通过相关、相近事物进行"同一"的思维方法，让受众产生真切地感受，并最终把握接受新商品或其新特点。这种材料质感的应用能够提高材料的适用性，能够增强其功能上的感官体验，从而更加符合设计主题思想的表达。

2.5.2 增加创意性和质地美

在设计中经常会运用设计元素进行创意表达。在运用材料的过程中，质感设计能够为设计表现提供新思路。例如，可以增强某种元素的色彩、肌理、光泽等质感表达方式，从而提高人们的购买欲望或产生"同质"联想，这些在影视广告中经常会看到，如原研哉的水果饮品包装设计，尽量从颜色和包装上还原水果的形状。最特别的是他创意性地把猕猴桃饮品的外包装纸上植上了棕色绒毛，将真实的猕猴桃表皮模仿得非常逼真，使消费者通过视觉判断出商品的属性和相关信息。这样的创新设计理念是很好的包装设计典范。

良好的视觉质感设计可以提高设计的整体外观品质，还能补充形态和色彩所难以替代的形式美。如陶瓷艺术上的各类的表面加工工艺，都是视觉质感的设计，带有强烈的质地美。

2.5.3 使设计多样化、经济化

良好的人为质感设计可以替代和补救自然质感，还可以节约大量珍贵的自然材料，达到整体设计的多样性和经济性。如各类的人造纤维代替天然纤维，人造大理石板材代替天然大理石板材等，各种人造质感解决了原材料质感的不可复制性，为自然生态环境的保护提供了助力。

2.5.4 增加表现的真实性和价值性

良好的质感设计往往决定整体设计的真实性和价值性。良好的质感设计能使人感到一种社会美、内在美。这种材质自身的质感美是设计中至关重要的，是设计方案思考过程中的重要元素。由此可见，质感设计在造型设计中，具有重要的地位和作用，同时，造型设计提出质色并重原则，是指造型设计中不能孤立地看待色彩和质感，应使色彩和质感协调

完整，才能获得自然、优美、丰富的外观效果。

知识链接

材料的质感是材料的魅力所在，对材料的设计应用不能仅仅停留在表面的固有特性上，而应该提取其质感的某些特征进行提炼和升华，打破传统的使用方式和观念，从而形成超越自身的艺术表现和美学价值。在设计的过程中要善于组织各种材料，充分发挥材料自身的美的特点，发挥其令使用者愉悦的质感体验。

设计中的质感包含着材料的美学基础的多个方面，以传统的石材为例，当前的表面加工工艺有多种技术形式，伴随而来的是多样的质感表现，色彩、光泽、肌理等方面都有不同的变化，如抛光的大理石表面光亮、高贵，烧毛面的大理石内敛、低调。

包豪斯学校的教师伊顿曾经写道："当学生们陆续发现可以利用各种材料时，他们就能创造出更具有独特材质感的作品。"丹麦设计师 Verner Panton 设计的椅子因詹姆斯·邦德的电影《007 之海底城》而闻名，它是 Verner Panton 于 1971 年为丹麦 Varna Restaurant 所设计，如雕塑般的结构造型和模块化设计使得它在座椅设计史上保持着标志性的地位。它的独特之处在于其弧形框架，由一定长度的弯曲钢制成（图 2.21）。其有三种不同的版本，可以组合在一起形成引人注目的几何形状，包括圆形、波浪形和 S 形。线性是最像传统椅子形式的座椅，具有轻柔弯曲的靠背和座椅，可舒适地包裹身形。

图 2.21　Bond villain chair

第 58 届米兰国际家具展，艺术家 Matthew Day Jackson 发明了一种能巧妙复制月球表面的塑料表面，并用它来制作家具。在米兰设计周期间展出的 Kolho 餐厅的餐桌和椅子，以弯曲的卡通木框为特色（图 2.22）。但如果仔细观察，座椅的表面材料有一种柔和的纹理，按比例模拟月球的地面。Matthew Day Jackson 通过开发一种新型的 Formica 创造了这

个表面，Formica 是二十世纪六七十年代咖啡馆家具中常用的一种可擦拭的层压材料。

图 2.22　Kolho furniture chair

复习思考题

1. 简述材料的美学基础。
2. 简述材料的质感对设计的影响。
3. 简述材料的质感设计遵循的原则。
4. 举例叙述材料的不同表面工艺形成的质感效果。
5. 简述材料的质感的心理属性。
6. 简述材料质感在设计中的应用。
7. 简述材料质感设计的意义。

第3章

石材材料与工艺

3.1 石材的基础知识

3.1.1 石材的概念

具有一定块度、强度、稳定性、可加工及装饰性能的天然岩石均称为石材。石材的魅力是个历史久远的话题，人类从诞生之始至今一直深深被它吸引。石材不仅有那些惹人痴迷、美化环境的怪异之石，还有那些诱人钟爱玩赏、配饰的珍奇之石，更有那些一直引起建筑师、雕刻家敏感、敬畏、景仰、崇拜的具有超自然威力的岩石（花岗石、玄武石、大理石及石灰石）。这些石材曾在建筑、景观、雕刻中发挥着巨大的作用，设计师和雕刻家在完成自身审美理想的追求中，使这些石材焕发出艺术的光彩。

3.1.2 石材的发展概况

石材的开发、利用可以追溯到远古的旧石器时代。无论是埃及金字塔、罗马角斗场，还是希腊龙神庙、中国的古长城，无处不展现着石材的艺术魅力。进入工业革命后，以意大利、德国为代表的西方工业国家最先发明并启用了现代石材加工机械，开启了现代石材加工的先河，这个阶段的加工设备、工艺及所使用的各种工具、刀具是最为经典的。20世纪60—70年代，金刚石工具的发明、使用，使得石材加工速度产生了一个质的飞跃。而后，20世纪70—80年代，高压水射流技术、计算机控制技术在石材行业引用、开发后，又使得石材加工精度更上了一个台阶。当今的石材加工，基本上涵盖了最原始的手工工艺到现代最先进的工艺手段及数控系统的全部形式。

石材工业已经形成了完整的产业链——包括石材资源挖掘、地质勘探、矿山开采、原料运输、石材贸易、石材加工、产品运输、安装等；相关专业领域会涉及地质学、岩石学，机械加工、建筑装修、装饰设计；石材品种选择、理化指标检测标准等。近年来，由于对各类石材个性化需求的增多，除花岗石、大理石、板岩等石材外，"其他类"石材已经

不断地延伸至颜色、花纹更加丰富的各类半宝石、宝石或更多新的石材类别，并且这一类材料的使用在呈上升趋势。

3.2 石材的物理性能和分类

3.2.1 石材的物理性能

由于使用天然饰面石材装饰的部位不同，所以选用的石材类型也不同。用于室外建筑物装饰时，需经受长期风吹、雨淋、日晒，花岗石因为不含有碳酸盐，吸水率小，抗风化能力强，最好选用各种类型的花岗石石材；用于厅堂地面装饰的饰面石材，要求其物理、化学性能稳定，机械强度高，也应首选花岗石类石材；用于墙裙及家居卧室地面的装饰，机械强度稍差，选用具有美丽图案的大理石。

（1）石材具有耐火性，各种石材皆不同，有些石材在高温作用下，发生化学分解。一般情况下，石膏在大于107 ℃时分解，石灰石、大理石在大于910 ℃时分解，花岗石在600 ℃时因组成矿物受热不均而裂开。

（2）石材具有膨胀及收缩性能（也是热胀冷缩），但若受热后再冷却，其收缩不能恢复至原来体积，而必保留一部分成为永久性膨胀。

（3）石材具有耐冻性，石材在 –20 ℃时，发生冻结，孔隙内水分膨胀比原有体积大 1/10，岩石若不能抵抗此种膨胀所发生之力，便会出现破坏现象。一般若吸水率小于0.5%，就不考虑其抗冻性能。

（4）石材具有抗压性，抗压强度会因矿物成分、结晶粗细、胶结物质的均匀性、荷载面积、荷载作用与解理所成角度等因素，而有所不同。若其他条件相同，通常结晶颗粒细小而彼此黏结在一起的致密材料，具有较高的强度。

3.2.2 石材的分类

（1）石材按照使用的方式和使用位置，一般分为下列几种：

1）墙体石材：主要用在建筑群体的内外墙，规格各异，如外墙用蘑菇石。

2）铺地石材：室内外、公园、人行道、停车牌用的天然石材成品、半成品和荒料块石等。

3）装饰石材：如壁画、镶嵌画、壁帘、图案石、文化石、各种异型加工材圆柱、方柱、线条石、窗台石、楼梯石、栏杆石、门套、进门石等。

4）生活用石材：如石材家具、灶台石、卫生间台板、桌面板等。

5）艺术石材：楼宇大厅、会议室、走廊、展示厅等用石雕、艺雕制品，如名人雕像、飞禽走兽像、浮游生物塑像、石碑、牌坊石、志铭石等。

6）环境美化石材：这类石材又称为"环境石"，如路缘石、车止石、台阶石、拼花石、屏石、花盆石、饮水石、石柱、石凳、石桌等。

7）电器用石材：各种不同规格的绝缘板、开关板、灯座、石灯等。

（2）按照加工工艺的不同，可分为异型产品（包括雕刻、弧板、空心柱、实心柱、线条、拼花等）、板材产品（包括大板、规格板、薄板等）。

（3）按照使用部位，可分为室内石材、室外石材；墙面（立面）石材、地面石材；建筑用石（如桥墩）、装饰石材（如各类饰面石材）等。

3.3 石材的加工工艺

3.3.1 石料机械加工工艺流程

就各类石材产品加工而言，不同产品加工工艺不同。例如，最常见的饰面装饰石材板材和线条，加工工艺分别如下：

（1）矿山开采。矿山开采可分为人工开采和爆破开采两类。爆破开采又有微爆破开采和大爆破开采两类。大理石、沿海一带的花岗石（沿海一带花岗石比较软）常用人工开采或微爆破开采，四川一带的花岗石（比较坚硬）一般用大爆破开采。大爆破开采的材料利用率很低，大部分都在爆破中碎裂了，因此除非很硬的石材，一般不会使用这种方法（图3.1）。

（2）锯割加工（荒料加工）。开采出来的大石块叫作荒料，一般是用金刚石圆盘锯进行锯解加工成石板。对于大理石，还可以用金刚砂锯进行加工。金刚石圆盘锯使用一个大的圆盘形锯片，锯片上镶嵌有粉末冶金黏结的金刚石颗粒。这种设备可以加工超硬质的石材，使用也比较灵活；缺点是圆盘的直径需要2倍的石材高度加上法兰盘直径，而太大的锯片直径制造不易，因此不利于加工超大规格板材。金刚砂锯是使用一排（多条）条状锯片，每条锯片类似于木匠使用的手工锯锯条，但金刚砂锯是多条平行排列，每条之间间隔与板材厚度相等，这样砂锯可以将整块荒料一次性锯解成很多片板材。但是金刚砂锯由于使用金刚砂作磨料，不太适合加工硬质的花岗石，一般只用于加工大理石。经过锯割的板材称为毛板（图3.2）。

图3.1 石料开采

图3.2 毛板

（3）研磨抛光。研磨抛光的目的是将锯好的毛板进一步加工，使其厚度、平整度、光泽度达到要求。该工序首先需要粗磨校平，然后逐步经过半细磨、细磨、精磨及抛光，把花岗石的颜色、纹理完全展示出来。其主要的加工设备有自动多头连续研磨机、金刚石校平机、桥式磨机、圆盘磨机、逆转式粗磨机、手扶磨机。一般使用金刚砂作磨料。花岗石抛光一般使用复合材料胶结的金刚砂磨块（也称磨头）进行抛光，一般有1#、2#、3#、4#、5#和0#共6种磨块，1#最粗，5#很细，0#则是不含金刚砂的抛光膏。大理石抛光，一般使用毛毡加蜡再加各种不同颗粒粗细的金刚砂细粉进行抛光，经过抛光的板材称为光板（图3.3）。

图3.3 研磨抛光

（4）切断加工。切断加工是用切机将毛板或抛光板按所需规格尺寸进行定形切割加工。其主要的加工设备有纵向多锯片切机、横向切机、桥式切机、悬臂式切机、手摇切机等。板经过切边机切割成所需要的尺寸规格，就可以出厂销售了。一般通用规格，在国内有 800 mm×800 mm 和 600 mm×600 mm，也有 500 mm×500 mm 的，出口板则常用 305 mm×305 mm、406 mm×406 mm、610 mm×610 mm、812 mm×812 mm 等规格，也可以根据客户需要定制规格。经过以上工序，石材就可以出厂了（图3.4）。

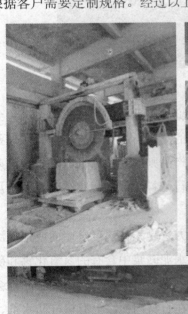
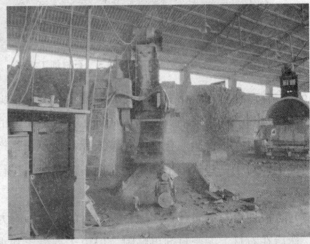

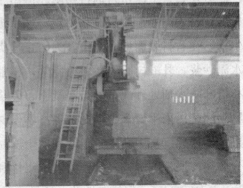

图3.4 切断加工

（5）凿切加工。凿切加工是传统的加工方法，通过楔裂、凿打、劈剁、整修、打磨等办法将毛坯加工成所需产品。其表面可以是菠萝面、龙眼面、荔枝面、自然面、蘑菇面、拉沟面等。凿切加工主要是使用手工加工，利用锤、剁斧、錾子、凿子等，但是有些加工过程可以使用机器加工完成。其主要设备是劈石机、刨石机、自动锤凿机、自动喷砂机等（图3.5）。

图3.5 石材加工机械

（6）检验修补。天然花岗石难免有裂缝、孔洞等瑕疵，而且在加工过程中也难免会有一些磕碰，出现一些小缺陷。所以，在加工完成后所有的花岗石板材都需要检验，先要通过清洗，然后是吹干检验，合格品包装入库，而不合格产品则应先挑出来。在符合订单要求的情况下，对于一些缺陷不严重的花岗石制品可以进行修补，即进行黏结、修补，从而减少废品率。

（7）防护处理。花岗石、大理石等石材的一般贴附方法是先在混凝土墙面或地面涂抹砂浆，然后在石材上涂密封剂再贴附。但由于混凝土和水泥砂浆中含有的氢氧化钙和硫酸钙会析出石材表面，产生润斑和白霜，严重损害其美观。另外，嵌入石材内的金属件会因遇水生锈，在石材表面形成锈斑。为防止这类污染，常在石材内面涂上有机硅防水剂、聚合物水泥砂浆、乳液树脂、环氧树脂等，虽能收到一定的防护效果，但也存在以下不足：采用有机硅防水剂处理，石材与混凝土、砂浆被贴面不能形成密封层，无法有效抑制白霜析出物和润斑；采用聚合物水泥处理，不仅材料自身含有白霜成分，而且水渗透率大，防护效果也不理想；采用乳液树脂处理，干燥时易受到气候条件的影响，而且其亲水性成分（如分散剂、增稠剂等）含量较大，耐水性和耐久性存在问题；采用环氧树脂处理，虽能有效防止泛霜和润斑，但施工性差，还易刺激皮肤。

一般石材防护处理方法：贴附石材时，先在石材内面及侧面以 $0.2 \sim 0.3 \text{ kg/m}^3$ 的涂量喷涂或喷涂防护处理剂，再贴附于建筑物的墙面或者地面，在常温下经 $1 \sim 2 \text{ h}$ 后防护处理剂固化，石材与墙面或地面充分粘合（图3.6）。

图 3.6　建筑装饰石材防护处理

（8）现场加工。有时候在施工现场需要对石材进行现场加工，如需要改小、切角，一般使用手提式切割机进行切割加工。例如，有些石材需要在上面打孔、磨边等，一般使用手提式切割机、角磨机进行加工的。

（9）其他。

1）板材规格板加工流程：材料统筹→荒料选料→大板锯切→大板胶补（大理石通常还要加网）→大板打磨、抛光→大板选料→裁切规格板（必要时还需要撇底、磨边）→规格板摆板、调色→编号→检验→包装→运输→安装等。

2）石材线条加工流程：材料统筹→荒料选料→坯料分切→坯料摆板、调色→造型（成型）→打磨、抛光（必要时还需要切角、修长）→试拼、调色→编号→检验→包装→运输→安装等。

3.3.2　石材的表面肌理

肌理是指器物、花木、果实、水土等表面的纹理。而石材的肌理不仅指的是石材表面的纹理，还指石材表面的各种表面形式。如光面表面、哑光面表面、喷砂面表面、拉槽表面等。石材的肌理的表面形式非常多，通过对石材表面"做文章"，可以创造出淋漓尽致表现石材表面肌理的效果。因此，可以把石材的肌理称为石材之魂，没有石材肌理的表现，石材失去灵魂，也就变得黯然失色，黯淡无光了。

（1）扭曲拉槽面。石柱采用拉槽面来展示表面的纹理，并将拉槽面敲成自然面波浪形式，肌理粗犷、质朴、奔放，有很强的表现力和视觉冲击力。这种表现石材肌理的方式非常适合石材园林产品，置于公园中来表现一些抽象的理念。如图3.7所示分别采用了拉槽面与粗面造型面相结合、拉槽波浪面(球体)与菠萝面(球座)结合的加工工艺。表面肌理

所产生的效果与所处的环境之间的互动，使得这种自然表面的肌理形式与自然环境非常切合、融洽。

图3.7　石材拉槽面肌理

（2）光面的表面形式。光面是石材表面最常见的表现形式，适合表现石材细腻、晶莹透明的肌理。建筑物石材装饰多以光面为主，体现一种高大上的豪华气派。哑光面是石材表面次常见的表现形式，适合表现石材细腻、光滑的效果（图3.8）。

图3.8　石材光面肌理

（3）粗面表现形式。粗面是石材表面不很常见的表面形式，适合表现石材粗犷、质朴的纹理效果。粗面表面适合建筑物的外墙、桥梁、市政园林工程、道路工程、寺庙。

（4）自然面（蘑菇面）。自然面表面为古老的装饰面，起源于遥远的时代。那时人们从自然界中取山中的石头直接用于建筑的装饰，不经任何加工便用于建造房子，这就是自然面表面早期用于建筑装饰的最好的建筑艺术表现。所谓的自然面是指石材表面呈凹凸起

伏，类似于山峦形状的表面。自然面表面的形式大量用于建筑物的外墙装饰上（图3.9）。

图3.9　石材蘑菇肌理

（5）喷砂面。喷砂面加工工艺是利用磨料射流技术，在空气压缩力作用下，以石榴砂**为介质**对石材表面进行加工的技术。通过喷砂加工，可以对石材进行刻字加工、人物画像**加工、风景画加工**，创造出一种具有独特装饰风格和艺术魅力的产品，可以大大丰富石材**表面肌理**、提高石材产品的附加值（图3.10）。

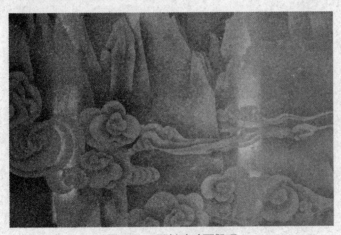

图3.10　石材喷砂面肌理

（6）火烧面表面。火烧面指的是用乙炔、氧气或丙烷、氧气，或石油液化气、氧气为**燃料**产生的高温火焰对石材表面高温加热至晶体爆裂，产生表面粗糙的效果。火烧面表面**特别**适合建筑的外墙装饰，尤其适合博物馆、银行大厦、市政工程、医院、体育馆和园林**工程**的外墙面（图3.11）。

图 3.11 石材火烧面肌理

（7）水冲面。水冲面指的是用高压水对石材表面进行冲击，产生表面粗糙的效果。水冲面＋火烧面表面是先对石材火烧，再用高压水对石材表面进行加工产生的表面。通过对火烧面表面水冲，使火烧面的表面还原石材的本身效果。

（8）酸洗面。酸洗面表面加工工艺是一种石材粗面加工工艺。经过酸洗过的石材，石材表面腐蚀后，形成坑坑洼洼的表面，给人一种古老沧桑的感觉，因此，石材行业也有把酸洗面列为仿古面类产品。酸洗面加工时会产生大量的废液难以处理，因此，不主张石材酸洗面产品的加工（图3.12）。

图 3.12 石材酸洗面肌理

（9）钢刷面（皮革面）。钢刷仿古面就是用一系列的研磨刷将石材产品表面打磨成具有丝光效果的表面，通常也称钢刷仿古面、尼龙刷仿古面、皮革面。钢刷仿古面表面具有

粗糙面效果。其防滑、吸声；苍劲、古朴；厚重、粗放。具有古朴、粗犷的装饰效果，令人有返璞归真、回归自然的感受。钢刷仿古面表面不仅可用于公共建筑装饰，对于高档别墅住宅小区装饰同样适用，受到越来越设计师、消费者所宠爱（图3.13）。

图3.13　石材钢刷面肌理

（10）荔枝面。荔枝面是石材粗面表面的一种表现形式，在石材产品中占据着相当大的比重。其产品形式丰富多样，有荔枝面大板、荔枝面规格板、异型板、楼梯踏步板、荔枝面线条、荔枝面雕刻产品等。尤其是荔枝面表面的雕刻将光面形式与荔枝面粗面形式结合起来，将光面的妖娆与粗面的朴实相结合起来，在显示熠熠光芒的同时，也彰显厚重朴实的内涵，具有两种肌理效果（图3.14）。

图3.14　石材荔枝面肌理

（11）龙眼面与菠萝面。龙眼面与菠萝面都是凿刻工艺。龙眼面是用"一"字形锤子在石材表面敲打形成的表面形式；菠萝面是用錾子或菠萝面加工设备在石材表面加工成的类似于菠萝皮似的菠萝面表面（图3.15）。

图3.15　石材龙眼面肌理与菠萝面肌理

（12）拉丝面、拉槽面、手拉丝面。拉丝面、拉槽面、手拉丝面表面也是石材表面的一种特殊形式，它们以沟槽的形式来再现石材的纹理特征，展现石材的装饰效果（图3.16）。

图3.16　石材拉丝面、拉槽面、手拉丝面肌理

（13）机械加工表面。机械加工表面也称机械加工面，是产品表面形式由石材加工设备直接加工而成不再做二次加工的表面形式。这种表面形式保持着机器加工出来的刀痕轨迹效果（图3.17）。

图3.17　石材机加工表面肌理

其他类别产品的加工流程都基本相似，如利用板材加工拼花，前半部分的加工，同规格板过程基本一样，只是在后半部分图案部分的加工，需要机器、工具或水刀切割图案、零件，然后镶嵌，再黏结及打磨；再如雕刻产品加工，前半部分同线条加工也非常相似，只是到了后期的雕花，需要穿插人工雕刻或者利用数控机床进行雕刻。

3.4　石材在设计中的应用

随着科技的发展、加工工艺与技术的进步，石材的艺术表现的潜力也被逐渐挖掘出来，除传统的石材运用外，新的类型的石材也不断涌现。根据不同的目的与标准，石材有各种各样的分类，如根据石材的形成途径可分为天然石、人造石两大类；根据石材运用的形态与施工构造可分为饰面石材、块石（湖石、山石）、条石三大类；根据不同的加工工艺形成的表面艺术效果、石材的色泽纹理，又有许多的类型，每类石材又有细致的类型划分。

建筑环境艺术装修使用的石材主要有大理石和花岗石及其他天然石与以这些天然石为原料的人造石、水磨石预制块等。石材以其拙朴、厚重、沉稳、高贵的艺术特质在环境艺术氛围及性格营造中占有极其重要的一席（图3.18）。

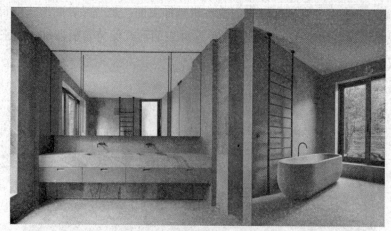

图 3.18 石材在空间内的应用

现代室内外环境艺术设计运用的天然石材主要有饰面板材（主要是大理石、花岗石）和块石（湖石、山石）两类。另外，还有石质的家具、室内的景石等。

3.4.1 石材在室内设计中的应用

1. 石质家具

运用在家具上的石材主要是以大理石和花岗石为主。从物理特性来说，石材大多质地较硬，表面细密光润，抗压性能好，耐磨，耐腐蚀。抛光后有很好的光洁度，通常运用在家具上的石材莫氏硬度达到 4～7 度，密度高，质量重，但同时这类石材也呈现出柔韧性差、不抗折脆性大的特点，遇碰撞易崩裂。石材也有渗水性，现在已有很好的防渗水处理工艺。石材制造的家具主要是和木材进行构造组合，形成中式风格的家具（图 3.19）。

图 3.19 石质家具

2. 景石在室内中的应用

在室内使用石头造景是我国现代室内外环境设计的一大特色，在公共建筑的门厅大堂，在私家别墅的天台或私家花园，在小区绿地或城市花园中，都不难发现石头的靓丽风景。造景石材一般选用体态玲珑通透、婀娜多姿的湖石类，如太湖石；有棱角方刚、体态质朴的黄石类，如浙江黄石、华南蜡石；有浑圆坚硬、风化剥落的卵圆石类，如花岗石和砂砾岩等；有如风似剑的剑石类，如江苏武进的斧劈石、各地的钟乳石或石笋等；还有各种奇特的硅化石、松皮石等。景石组景的特点是以少胜多，以简胜繁，格局严谨，手法精练。

根据造景作用和观赏效果的不同，景石组景手法有特置、群置、散置、景石与植物及景石与建筑协调等（图3.20）。

图 3.20　室内景石

3. 鹅卵石的应用

鹅卵石自身的色彩和肌理具有良好的装饰性能，且鹅卵石的装饰性能具有极大的可塑性。如其个体较小，可根据不同的要求拼贴组合成不同的图案和组合肌理效果。所以，在室内装饰应用中，其主要用法是充分发挥天然装饰性能。一般作为文化石、地面散铺装饰、室内小水景及地面的铺装、家具的装饰等，其既满足了审美功能又满足了实用功能（图3.21）。

图 3.21　室内鹅卵石

3.4.2 石材在建筑中的应用

石材在建筑设计领域的应用年代悠久,最早可追溯到远古时期。如今,随着社会经济发展速度的不断加快,大众也对活动空间的舒适度及观赏性提出了更高的要求。当人们沉醉于工业化文明带来的安逸、舒适的生活时,对石材的具有回归自然、返璞归真的装饰性更为偏爱。因而,世界装饰石材每年使用数量的增长速度都高于经济增长,成为仅次于世界最大装饰材料陶瓷的第二大装饰材料,各地的中高档建筑甚至已经到了不可居无石的程度。

(1)建筑石材是建筑的物质载体,它既有使用功能又有表现功能。建筑形态的实施离不开建筑石材,石材也因依附于建筑而获得其存在的价值。石材最早被利用是作为天然的十栋居住和铺地,随后堆积和叠置与墙体和梁柱的构造中。这种筑砌的方法粗犷自然,虽然在现代建筑中不再广泛使用,但仍然具有难以代替的地域性、历史性的表现力和建构的意义(图3.22)。

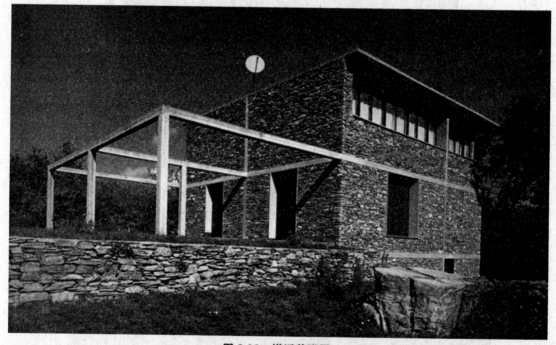

图3.22 塔沃莱石屋

(2)除堆砌外,使用连接材料进行的石材砌体,可以很好地承担上层建筑的构建,石砌的墙体因为使用石材的形状和尺寸的不规则,以及石材类型的不同,呈现出完全不同的砌筑效果。随着建筑中钢筋混凝土和钢材的广泛使用,石砌体力学性能、质量稳定性、施工难度等方面的缺点阻止了它在建筑中结构性的运用,石材开始更多地承担起非结构性的装饰功能(图3.23)。

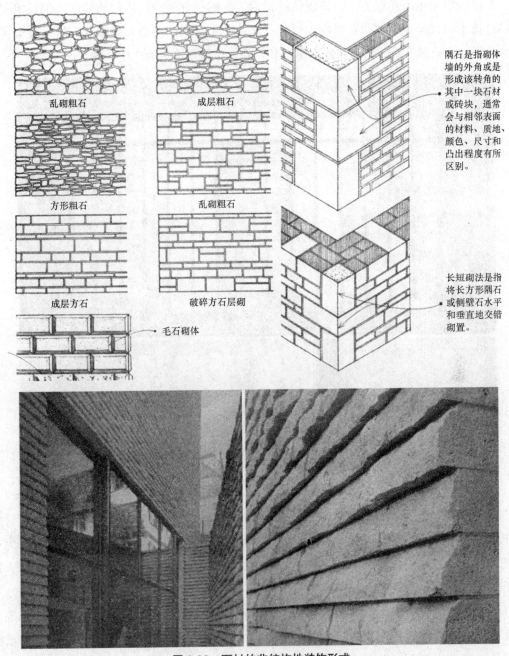

图 3.23　石材的非结构性装饰形式

（3）建筑中的石材表面装饰力。现代建筑中石材的主要功能由结构性功能转变为装饰功能，呈现于建筑的立面、外观、界面等，是现代建筑中具有独立意义的建筑要素。石材不再作为结构部件承担建筑负荷，使得石材表皮的建造只需要考虑其同结构主体相连，并保证其系统的稳定性的特点，给建筑设计师巨大的创作空间。建筑中石材贴面的做法有干湿两种，即湿贴法、干挂法。

石材幕墙是包裹建筑主体，体现传统材料美感的一种延续，现代的精确切割技术和材料粘合技术的进步使得薄型石材成为可能，这些几十毫米，甚至几毫米的石材呈现丰富的原生肌理，甚至拥有很好的透光性，使得其在建筑中的用途更为广泛（图3.24）。

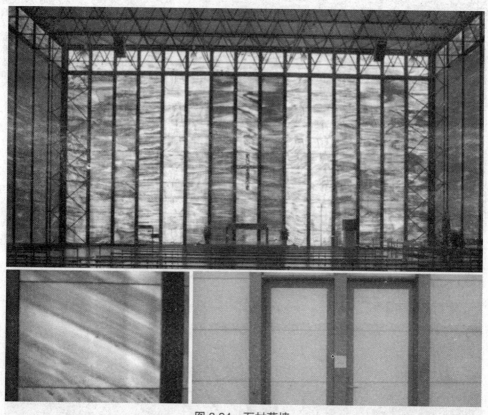

图3.24　石材幕墙

（4）建筑设计中的人造石材。人造石材有着悠久的历史，可以实现丰富的天然石材的各种肌理和质感。人造石材是一种人工合成的装饰材料。按照所用胶粘剂不同，可分为有机类人造石材和无机类人造石材两类；按照其生产工艺过程的不同，又可分为聚酯型人造大理石、复合型人造大理石、硅酸盐型人造大理石、烧结型人造大理石四种类型。

早在20世纪20年代我国水磨石技术已广泛应用于建筑中的地面、墙面、柱子等。水磨石是将碎石拌入水泥制成混凝土后表面磨光的制品。常用来制作地砖、台面、水槽等制品。高亮水磨石、普通水磨石（也称磨石子、水磨石地面）是指水磨石石子碎片嵌入水泥混合物中，经用水磨去粗糙表面而使其平滑得到的制品。开采天然石材产生的巨量的废料用作人造石材的主要原料，变废为宝生产人造石材，生产出比天然石材更多的建筑装饰材料，无疑具有巨大的经济意义。围绕人造石材产业的发展形成的产业集群能吸收大量人员就业，带动区域经济的发展无疑具有巨大的社会意义；人造石材所提倡和彰显的人类生产方式的环保理念对社会的进步和循环经济理念的深入人心更是意义重大（图3.25、图3.26）。

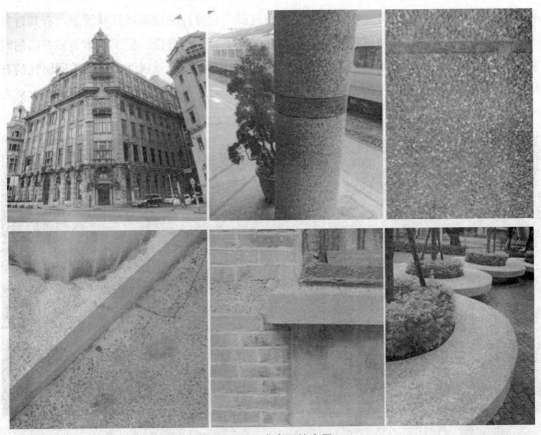

图 3.25 水磨石的应用

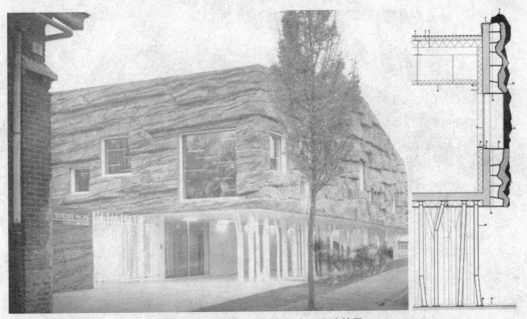

图 3.26 红石餐厅外墙人造石设计效果

新型石材加工与施工工艺不断涌现给建筑师的设计提供了很大的选择余地,给建筑师

的空间表现提供了更大的可能性。每种建筑石材都有它独特的物理特性和质感，有其自身的优缺点和使用范围，在建筑选材时应根据功能需要、建筑造价、施工技术等多方面的因素综合考虑，合理选择使用。也正是因此，仔细钻研石材的设计属性，探讨不同属性的石材如何更好地应用于各种性质、体量的建筑和空间，对于提升石材的市场接受度具有莫大的意义（图3.27）。

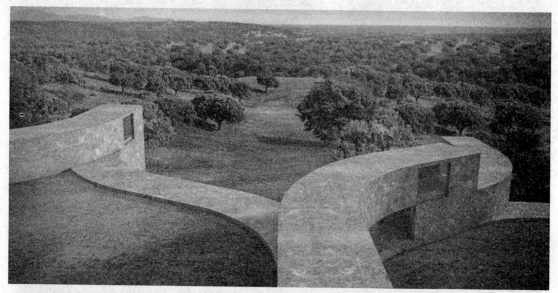

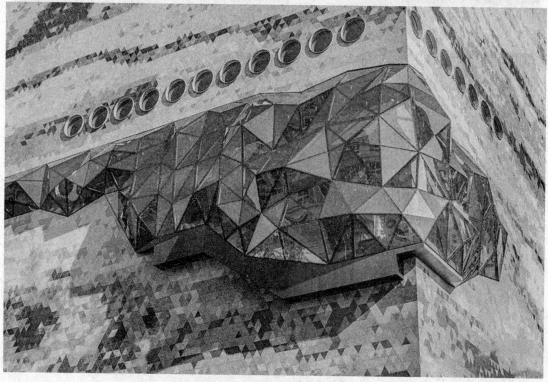

图3.27　石材与建筑的融合

3.4.3 景观设计中的石材应用

石材是园林工程中常用的基础材料之一，随着园林行业的不断发展，天然石材和加工石材种类的日益丰富，石材的运用也越加广泛。在园林景观中石材的运用由来已久，天然石材是古老的建筑材料，具有强度高、装饰性好、耐久性高、来源广泛等特点。现代开采与加工技术的进步，使石材在现代景观中得到了广泛的应用。无论是罗马时代庭院的石阶还是现代园林中的石板广场，无论是东方的古典园林中假山、驳岸还是日式庭院中的置石，石材这一古老的建筑材料在人类园林史上一直占有一席之地，并且通过加工技术的进步而更具生命力（图3.28）。

图3.28 景观中的石材应用

景观石材（Landscape Stone）主要用于室外景观铺设，因其需求量使用范围广，长期置于室外，故要求其价格低廉、产量大、耐磨性强，并具有一定的抗压强度，主要以花岗石、板岩、砂岩、文化石、卵石类（包括雨花石）等为主，大理石因其石质价格较昂贵不宜大量作为景观石材（图3.29）。

图3.29 景观石材

英石：石灰岩。色呈青灰、黑灰等，常夹有白色方解石条纹，产自广东英德一带。因山水熔融风化，表面涡洞互套、褶皱繁密（图3.30）。

图 3.30 景观中的英石

斧劈石：沉积岩。有浅灰、深灰、黑、土黄等色，产自江苏常州一带。具竖线条的丝状、条状、片状纹理，又称剑石，外形挺拔有力，但易风化剥落（图 3.31）。

图 3.31 景观中的斧劈石

石笋石：竹叶状灰岩。色呈淡灰绿、土红，带有眼窠状凹陷，产自浙、赣常山、玉山一带。形状越长越好看，往往三面已风化而背面有人工刀斧痕迹（图 3.32）。

图 3.32 用于景观中的石笋石

千层石沉积岩：铁灰色中带有层层浅灰色，变化自然多姿，产自江、浙、皖一带。沉积岩中有多种类型、色彩。

峭壁石：明朝计成在《园冶》中写有"峭壁山者，靠壁理也，藉以粉墙为纸，以石为绘也。"常用英石、湖石、斧劈石等配以植物、浮雕、流水。于庭院粉墙、宾馆大厅布置，成为一幅少占地方熠熠生辉的山水画。

驳岸石：常用黄石、湖石、千层石，或沿水面，或沿高差变化山麓堆叠，高高低低错落，前前后后变化，起驳岸作用，也作挡土墙，同时使之自然、美观。

石山洞穴：以黄石、湖石、露头石等堆叠成独立或傍土半独立的山石，俗称"石抱土"。一般高为 3～5 m，高者可达数十米，并常在山脚设计花坛、池塘、水帘、洞壑。如上海龙华公园的红岩，上海植物园的大假山。石山洞穴是一般人心目中的"假山"，经常在单位绿地中出现，但不宜推广。

山石瀑布：以园林地形为依据，堆放黄石、湖石、花岗石、千层石，引水由上而下，形成瀑布跌水。这种做法俗称"土包石"，是目前最常见的做法。

现当代建筑设计中人们通过不断的研发和创新，探寻石材新的构造方法，不断拓展石材材料的可能性，不断将石材材料与新型材料进行组合尝试，使得石材展现出极大的丰富性，同时，也为建筑设计师在利用石材自身的质感肌理风格和所包含的非物质特性之外，

充分利用堆砌融合等现代建筑手法来丰富石材的使用，使得石材在不同的建筑上展现出复合多样的艺术特质和文化价值。

知识链接

<div align="center">**仿石材新材料**</div>

（1）透光混凝土。透光混凝土并不完全是"透明的"，它基于三个主要成分——混凝土、纤维和光的相互作用依靠光纤通过光传输，同时又保持了密度。它的原理是将特殊的玻璃纤维加工到混凝土中通过人造光或自然光照射在其表面从一端传递到另一端，进而使其具有透光性能，因此，纤维必须穿过整个固体。吸收并透射自然光和人造光的纤维束约占透光混凝土块表面体积的5%，抗拉强度约为70 MPa。这些纤维与传统的细微混凝土（约占95%）混合在一起并均匀地分布在整个表面上，凝结后，使用切割石材的标准机械将混凝土切割成砖、预制块或挂板的形式交付。

（2）超薄柔性石材。超薄柔性石材是一种纯天然石材岩板。它采用的是德国最前沿技术，利用玻璃纤维与渗透型的树脂背胶渗透到石材内，并将毛细孔稳定住，之后再用独特的专利技术，从原始天然板岩与石英云母上"剥离"出石材薄片制作而成的革新型装饰材料。

（3）夯土板。夯土板是一种肌理和夯土墙相仿的板材，作为夯土墙的另一种工艺形式，是在生土中添加石灰和水泥混凝土的生土改良建造法。

（4）岩板。近年来岩板材质的横空出世，为建筑装饰注入了新的活力。作为建材领域的新物种，岩板为设计师带来了更多可能性，应用上也因其独特而优异的性能成为家居装饰行业的新宠。岩板英是由天然石粉、长英石等天然原材料，经特殊工艺，借助万吨以上压机压制，配合NDD技术，经过1 200 ℃以上高温烧制，能够经得起各种高强度加工过程的超大规格新型石材类材料。纯天然的选材在生产过程中无任何毒害和污染物质释放，其本身可以简单地碾碎并回收，100%可循环利用，彻底遵循可持续发展的绿色环保理念。由于制作成本及材料本身的卓越性能，岩板价格一直居高不下。

（5）PU石材。PU石材是一种仿石材饰面，具有很强的视觉感官冲击效果。近两年，PU凹凸石材饰面出现在许多台式经典案例中，但大部分人依旧是敬而远之，毕竟诸如原材料、造价、运输、施工此类的问题难以得到解决。

（6）通光板。亚克力导光板也称通光板，其原理主要是运用亚克力的透光性，在亚克力的内部做雕刻、嵌入，达到想要的一些灯光效果。广泛运用在室内外各大公共区域，以及家庭空间、照明灯具等场景。导光板是利用光学级的亚克力板材，然后用具有极高反射率且不吸光的高科技材料，在光学级的亚克力板材底面用UV网版印刷技术印上导光点。利用光学级亚克力板材吸取从灯发出来的光，在光学级亚克力板材表面停留，当光线射到各个导光点时，反射光会往各个角度扩散，然后破坏反射条件由亚克力导光板正面射出。通过各种疏密、大小不一的导光点，可使亚克力导光板均匀发光。反射片的用途在于将底

面露出的光反射回亚克力导光板中，用来提高光的使用效率。

（7）微水泥。从字面的意思上来了解，微水泥也是水泥种类中的一种，但是与普通的水泥有一定的区别，普通的水泥是用于建筑、水利工程等；而微水泥是近几年在欧洲快速兴起的新一代表面装饰材料，主要成分是水泥、水性树脂、改性聚合物、石英等，具有强度高、厚度薄、无缝施工防水性强等特点。

实训一：石材综合表现项目实践

1. 训练的目的和要求

使学生了解石材材料的加工类型和装饰技法，掌握这类材料在工艺美术方面的应用方向和方法，以此来进行学生发散思维训练和熟悉材料在专业设计中的应用能力与创造能力。

2. 训练的内容和方法

内容：选定一种石材块材材料，进行加工和表面装饰等操作。作品规格：以 20 cm×20 cm 为制作单位。

方法：采用典型石材加工工艺，包括切割、敲击、凿及雕刻等，借助传统石材工具和现代电动木工工具，自主设计、制造一件（套）石材造型艺术。实验需要学生学习、掌握典型石材的工艺手段，掌握基本石材工具的使用方法和技术，从设计方案图、下料图到选料、下料、构件加工、组装，完成设计的目标。

3. 实验原理和手段

本实验主要采用手工加工工艺制作，工具可采用传统石材加工工具或电动切割工具。后续修整、加工，根据具体需要，使用相应的工艺手段实现，如切割、雕刻、打磨、抛光、斧劈等。

4. 完成步骤

（1）实验准备。实验前，学生需结合课堂理论讲授的相关石材知识及加工工艺方法进行预习准备，了解、预习实验使用的石材的性质和特点，了解实验室提供的石材工具及其使用方法，并准备好待制作的设计作品图纸。实验室准备具有构成特点的石材工艺作品成品样件供教师讲解、学生参考。

（2）实验条件。本实验使用的主要材料有石材块料、其他辅助材料（如木、竹、金属等作为作品同构创意使用）；使用的主要工具有手工石材工具（凿子、锤子、刻刀等）、直角尺、电动打磨工具、组合工具等。

（3）实验步骤。本实验由学生自主规划设计，根据制作目的及采用工艺的方法，可能各自涉及的实验手段及步骤不一致。总体上，本实验使用的工艺步骤主要包括以下几种：

1）选料：根据学生自己规划的目标和加工方法，预先绘制构件图纸，结合实验室具备的材料情况，选择合适的石料种类和尺寸，注意石材硬度和肌理。

2）下料：按照构件图纸及选料情况，在石材上画线标识位置，使用机械工具切削基本型。

3）凿刻：将石材材料基本型固定在工作台上，使用相关工具进行空间凿刻和表面加工处理并将辅材（木、竹、金属）等进行镶嵌。

4）组装：调整整体形状、尺寸，固定后，完成组装。将装饰构件与石材进行固定。

5）细节处理：进行深入刻绘，局部位置精修，必要时，用锉刀、砂纸打磨。

6）修整、后加工：根据制作要求，进行表面修饰，如绘画、打蜡、刷漆等。

5. 注意事项及其他说明

（1）操作电动工具、台钻等设备，需要预先熟悉操作规程，了解安全事项，穿戴作业安全防护用具、装备，并在教师指导下进行。

（2）注意保护各种石材工具刃口，使用完工具，放回工具箱。

（3）及时清理废料、石渣等垃圾。

复习思考题

1. 石材材料按照其来源分类可分为哪几类？
2. 简要描述室内设计中石材的应用主要涉及的方面。
3. 石材切断加工工艺的步骤有哪些？
4. 在现代园林景观设计中，怎样运用石材营造空间环境？

第 4 章

木材材料与工艺

4.1 木材的基础知识

4.1.1 木材的概念及特性

1. 木材的概念

木材泛指用于工业建筑与民用建筑的木制材料,通常被分为软材和硬材。工程中,所用的木材主要取自树木的树干部分。木材因取得和加工容易,自古以来就是一种主要的建筑材料。木材可分为针叶树材和阔叶树材两大类。杉木及各种松木、云杉和冷杉等是针叶树材;柞木、水曲柳、香樟、檫木及各种桦木、楠木和杨木等是阔叶树材。中国树种很多,因此各地区常用于工程的木材树种也各异。东北地区主要有红松、落叶松(黄花松)、鱼鳞云杉、红皮云杉、水曲柳;长江流域主要有杉木、马尾松;西南、西北地区主要有冷杉、云杉、铁杉原材料与加工后夹板材料如图 4.1 所示。

图 4.1 原木木材与加工后夹板材料

2. 木材的特性

木材属于可再生资源,取之不尽、用之不竭。

木材是当今世界主要工业材料中唯一可再生的材料,符合人类当今社会可持续发展的战略构想。速生人工林从培育到成熟利用只需 10~50 年的时间,平均每公顷能年产 20 m³

木材，相当于每天可产 15 kg 纤维素或 30 kg 木材。只要合理应用现代林业科学技术，科学经营，合理采伐，就完全可以使木材成为取之不尽、用之不竭的材料。

木材是一种环保材料，符合人类社会对材料的环境协调性的要求。具有加工能耗少、环境污染小、可自然降解、可回收利用和舒适美观等鲜明的环境特性。木材的形成是吸收二氧化碳、固碳并释放氧气的过程，一般每立方米木材吸收二氧化碳 850 kg，释放氧气 620 kg。

木材具有良好的加工性能，可方便地锯、刨、铣、钻、砂、油漆等，加工能耗少。

木材是一种传统材料，具有多孔性、各向异性、湿胀干缩性、调温调湿性、燃烧性、强重比高等独特性质，有天然的美丽的花纹、光泽和颜色，有特殊的装饰效果，具有广泛的用途和适用性。

4.1.2 木材的用途

尽管当今世界已发展生产了多种新型建筑结构材料和装饰材料，但由于木材具有其独特的优良特性，木质饰面给人一种特殊的优美观感，这是其他装饰材料无法与之相比的。所以，木材在建筑工程尤其是装饰领域中，始终保持着重要的地位。广泛应用于建筑外装、建筑内装和家具木质厨房环境装饰等。但是，由于林木生长缓慢，我国又是森林资源贫乏的国家之一，这与我国高速发展的经济建设需用大量木材，形成日益突出的矛盾。

因此，在建筑工程中，一定要经济合理地使用木材，做到长材不短用，优材不劣用，并加强对木材的防腐、防火处理，以提高木材的耐久性，延长使用年限。同时应该充分利用木材的边角碎料，生产各种人造板材，这是对木材进行综合利用的重要途径（图 4.2）。

图 4.2 木材在空间中的应用

4.2 木材的性能和分类

木材是由树木采伐后经初步加工而得的，由纤维素、半纤维素和木质素等组成。树干是木材的主要部分，由树皮、木质部和髓心三部分组成。

4.2.1 木材的物理特性

（1）质轻。木材由疏松多孔的纤维素和木质素构成。它的密度因树种不同而有所差别，一般比金属、玻璃等材料的密度小得多，因而质轻坚韧，并富有弹性，在纵向（生长方向）的强度大，是有效的结构材料，但其抗压、抗弯曲强度较差。

（2）具有天然的色泽和美丽的花纹。不同树种的木材或同种木材的不同材区，都具有不同的天然悦目的色泽。如红松的心材呈淡玫瑰色，边材呈黄白色；杉木的心材呈红褐色，边材呈淡黄色等。又因年轮和木纹方向的不同而形成各种粗、细、直、曲形状的纹理，经旋切、刨切等多种方法还能截取或胶拼成种类繁多的花纹。

（3）具有调湿特性。木材由许多长管状细胞组成。在一定温度和相对湿度下，对空气中的湿气具有吸收和放出的平衡调节作用。

（4）隔声吸声性。木材是一种多孔性材料，具有良好的隔声吸声功能。

（5）具有可塑性。木材蒸煮后可以进行切片，在热压作用下可以弯曲成型，木材用胶、钉、榫眼等方法比较容易和牢固地接合。

（6）易加工和涂饰。木材易锯、易刨、易切、易打孔、易组合加工成型，且加工比金属方便。由于木材的管状细胞吸湿受潮，故对涂料的附着力强，易于着色和涂饰。

（7）对热、电具有良好的绝缘性。木材的热导率、电导率小，可做绝缘材料，但随着含水率增大，其绝缘性能降低。

（8）易变形、易燃。木材由于干缩湿胀容易引起构件尺寸及形状变异和强度变化，发生开裂、扭曲、翘曲等弊病。木材的着火点低，容易燃烧。

（9）各向异性。木材是具有各向异性的材料，即使是同一树种的木材，因产地其物理、化学性质差异很大，使之使用和加工受到一定的限制。

4.2.2 木材的缺陷

天然缺陷是指如木节、斜纹理及因生长应力或自然损伤而形成的缺陷。包含在树干或主枝木材中产枝条部分称为木节。按照连生程度可分为死节和活节；按照木节材质可分为健全节和腐朽节。原木的斜纹理常称为扭纹，对锯材则称为斜纹。生物危害的缺陷主要有腐朽、变色和虫蛀等。干燥及机械加工引起的缺陷如干裂、翘曲、锯口伤等。缺陷降低木

材的利用价值。

为了合理使用木材，通常按不同用途的要求，限制木材允许缺陷的种类、大小和数量，将木材划分等级使用。腐朽和虫蛀的木材不允许用于结构，因此，影响结构强度的缺陷主要是木节、斜纹和裂纹。

4.2.3 木材的分类

按照树种分类，可分为针叶树木（松木、柏木等）和阔叶树木（榆木、杨木、桦木等）。按照用途分类，可分为原条、原木、锯木三类。按照材质分类，原木可分为一等、二等、三等；锯材可分为特等、一等、二等、三等。按照质量分类，可分为轻材——每立方米质量小于 400 kg；中等材——每立方米质量为 500～800 kg；重材——每立方米质量大于 800 kg。

原木是指伐倒的树干经过去枝、去皮后按规格锯成的一定长度的木材。原木又可分为直接使用的原木和加工使用的原木两种。直接使用的原木一般用作电柱、桩木、坑木及建筑工程所用的原木，通常要求具有一定的长度，较高的强度；加工使用的原木是作为原材料加工用的，是将原木按一定规格尺寸锯割后的木材，又称为锯材。锯材按其宽度和厚度的比例关系又可分为板材、方材和薄木等。

（1）板材——横断面宽度为厚度的 3 倍及 3 倍以上者。

（2）方材——横断面不足、宽度不足厚度的 3 倍者。

（3）薄木——厚度小于 1 mm 的薄木片。厚度在 0.05～0.2 mm 的称为微薄木。

人造板材是指利用原木、刨花、木屑、废材及其他植物纤维为原料，加入胶粘剂和其他添加剂而制成的板材。人造板材幅面大，质地均匀，表面平整光滑，变形小，美观耐用，易于加工。人造板材种类很多，常见的有胶合板、刨花板、纤维板、细木工板及各种轻质板等，广泛用于家具、建筑、车船等方面。

4.3 木材的成型工艺及表面工艺

将木材原材料通过木工手工工具或木工机械设备加工成构件，并将其组装成制品，再经过表面处理、涂饰，最后形成一件完整的木制品的技术过程，称为木材的成型加工工艺。

4.3.1 手工木材加工流程

每个构件加工前，都要根据被加工构件的形状、尺寸、所用材料、加工精度、表面粗糙度等方面的技术要求和加工批量大小，合理选择各种加工方法、加工机床、刀具、夹具等，拟定出加工该构件的每道工序和整个工艺过程。

木制品构件的形状、规格多种多样，其加工工艺过程一般为以下顺序：

（1）配料。配料就是按照木制品的质量要求，将各种不同树种、不同规格的木材，锯割成符合制品规格的毛料，即基本构件（图4.3）。

（2）基准面的加工。为了构件获得正确的形状、尺寸和粗糙度的表面，并保证后续工序定位准确，必须对毛料进行基准面的加工，作为后续工序加工的尺寸基准（图4.4）。

图4.3　原木板材　　　　　　图4.4　平面加工工具刨子

（3）相对面的加工。基准面完成后，以基准面为基准加工出其他几个表面。

（4）画线。画线是保证产品质量的关键工序，它决定了构件上榫头、榫眼及圆孔等的位置和尺寸，直接影响到配合的精度与结合的强度（图4.5）。

图4.5　画线

（5）榫头、榫眼及犁面的加工。榫结合是木制品结构中最常用的结合方式，因此，开榫、打眼工序是构件加工的主要工序，其加工质量直接影响产品的强度和使用质量（图4.6）。

图4.6 打榫眼

（6）表面修整。构件的表面修整加工应根据表面的质量要求来决定。外露的构件表面要精确修整，内部用料可不作修整。

4.3.2 木材加工的基本方法

（1）木材的锯割。木材的锯割是小材成型加工中用得最多的一种操作。按设计要求将尺寸较大的原木、板材或方材等，沿纵向、横向或按任一曲线进行开锯、分解、开榫、锯肩、截断、下料时都要运用锯割加工。

（2）木材的刨削。刨削也是木材加工的主要工艺方法之一。木材经锯割后的表面一般较粗糙且不平整，因此必须进行刨削加工，木材经刨削加工后可以获得尺寸和形状准确、表面平整光洁的构件。

（3）木材的凿削。木制品构件间结合的基本形式是框架榫孔结构。因此，榫孔的凿削是木制品成型加工的基本操作之一。

（4）木材的铣削。木制品中的各种曲线零件，制作工艺比较复杂，木工铣削机床是一种万能设备，既可用来截口、起线、开榫、开槽等直线成形表面加工和平面加工，又可用于曲线外形加工，是木材制品成型加工中不可缺少的设备之一。

4.3.3 木制品的装配

按照木制品结构装配图及有关的技术要求，将若干构件结合成部件，再将若干部件结合或若干部件和构件结合成木制品的过程，称为装配。木制品的构件间的结合方式，常见的有榫结合、胶结合、螺钉结合、圆钉结合、金属或硬质塑料联结件结合及混合结合等。采取不同的结合方式对制品的美观和强度、加工过程和成本，均有很大的影响，需要在产品造品设计时根据质量技术要求确定。下面简要介绍几种常用结合方式。

（1）榫结合。榫结合是木制品中应用广泛的传统结合方式。其主要依靠榫头四壁与榫孔相吻合，装配时，注意清理榫孔内的残存木渣，榫头和榫孔四壁涂胶层要薄而均匀，装

榫头时用力不宜过猛,以防挤裂榫眼,必要的可加木楔,达到配合紧实。

榫结合的优点是传力明确、构造简单,结构外露,便于检查。根据结合部位的尺寸、位置及构件在结构中的作用不同,榫头有各种形式。各种榫根据木制品结构的需要有明榫和暗榫之分。榫孔的形状和大小根据榫头而定(图4.7)。

图4.7 传统建筑上的榫卯结构

(2)胶结合。胶结合是木制品常用的一种结合方式,主要用于实木板的拼接及榫头和榫孔的胶合。其特点是制作简便、结构坚固、外形美观。

装配使用胶粘剂时,要根据操作条件、被粘木材种类、所要求的黏结性能、制品的使用条件等合理选择胶粘剂。在操作过程中,要掌握涂胶量、晾置和陈放、压紧、操作温度、黏结层的厚度五大要素。

目前,木制品行业中常用的胶粘剂种类繁多,最常用的是聚醋酸乙烯酯乳胶液,俗称乳白胶。其优点是使用方便,具有良好和安全的操作性能,不易燃,无腐蚀性,对人体无刺激作用;在常温下固化快,无须加热,并可得到较好的干状胶合强度,固化后的胶层无色透明,不污染木材表面。但成本较高,耐水性、耐热性差,易吸湿,在长时间静载荷作用下胶层会出现蠕变,只适用于室内木制品。

(3)螺钉与圆钉结合。螺钉与圆钉的结合强度取决于木材的硬度和钉的长度,并与木材的纹理有关。木材越硬,钉直径越大,长度越长,沿横纹结合,则强度越大,否则强度越小。操作时要合理确定钉的有效长度,并防止构件劈裂。

(4)板材拼接常用的结合方式。木制品上较宽幅面的板材,一般都采用实木板拼接而成。采用实木板拼接时,为减少拼接后的翘曲变形,应尽可能选用材质相近的板料,用胶粘剂或既用胶粘剂又用榫、槽、钉等结构,拼接成具有一定强度的较宽幅面板材。拼接的结合方式有多种。设计时可根据制品的结构要求、受力形式、胶粘剂种类及加工工艺条件等选择。

4.3.4 木制品的表面装饰技术

(1) 木制品的表面涂饰。木制品表面涂饰的目的主要是装饰作用和保护作用。由于木材表面不可避免地存在各种缺陷,如表面的干燥度、纹孔、毛刺、虫眼、节疤、色斑、松蜡及其分泌物松节油等,不预先进行表面处理,将会严重影响涂饰质量,降低装饰效果。因此,必须针对不同的缺陷采取不同的方法进行涂饰前的表面处理。

1) 干燥处理:木材具有多孔性,易吸水和排水,并具有干缩湿胀的特点,容易造成涂层起泡、开裂和回粘等现象,因此,新木材需要干燥到含水率在8%～12%时才能进行涂饰。木材的干燥方法有自然晾干和低温烘干两种。

2) 去毛刺处理:木制品表面虽经刨光或磨光,但总有些没有完全脱离的木制纤维残留表面,影响表面着色的均匀性,因此,涂层被覆前一定要去除毛刺。去除毛刺的方法有水胀法、虫胶法和火燎法。

3) 脱色处理:不少木材含有天然色素,有时需要保留,可起到天然装饰作用。但有时因色调不均匀,带有色斑,或者木制品要涂成浅淡的颜色,或者涂成与原来材料颜色无关的任意色彩时,就需要对木制品表面进行脱色处理。

脱色的方法很多,用漂白剂对木材漂白较为经济并见效快。一般情况下,常在颜色较深的局部表面进行漂白处理,使涂层被覆前木材表面颜色取得一致。常用的漂白剂有双氧水、次氯酸钠和过氧化钠等。

4) 消除木材内含杂物:大多数针叶树木材中含有的心脂、松脂及其分泌物会影响涂层的附着力和颜色的均匀性。在气温较高的情况下,松脂会从木材中溢出,造成涂层发黏。木材内含的甲醛与着色的染料反应,使涂层颜色深浅不一。因此,在木材涂覆的前处理中,应将木材内含杂物除去。

(2) 底层涂饰。底层涂饰的目的是改善木制品表面的平整度,提高透明涂饰及模拟木纹和色彩的显示程度,获得纹理优美、颜色均匀的木质表面。

(3) 面层涂饰。底层完成后便可进行面层的涂饰。用于木材制品表面涂饰的涂料一般可分为透明涂饰和不透明涂饰两大类。透明涂饰主要用于木纹漂亮、底材平整的木制品。

(4) 涂层常见缺陷及其消除方法。在木材的表面涂饰过程中,由于对某些因素考虑不当,常会导致涂层缺陷,影响涂饰质量,降低涂饰效果。

(5) 木制品表面覆贴。表面覆贴是将面饰材料通过胶粘剂粘贴在木制品表面而成一体的一种装饰方法。表面覆贴工艺中的后成型加工技术是近年来开发的板材边部处理的新技术。

木制品表面覆贴的工艺方法是以木制人造板(刨花板、中密度纤维、厚胶合板等)为基材,将基材按设计要求加工成所需的形状,覆贴底面的平衡板,然后用一整张装饰贴面材料对板面和端面进行覆贴封边。后成型加工技术改变了传统的封边或包边方式和生产工

艺，可制作圆弧形甚至复杂曲线形的板式家具，使板式家具的外观线条变得柔和、平滑和流畅，一改传统家具直角边的造型，增加外观装饰效果，从而满足了消费者的使用要求和审美要求。

常用的面饰材料有聚氯乙烯膜（PVC膜）、人造革、DAP装饰纸、AIKOY纤维膜、三聚氰胺板、木纹纸、薄木等。

4.4 木材在设计中的应用

4.4.1 设计中木材的选用原则

为达到产品造型设计的要求，保证产品的质量，科学合理地选用木材是至关重要的，根据产品的造型设计要求和不同的部件，在木材的选用上应按木材的特性考虑如下技术条件。

1. 良好的物理性能

（1）有一定的强度及韧性、刚度和硬度，质量适中，材质结构应细致。

（2）有美丽的自然纹理，材质感悦目。

（3）干缩、湿胀性和翘曲变形性小。

（4）易加工，切削性能良好。

（5）胶合、着色及涂饰性能好。

（6）弯曲性能好。

（7）有抗气候和虫害性。

2. 木材的感觉特性

（1）视觉感受。

1）木纹：木材是与人类最亲近、最富有人情味的材料。除因木材是天然生成的生物体外，变幻的木材纹理赋予了木材生活的气息。木材纹理是由年轮所构成的，它是树木与大自然对话的感受记录，宽窄不一的年轮记载了自然环境、气候变化及树木的生长。木纹的形状与木材的锯切方向有关，横切面为近似同心圆形状，径切面为平行条状，弦切面为抛物线状。木材构造不同，木纹形状也不同。针叶树由于纹理细，材质软，木纹精细，具有丝绸般光泽和绢画般的静态美，以素装为宜；阔叶树由于组织复杂，木纹富于变化，材质较硬，材面较粗，具有油画般的动态美，经表面涂装后效果更好。针叶材质适用于与纸、塑料等软性材料组合；阔叶材质适用于与石材、金属等硬材料组合，这样能更好发挥木材的材质特性。另外，木材本身所具有的一些不规则的缺陷，如节子、树榴等，也增加了木材材质的情趣（图4.8）。

图 4.8　木纹之美

2）色彩：色彩是决定木材印象最重要的因素，也是设计中最生动、最活跃的因素。木材有较广泛的色相，有洁白如霜的云杉，漆黑如墨的乌木等，但大多数木材的色相均聚集在以橙色（YR）为中心的从红色（R）至黄色（Y）的某一范围内，以暖色为基调，给人一种温暖感。不同的树种，不同的材色，给人的印象和心理感觉也不同。因此，有必要结合用途和场合选择木材。需要明亮氛围的可选用云杉、白蜡树、刺楸、白柳桉等明亮淡色彩；需要宁静高雅氛围的可选用柚木、紫檀、核桃木、樱桃木等明度低深色的薄木装饰合板（图 4.9）。

图 4.9　原木色彩之美

(2)触觉感受。

1)冷暖感。木材除材色为暖色,从视感上给人温暖感外,与其他材料相比其触感也是温暖感较强的材料。这与木材的多样性有关,木材内的空隙虽不完全封闭,但也不自由相通,所以,木材是良好的隔热保温材料。

2)干湿感。温度与湿度是构成材料舒适与否的主要条件,对人们心理活动的影响极为明显。木材是吸湿材料,吸湿后尺寸不稳定是其缺点,但由于木材吸湿、放湿作用对环境湿度变化有着缓冲作用,因此,木材是具有优良调湿功能的材料。

在使用木材中,为了着意体现木材天然、美丽的材质,特别是那些高级木材,除在选材时多加注意外,在表面处理上也有所讲究,如对经过加工的木材表面不加任何涂饰,自然、真实地反映木材的本来面目。而那种显孔和半显孔的木本色涂饰是一种追求自然美的表现,也是现代产品设计中强调的材质真实性原则。

4.4.2 木材在景观设计中的应用

(1)木质的构筑物。景观中的重要构筑物,如亭台、廊架、园桥、景墙等"城市家具",对于丰富景观空间层次,烘托主景和点明主题都起到举足轻重的作用。木质景观构筑物尤其凸显它的自然、朴实、生态、健康和高品位特性,真正体现"以人为本"的景观设计理念,引起人们参与活动的兴趣。木材经常与各种钢、石、砖或混凝土、玻璃等材料结合。经过合理的组合,创造出新艺术形象的构筑物集美感、灵性、韵律于一体,使木质构筑物真正成为具备"生命"的物质形态。它在公共绿地、庭院及小区环境内得到广泛的应用,已成为人们活动环境的向往和标准(图4.10)。

图4.10 景观中的木质构筑物

(2)木质铺装。木质铺装能营造雅致、宁静、柔和、温暖和亲切自然氛围,并且很容易和其他空间风格相融合,是一种极富吸引力的地面铺装材料,所以,设计师常用木块、

原木桩或木质面板来代替各种坚硬石材和砖等材料进行铺装，创造宜人、舒适的生态环境。利用木材原木颜色建造的木栈道、亲水平台、港口码头平台，更有大气磅礴感。同样木材也可做成台阶，配以木质扶手，是一种很好的过渡材料。可见木材铺装是一些景观场所的首选之材（图4.11）。

图 4.11　景观中的木质铺装

（3）木质设施。在居住小区、广场、公园、旅游区或度假村内，随处可见各类型的木质景观设施。它们满足了公共空间内的使用功能和装饰功能，成为不可缺少的重要部分。木材的可塑性较强，设计师经艺术处理制作与环境特色相呼应的景观设施，如圆凳或长椅标识系统、护栏、电话亭、垃圾桶等，它们将成为整个景观环境中的亮点（图4.12）。

图 4.12　景观中的设施

4.4.3 木材在产品设计中的应用

(1) 木制家具设计（图 4.13）。木制家具设计包含木家具、实木家具、综合类木家具三大类型。

1) 木家具是指主要部件中装饰件、配件除外，其余采用木材、人造板等木质材料制成的家具。

2) 实木家具是以实木锯材或实木板材为基材制作的、表面经涂饰处理的家具；或在此类基材上采用实木单板或薄木（木皮）贴面后，再进行涂饰处理的家具。实木板材是指集成材或木工板等木材通过二次加工形成的实木类材料。

3) 综合类木家具是基材采用实木、人造板等多种材料混合制作的家具。

图 4.13　木制家具

(2) 木质工艺品设计（图 4.14）。广义的木制工艺品以各种木头（包括各种竹类）为主要原料，而狭义的木制工艺品主要采用各种木头为原料，有机器制作，有纯手工制作，

有半机器半手工制作，做工精细，设计简单，风格各异，色泽自然，新颖别致。其包含灯饰、摆件、模型、根雕、文房、器皿、笔筒、梳子、屏风、衣帽架、工艺盒、首饰盒、珠宝盒、酒架、工艺画、佛像、挂件等。

木制工艺品与一般家具不同，适宜阴湿，忌干燥，故木制工艺品特别不宜受到暴晒，切忌空调对着家具吹，春、秋、冬三个季节要保持室内空气不干燥，宜用加湿器喷湿，室内养鱼、养花也可以调节室内空气湿度。

图 4.14　木制工艺品

木材是一种优良的造型材料，自古以来，它一直是最广泛、最常用的传统材料，其自

然、朴素的特性令人产生亲切感，被认为是最富于人性特征的材料。

木材作为一种天然材料，在自然界中蓄积量大、分布广、取材方便，具有优良的特性。在新材料层出不穷的今天，木材在设计应用中仍占有十分重要的地位。

知识链接

<div align="center">新颖木材</div>

近年来国内外研制出许多新颖奇特的木材。

特硬木材——加拿大最近推出比钢铁还要硬的覆盖木材。这种木材是把木材纤维经特殊处理，使纤维互相交结，再把合成树脂覆盖在木材表面，经微波处理而成。这种新型木材不弯曲、不开裂、不缩胀，可用作屋顶栋梁、门、窗、车厢板等。

有色木材——日本研制出一种有色木材。先将红色和青色的盐基染料装进软管直接注入杉木树干靠近根基的地方，4个月后即可采伐使用。这种木材从上到下浑然一色，而且永不褪色，加工成家具后，表面不需要再涂饰美化。

陶瓷木材——日本制成一种陶瓷人造木材。其是由以经高温高压加工而成的高纯度二氧化硅和石灰石为主要原料，加入塑料和玻璃纤维等制成的。这种木材具有不易燃烧、不变形、不易腐烂、质量轻和容易加工等优点，是一种优异的建筑材料。

染色材料——美国研究出有趣的浸染技术，在几分钟的时间里，让木材从装有锡水的槽中通过，既能使木材呈现出金黄、咖啡、乌黑等颜色，又可烫出美丽的花纹，不仅色彩自然而且防腐耐用。

防火木材——保加利亚研制成一种奇特的溶液，木材被它浸过后，就不会燃烧了。这种经过溶液处理的木材，主要用来制造船舶上许多不能用钢铁制作的零部件，为船舶安装带来了可靠保障。

铁化木材——苏联利用铁化工艺法，将质地松软的木材在真空中用油页岩处理，然后再像烧砖一样焙烧，木材就变得如同金属般硬，同时具有防火抗腐的功能。此技术为充分利用松软木材创造了条件。

模压木材——我国采用模压木制品技术做木器，其最大特点是不需上等木材，可使用农场最新采伐的橡胶木、防护林等小径木和枝杈材等低质水材，加上胶粘剂和化学添加剂，衬上胶塑浸渍装饰纸，通过专门的模具，在高温高压下一次加热成型。运用这种最新技术可生产各种家具。此种木材不怕风吹、日晒、雨淋、不开裂、不变形。

浇铸木材——日本研制出一种液体化学木材，它是由木屑、环氧树脂、浇铸成型。可根据需要，固定成型，不需要做精细加工。其具有天然木材一样的木纹和光泽，而且成本比天然木材低。

脱色木材——木材种类繁多，木质颜色相差甚大，即使用同一种木材也常有"墨水线"及斑纹，不利于制作高技术的全浅色或原色木制品。将过氧化氢、氨水和水配制成木材脱

色剂，用毛刷涂在有斑纹或墨水线的木质上，可消除斑纹或墨水线，制成脱色木材。

工艺品用人造木材——以往版画和雕刻用基材，都是使用特定的优质木材。不仅来源有限，而且由于木材存在着难以克服的缺点，如材质有方向性，纵向和横向的硬度明显不同，且会因湿度变化而引起翘曲和裂纹，因而影响作品的质量。工艺品用人造木材不存在上述缺点。它是将低密度聚乙烯或高密度聚乙烯、填充剂碳酸钙或高岭土和硬度调整剂滑石粉，按配合比混合均匀，然后加入发泡剂、交联剂及颜料等，搅拌混合均匀，混炼后注入加压成型机的金属模中，加压加热后，掀开金属模，即得成品。其具有微细气泡的工艺品用人造木材。这种材料可以代替木材用作版画板、室内外装饰和建筑物装饰材料，以及做雕刻工艺品的木材等。

实训二：木材综合表现项目实践

1. 实验目的与要求

通过实验使学生了解、掌握常见木材的基本性质、特点及木材加工工艺的一般流程、特点和要求，体会木材特有的质感和特征。了解木制品结构，了解工业化木器生产规范，理解现代木制品生产制造的特点。通过学生自主设计、选材、加工及组装实际，培养学生的实践动手能力，训练学生的想象力、综合分析、解决问题的能力。鼓励学生创新材料应用形式、改进工艺方法，训练学生的创新能力。

2. 训练内容与方法

采用典型木工工艺，包括锯、刨、凿及雕刻等，借助传统木工工具和现代电动木工工具，自主设计、制造一件木器或木制品模型。实验需要学生学习、掌握典型木质结构，掌握基本木工工具的使用方法和技术，从设计方案图、下料图到选料、下料、构件加工、组装，完成设计的目标。

本实验采用学生自主训练为主，开放模式的教学组织形式进行。实验前，指导教师应根据实验内容和工作条件集中进行实验内容、方法、流程的讲解与示范，并在学生操作过程中，针对具体问题进行答疑和指导。在学生开始进行制作前，应将准备好的产品设计方案和工艺流程与指导教师交流、讨论、确认，接受指导和帮助建议。

3. 实验原理和手段

榫卯连接结构是中国传统木工制品的经典工艺范例，在相互连接构件对应部分分别制成形状契合的榫和卯，插接形成稳定的结构，进而组装成形态各异、千变万化、美观实用的各式木制品。构件组装方法是木制品生产制作的关键工艺。

现代工业化生产，为提高功效、方便组装、降低成本，多采用金属五金件连接制造家具。五金件制成标准化、系列化零件，木制构件上简单制作出安装五金件的孔洞，即可便捷地实现安装、拆卸，也使得木构件结构和加工工艺大为简化。

本实验主要采用手工加工工艺制作，工具可采用传统木工工具或电动木工工具。后续修整、加工，根据具体需要，使用相应的工艺手段实现，如雕刻、打磨、抛光、刷漆等。

4. 完成步骤

（1）实验准备。实验前，学生需结合课堂理论讲授的相关木材知识及加工工艺方法进行预习准备，了解、预习实验使用的木材（包括原木和加工木材）的性质和特点，了解实验室提供的木工工具及其使用方法，并准备好待制作的产品图纸。实验室准备具有典型结构特点的木制成品样件供教师讲解、学生参考。

（2）实验条件。

1）本实验使用的主要材料：原木板料，木方，胶合板，大芯板，纤维板，木钉，木螺钉，家具五金连接件，白乳胶。

2）使用的主要工具：手工木工工具（锯、刨、凿），电动木工刨，木工雕刻刀，木锉，直角尺，电动打磨工具，气动射钉枪，组合工具。

3）使用的主要设备：电锯，木工车床，小型铣床，台钻。

（3）实验步骤。本实验由学生自主规划设计，根据制作目的及采用工艺的方法，可能各自涉及的实验手段及步骤不一致。总体上，本实验使用的工艺步骤主要包括以下几种：

1）选料：根据学生自己规划的目标和加工方法，预先绘制构件图纸，结合实验室具备的材料情况，选择合适的木料种类和尺寸，注意木材纹理方向。

2）下料：按照构件图纸及选料情况，在木材上画线标识位置，然后使用电锯或木工锯切割至适合尺寸，注意留出加工余量。

3）刨削：将代加工木料固定在工作台上，使用木工刨或电动木工刨在木材表面顺木材纹理方向进行刨削至设计尺寸。粗刨使用较大刨刃伸出量，以提高加工效率；精刨用较小刨刃伸出量，保证平整度和表面平滑度。

4）做榫卯：对应构件连接部位，用铅笔、尺规画出榫卯加工轮廓位置线，然后用木工凿、锯、钻等工具加工榫卯。榫卯粗加工可用木工锯、电钻完成，精加工用木工凿完成。工具使用方法和技巧由指导教师示范并指导学习。

5）组装：榫卯结构制品，需预先进行试装、修整，然后依次安装各榫卯构件，必要时打入楔子加固。五金件连接产品组装时，先在连接位置安装预埋件，然后，依次对接各组件，并紧固五金件，最后调整整体形状、尺寸，固定后，完成组装。

6）雕刻：在雕刻部位画好轮廓线，使用木工雕刻刀由浅入深进行雕刻，先刻出轮廓，然后在各局部位置精修，必要时，用锉刀、砂纸打磨。

7）修整、后加工：根据制作要求，进行表面修饰，如绘画、打蜡、刷漆等。

5. 注意事项及其他说明

（1）操作电动工具、台钻等设备，需要预先熟悉操作规程，了解安全事项，穿戴作业安全防护用具、装备，并在教师指导下进行。

（2）注意保护各种木工工具刃口，使用完工具，放回工具箱。

（3）及时清理废料、木屑、锯末等垃圾。

复习思考题

1. 木材质地（如密度、硬度）对榫卯结构有哪些影响？如何解决？
2. 使用五金件连接，对构件质地有哪些要求？
3. 逆木材纹理方向刨削有什么影响？
4. 如何使木制品构件连接处表面更平滑、美观？
5. 如何避免木材出现开裂现象？

第 5 章

金属材料与工艺

5.1 金属材料的基础知识

5.1.1 金属材料的概念

金属材料是指金属元素或以金属元素为主构成的具有金属特性的材料的统称。其包括纯金属、合金、金属间化合物和特种金属材料等［注：金属氧化物（如氧化铝）不属于金属材料］。

金属材料一般是指工业应用中的纯金属或合金。自然界中大约有70多种纯金属，其中常见的有铁、铜、铝、锡、镍、金、银、铅、锌等。而合金常指两种或两种以上的金属或金属与非金属结合而成，且具有金属特性的材料。

现代，金属材料已是人类社会发展的重要物质基础。在日常生活、工业生产、建筑工程、交通运输中，金属制品不断出现，小到锅、刀、勺、剪等生活用品，大到机器设备、交通工具、房屋建筑等（图5.1～图5.6）。所以，从一定角度来说，金属的生产和运用，可作为衡量一个国家工业水平的标志。

图5.1 锅

图5.2 刀、勺

图5.3 剪

图5.4 机器设备

图5.5 交通工具

图5.6 房屋建筑

5.1.2 金属材料的历史与发展

金属材料与人类文明的发展和社会的进步有着十分密切的关系。人类在大约公元前五千年从石器时代进入铜器时代，继而在公元前一千二百年进入了铁器时代，此时出现的金属材料表明当时的社会生产力达到了一个新的高度。金属铜的应用早于金属铁，在炼铜技术逐步提升时，我们的祖先已经不知不觉地发现了"合金"，最早的合金可能是青铜，它由大约百分之十的锡及百分之九十的铜构成。随着青铜技术的不断发展，人们意识到增大锡的比例会使"合金"比单一的金属拥有更好的性能。此后，延伸出黄铜等适用于不同场合的合金。不久，人类社会从青铜时代进入铁器时代。铁器时代已经能运用很复杂的金属加工来生产铁器。在几百年后的欧洲，金属的冶炼和材料的制造向着工厂化、规模化发展。由于铁的大规模生产，人类的物质文明进一步提高，铁轨等应运而生。由于金属材料的优良导电性，第二次工业革命迅速开展并使人类步入电气时代。近代以来，合金钢及其他金属材料飞速发展。高速钢、不锈钢、耐热钢、耐磨钢、电工用钢等特种钢如雨后春笋般地相继出现，其他合金如铝合金、铜合金、钛合金、钨合金、钼合金、镍合金等加上各种稀有合金也不断发展，金属材料在全社会的经济发展中具有不可替代的地位。

当今社会，金属材料在人类社会中的地位受到了前所未有的挑战。一方面是高分子材料和陶瓷材料对传统金属材料造成冲击；另一方面金属材料自身对能源、资源和环境三个方面造成的消耗很大。

金属材料的发展可以在以下两个方面进行：

（1）对已有的金属材料要最大限度地提高它的质量，挖掘它的潜力，使其产生最大的效益。这要求金属材料的制造技术要有飞跃性的进步。

（2）金属材料能够开辟出新的功能，以适应更高的使用要求。如钛合金的记忆性及生物亲和性等，都是传统金属材料在未来发展的新方向。

当今，人们在金属材料的领域中，逐步由经验上升为理论，由被动变为主动，由理论去指导实践，再由实践去发展理论。

5.2 金属材料的性能和种类

金属材料的性能一般可分为使用性能和工艺性能两类。所谓使用性能是指机械零件在使用条件下，金属材料表现出来的性能，它包括力学性能、物理性能、化学性能等。金属材料使用性能的好坏，决定了它的适用范围与使用寿命。

5.2.1 金属材料的性能

1. 力学性能

金属材料在载荷作用下抵抗破坏的性能,称为力学性能。金属材料的力学性能是零件的设计和选材时的主要依据。外加载荷性质不同(如拉伸、压缩、扭转、冲击、循环载荷等),对金属材料要求的力学性能也将不同。常用的力学性能包括强度、塑性、硬度、冲击韧性、多次冲击抗力和疲劳极限等(图5.7)。

图5.7 钢制品

2. 化学性能

金属与其他物质引起化学反应的特性称为金属的化学性能。在实际应用中主要考虑金属的抗蚀性、抗氧化性(又称为氧化抗力),抗氧化性是特别指金属在高温时对氧化作用的抵抗能力或稳定性,以及不同金属之间、金属与非金属之间形成的化合物对机械性能的影响等。在金属的化学性能中,特别是抗蚀性对金属的腐蚀疲劳损伤有着重大的意义(图5.8)。

图5.8 防腐钢管

3．物理性能

金属的物理性能主要考虑其密度、熔点、热胀性、磁性、电学性能。

4．工艺性能

金属的工艺性能是指制件在加工制造过程中，金属材料在一定的冷、热加工条件下表现出来的性能。金属材料工艺性能的好坏决定了它在制造过程中加工成型的适应能力。由于加工条件不同，要求的工艺性能也就不同，如可焊性、可锻性、铸造性能、切削加工性能等。

（1）可焊性。可焊性又称焊接性，是把两块金属局部加热并使其接缝部分迅速呈熔化或半熔化状态，从而使之牢固地连接起来，而不发生裂纹的性能（图5.9）。

图 5.9　焊接

（2）可锻性。可锻性是指金属材料承受热压力加工时的成型能力，即在压力加工时，金属材料改变形状的难易程度和不产生裂纹的性能（图5.10）。

图 5.10　锻压机

（3）铸造性能。液体金属铸造成型时所具有的一种性能，称为铸造性能。铸造性能的优劣一般是用液体的流动性、铸造收缩率及偏析趋势来表示（图5.11）。

图 5.11 金属铸造

（4）切削加工性能。切削加工性能又称机械加工性能或可切削性能，是指被工具切削加工成符合要求工件的难易程度。切削加工性能与许多因素有关，如金属材料的化学成分、硬度、韧性、导热性、金相组织、加工硬化程度、切削刀具的几何形状、耐磨程度、切削速度等（图 5.12）。

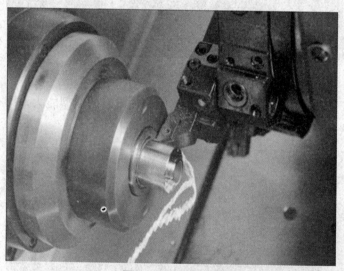

图 5.12 金属切削

5.2.2 金属材料的种类

金属材料通常分为黑色金属、有色金属和特种金属材料。

（1）黑色金属。黑色金属又称钢铁材料，包括含铁 90% 以上的工业纯铁，含碳 2%～4% 的铸铁，含碳小于 2% 的碳钢，以及各种用途的结构钢、不锈钢、耐热钢、高

温合金、不锈钢、精密合金等。其中钢的种类繁多，按化学成分，可分为碳素钢（简称碳钢）与合金钢两大类。

碳素钢：碳素钢又称碳钢，是含碳量低于 2.11% 的铁碳合金，如图 5.13 所示；

合金钢：合金钢是以碳素钢为基础适量加入一种或几种合金元素的钢，具有较高的综合机械性能和某些特殊的物理、化学性能。合金元素可改善钢的使用性能和工艺性能，有硅、锰、铬、镍、钼、钨、钛、硼等，如图 5.14、图 5.15 所示。

图 5.13　碳钢三通接头

图 5.14　合金锻制三通

图 5.15　合金钢弯头法兰

（2）有色金属。有色金属是指除铁、铬、锰以外的所有金属及其合金，通常分为轻金属、重金属、贵金属、半金属、稀有金属和稀土金属等。有色合金的强度和硬度一般比纯金属高，并且电阻大、电阻温度系数小。

常用的有色金属材料，按有色金属的化学成分可分为铝及铝合金、铜及铜合金、其他金属及合金。其中常见铝合金品种有：铝合金型材、铝合金装饰板、铝箔、铝塑复合膜、真空镀铝膜（图 5.16 ～图 5.18）。铜及铜合金是历史上应用最早的有色金属，工业上常用的铜材有紫铜、黄铜、青铜、白铜等。

图 5.16　铝合金型材

图 5.17　铝合金穿孔板

图 5.18　铝箔

　　钛合金是以钛为基础加入适量的铬、锰、铁、铝、锡等元素而形成的多元合金。按用途可分为耐热合金、耐蚀合金、高强合金、低温合金和特殊功能合金。钛合金的强度与优质钢相近，其比强度比任何合金都高。钛和钛合金的压力加工性能良好，多采用金属塑性加工方法制成不同规格的板、带、管、棒、线、箔和型材，易于焊接和切削加工，作为新型的结构材料，广泛用于航空、化工、机械等工业，如图 5.19 所示。

图 5.19　航空航天钛合金零件

镁合金是航空、航天、导弹、仪表、光学仪器、计算机、通信和汽车等领域的重要结构材料。采用镁合金能够减轻设备重量，提高效率，大量节约能源。手机、相机和笔记本、计算机的外壳大量采用镁合金来制造，如图5.20所示。

图 5.20　佳能 D1 的原型镁合金

（3）特种金属材料。特种金属材料包括不同用途的结构金属材料和功能金属材料。其中有通过快速冷凝工艺获得的非晶态金属材料，以及准晶、微晶、纳米晶金属材料等；还有隐身、抗氢、超导、形状记忆、耐磨、减振阻尼等特殊功能合金以及金属基复合材料等。

5.3　金属材料的成型工艺及表面工艺

5.3.1　金属材料的成型工艺

金属的成型方法可分为铸造、塑性加工、切削加工、焊接与粉末冶金五类。

1. 铸造

铸造是一种历史悠久的金属液态成型工艺，是熔融态金属浇入铸型后，冷却凝固成为具有一定形状铸件的工艺方法。

在现代工业生产中，铸造是生产金属零件毛坯的主要工艺方法之一，铸造成型生产成本低，铸造工艺灵活性大，适应性强，适合生产不同材料、形状和质量的铸件，并适用于批量生产，可铸造出各种形状复杂、特别是内腔形状复杂的铸件。

铸件的力学性能，特别是抗冲击性能较低。常用的铸造材料有铸铁、铸钢、铸铝、铸铜等。通常根据不同的使用目的、使用寿命和成本等方面来选用铸件材料。铸造按铸型所用材料及浇筑方式可分为砂型铸造、熔模铸造、金属型铸造。

（1）砂型铸造俗称翻砂，用砂粒制造铸型进行铸造的方法。砂型铸造的，主要工序有

制造铸模、制造砂铸型（即砂型）、浇筑金属液、落砂、清理等。

砂型铸造适应性强，几乎不受铸件形状、尺寸、质量及所用金属种类的限制（图5.21）。

（2）熔模铸造又称失蜡铸造，为精密铸造方法之一，是常用的铸造方法。熔模铸造流程：制作母模→制作压型→制作蜡模→浇筑流道→制作型壳→脱蜡→焙烧和造型→浇筑→脱壳（图5.22）。

图5.21　砂型铸造产品

图5.22　熔模铸造工艺卡

熔模铸造尺寸精确，铸件表面光洁、无分型面，不必再加工或少加工。熔模铸造工序较多，生产周期较长，受型壳强度限制，铸件质量一般不超过25 kg。其适用于多种金属及合金的中小型、薄壁、复杂铸件的生产（图5.23）。

（3）金属型铸造：用金属材料制作铸型进行铸造的方法，又称永久性铸造或硬型铸造。铸型常用铸铁、铸钢等材料制成，可反复使用，直至损耗。金属型铸造所得铸件的表面光洁度和尺寸精度均优于砂型铸件，且铸件的组织结构致密，力学性能较高。其适用于中小型有色金属（如铝、铜、镁及其合金等）铸件和铸铁铸件的生产（图5.24）。

图5.23　熔模铸造产品

图5.24　金属型铸造件

压力铸造简称压铸，是在压铸机上，用压射活塞以较高的压力和速度将压室内的金属液压射到模腔中，并在压力作用下使金属液迅速凝固成铸件的铸造方法。压铸属于精密铸造方法。铸件尺寸精确，表面光洁，组织致密，生产效率高。其适用于生产小型、薄壁的复杂铸件，并能使铸件表面获得清晰的花纹、图案及文字等，主要用于锌、铝、镁、铜及其合金等铸件的生产（图5.25）。

离心铸造是将液态金属浇入沿垂直轴或水平轴旋转的铸型中，在离心力作用下金属液附着于铸型内壁，经冷却凝固成为铸件的铸造方法（图5.26）。

图 5.25　压力铸造模具

图 5.26　离心铸造工艺

离心铸造的铸件组织致密，力学性能好，可减少气孔、夹渣等缺陷。常用于制造各种金属的管形或空心网筒形铸件，也可制造其他形状的铸件（图 5.27）。

图 5.27　离心浇铸钢套筒管

锻造是金属塑性加工方法之一。锻造是利用手锤、锻锤或压力设备上的模具对加热的金属坯料施力，使金属材料在不分离条件下产生塑性变形，以获得形状、尺寸和性能符合要求的零件。为了使金属材料在高塑性下成型，通常锻造是在热态下进行，因此锻造也称为热锻。锻造按成型是否用模具通常可分为自由锻和模锻；按加工方法可分为手工锻造和机械锻造。

在现代金属装饰工艺中，常用的锻造方法是手工锻造。手工锻造是一种古老的金属加工工艺，是以手工锻打的方式，在金属板上锻锤出各种凹凸不平的浮雕效果（图5.28）。

图 5.28　手工锻造产品

2．塑性加工

轧制是金属塑性加工工艺之一。它是利用两个旋转轧辊的压力使金属坯料通过一个特定空间产生塑性变形，以获得所要求的截面形状并同时改变其组织性能（图5.29）。

图 5.29　一种基于液氮的金属板材轧制工艺

通过轧制可将钢坯加工成不同截面形状的原材料，如圆钢、方钢、角钢、T字钢、工字钢、槽钢、Z字钢、钢轨等。按轧制方式可分为横轧、纵轧和斜轧；按轧制温度可分为热轧和冷轧。热轧是将材料加热到再结晶温度以上进行轧制，热轧变形抗力小，变形量大，生产效率高，适合轧制较大断面尺寸、塑性较差或变形量较大的材料。冷轧则是在室温下对材料进行轧制。与热轧相比，冷轧产品尺寸精确，表面光洁，机械强度高。冷轧变形抗力大，变形量小，适用于轧制塑性好、尺寸小的线材、薄板材等。

挤压是一种生产率高的加工新工艺，将金属放入挤压筒内，用强大的压力使坯料从模孔中挤出，从而获得符合模孔截面的坯料或零件的加工方法。挤压件尺寸精确，表面光洁，常具有薄壁、深孔、异形截面等复杂形状，一般不需切削加工，节约了大量金属材料和加工工时。其适用于挤压加工的材料主要有低碳钢、有色金属及其合金，通过挤压可以得到多种截面形状的型材或零件。

拔制是金属塑性加工方法之一。它是利用拉力使大截面的金属坯料强行穿过一定形状的模孔，以获得所需断面形状和尺寸的小截面毛坯或制品的工艺过程，低碳钢与多数有色金属及合金都可拔制成型，多用来生产管材、棒材、线材和异型材等。

冲压是金属塑性加工方法之一，又称板料冲压。其是在压力作用下利用模具使金属板料分离或产生塑性变形，以获得所需工件的工艺方法。按冲压加工温度可分为热冲压和冷冲压。前者适合变形抗力高、塑性较差的板料加工；后者则在室温下进行，是薄板常用的冲压方法。按冲压的加工功能可分为冲裁加工和成型加工。冲裁加工又称分离加工，包括冲孔、落料、修边、剪裁等；成型加工是使材料发生塑性变形，包括弯曲、拉伸、卷边等，如果两类工序在同一模具中完成，则称为复合加工。

3．切削加工

切削加工又称为冷加工。利用切削刀具在切削机床上（或用手工）将金属工件的多余加工量切去，以达到规定的形状、尺寸和表面质量的工艺过程。按加工方式可分为车削、铣削、刨削、磨削、钻削、镗削及钳工等，车削是最常见的金属加工方法。车削时工件做旋转运动，刀具做直线运动或曲线运动，刀尖相对工件运动的同时，切除一定的工件材料，从而形成相应的工件表面。进行车削加工的设备被称为车床，它主要用来加工各种回转表面（内外圆柱面、圆锥面、成型回转面）和回转端面（图5.30）。

图 5.30　车床车削不锈钢

（1）钻削、扩削、铰削。旋转的刀具施加足够的压力压在工件上，使其穿入工件而形成孔。此工序主要用途为钻、扩、铰各种形式的孔，主要加工设备为钻床。

（2）镗削。工件加工表面主要由机床主轴上的镗刀作回转、纵向及横向运动来成型，

刀具常固定在刀杆上伸入内孔进行切削，主要用于大孔盲孔及内、外球面的镗削（图5.31）。

图5.31　水冷镗削机

（3）铣削。铣削的工作原理是利用一旋转多刃口刀具在工件表面进行切削加工。

（4）刨削、插削。工件与刀具作相对往复运动进行切削，加工水平、垂直、斜角的平面。

（5）磨削。磨削刀具是砂轮，在砂轮作高速旋转运动的同时，工件缓慢转动或做直线运动，从而对工件内圆、外圆、平面及各种形状表面进行微量加工，或进行珩磨、研磨、抛光等超精加工。

钳工是利用各种手工工具和钻床对金属进行加工或进行机器及部件装配等的操作方法。

4．焊接加工

焊接加工是充分利用金属材料在高温作用下易熔化的特性，使金属与金属发生相互连接的一种工艺，是金属加工的一种辅助手段，焊接是用来形成永久连接的工艺方法。

金属焊接按其过程特点可分为熔焊、压力焊和钎焊三大类。

（1）熔焊是指在焊接过程中，将焊接接头加热至熔化状态，使它们在液态下相互熔合，从而冷却凝固在一起的焊接方法。

（2）压力焊是将焊件组合后，用一定的方式施加压力，并使焊接接头加热至熔化或热塑性状态，结合面处产生塑性变形（有的伴随有熔化结晶过程），而使金属连接成整体的方法。

（3）钎焊是在被焊金属结合面的空隙之中放置熔点低于被焊金属的钎料，钎料与被焊件有良好的润湿性，焊接时加热熔融钎料（加热温度低于焊件熔点，高于钎料熔点），利用液态钎料润湿母材，填充焊接接头间隙并与母材相互扩散，钎料凝固而将两部分金属连接成整体的焊接方法。

5．粉末冶金

粉末冶金是以金属粉末或金属化合物粉末为原料，经混合、成型和烧结，获得所需形状和性能的材料或制品的工艺方法。

5.3.2 金属材料的表面处理技术

金属材料或制品的表面受到大气、水分、日光、烟雾、霉菌和其他腐蚀性介质等的侵蚀作用,使金属材质产品锈腐(图 5.32),从而引起金属材料或制品欠光、变色、粉化或裂开,遭到损坏。金属材料表面处理及装饰的功效,一方面是保护作用;另一方面是装饰作用。

1. 金属材料的表面前处理

金属材料的表面前处理工艺和方法很多,其中主要包括金属表面的机械处理、化学处理和电化学处理等。机械处理是通过切削、研磨、喷砂等加工清理制品表面的锈蚀及氧化皮等,将表面加工成平滑或具有凹凸模样;化学处理的作用主要是清理制品表面的油污、锈蚀及氧化皮等;电化学处理则主要用以强化学除油和侵蚀的过程,有时也可用于弱侵蚀时活化金属制品的表面状态。

图 5.32　锈蚀旧机械零件

2. 金属材料的表面装饰技术

金属材料表面装饰技术是保护和美化产品外观的手段,主要可分为表面着色工艺和肌理工艺。

(1)金属表面着色工艺。金属表面着色工艺是采用化学、电解、物理、机械、热处理等方法,使金属表面形成各种色泽地膜层、镀层或涂层。

1)化学着色:将经过氧化处理的金属材料浸入有机或无机染料溶液中,染料渗入金属表面氧化膜的空隙中,发生化学或物理作用从而着色。

2)电解着色:在特定的溶液中,通过电解处理方法,使金属表面发生反应而生成带色膜层。电解过程中金属阳离子渗入金属材料表面的氧化膜空隙中,并沉积在孔底,从而使氧化膜产生青铜色系、棕色系、灰色系及红、青、蓝等色系。

3)阳极氧化着色:在特定的溶液中,以化学或电解的方法对金属进行处理,生成能吸附染料的膜层,在染料作用下着色,或使金属与染料微粒共析形成复合带镀层(图 5.33)。

图 5.33　阳极氧化着色

4）镀覆着色：采用电镀、化学镀、真空蒸发沉积镀和气相镀等方法，在金属表面沉积金属、金属氧化物或合金等，形成具有金属特性的均匀膜层。这是一种较典型的表面被覆处理工艺，能够保护和美化制品。

5）涂覆着色：采用浸涂、刷涂、喷涂等方法，在金属表面涂覆有机涂层。

6）珐琅着色：将经过粉碎、研磨的珐琅釉料涂覆在金属制品表面，经干燥、高温烧制等制作过程后形成膜层，从而显示出某种固有的色泽。

7）热处理着色：将金属制件置于氧化气氛中进行加热处理，使其表面形成带色氧化膜。由于氧化膜具有色干扰特点，故随着加热时间的不同，氧化膜厚度不同，表面会呈现不同的颜色。

8）传统着色技术：包括做假锈、汞齐镀、热浸镀锡、鎏金、鎏银及生成色斑等。

（2）金属表面肌理工艺。金属表面肌理工艺是通过锻打、抛光、研磨拉丝、镶嵌、蚀刻等工艺在金属表面制作出肌理效果。

1）表面锻打：使用不同形状的锤头在金属表面进行锻打，从而形成不同形状的点状肌理，层层叠叠，十分具有装饰性（图5.34）。

图 5.34　大马士革锻打手工刀

2）表面抛光：利用柔性抛光工具和磨料颗粒或其他抛光介质对工件表面进行的修饰加工。抛光不能提高工件的尺寸精度或几何形状精度，而是可以得到光滑表面或镜面光泽的表面（图5.35）。

图 5.35　抛光不锈钢

3）表面研磨拉丝：利用研磨材料通过研具与工件在一定压力下的相对运动对加工表面进行的精整加工，从而获得所需的表面肌理（图5.36）。

4）表面镶嵌：在金属表面刻画出阴纹，嵌入金银丝或金银片等质地较软的金属材料，然后打磨平整，呈现纤巧华美的装饰效果。

5）表面蚀刻：使用化学酸进行腐蚀而得到的一种斑驳、沧桑的装饰效果（图5.37）。

图5.36　不锈钢拉丝效果

图5.37　表面蚀刻

5.3.3　金属的特种加工

特种加工是指直接利用电、热、声、光、化学等能量，或将它们与机械能结合，对材料进行加工的非传统加工方法的统称。特种加工的出现主要是为了解决各种困难切削材料的加工问题、各种特殊或复杂表面的加工问题，以及各种超精、光整或具有特殊要求的零件的加工问题。常见的特种加工方法有电火花加工、电化学加工、高能束加工、超声波加工、等离子体加工、化学加工、水射流切割等。

5.4　金属材料在设计中的应用

金属材料的自然材质美、光泽感、肌理效果构成了金属产品最鲜明、最富感染力并最有时代感的审美特征，它对人的视觉、触觉给以直观的感受和强烈的冲击。黄金的辉煌、白银的高贵、青铜的凝重等，不同材质的特征属性，正是从不同色彩、肌理、质地和光泽中显示其审美的个性与特征。

金属材料的质感特征，使人们对金属自然质感的表达十分偏爱，金属的制品很好地体现了其材料本身的自然质感，甚至通过一些表面处理和加工，放大和渲染了金属的自然质感。

5.4.1 金属材料在室内设计中的应用

（1）居住空间是与人关系最为亲密的场所，家居空间注重宁静祥和的室内环境，弱化界面设计，重视家具设计和装饰点缀，强调个性化与自然化。当装饰艺术品被用来布置起居时它所选取的题材和样式就必须能表现和谐、安静、富足，而金属材料装饰设计正是通过创新与工艺技术相结合，以实用功能和新的元素风格受到了欢迎。例如，使用了大量的金属材料家具的北京俏江南会所室内设计，金光闪耀的家具以其独特的设计为室内环境增添华丽高雅的艺术氛围，贵金属补充整个室内装饰带来豪华感。造型结构的不同也更能加剧其视觉语言对人带来的影响，将造型个性奇特的金属结构材料完全地裸露在空间中，对于现在的室内家居设计已经非常普遍，也营造出了许多富于个性化与个人特征的空间。

（2）公共空间是现代必不可少的空间类型，许多功能单一的空间慢慢向多功能的方向发展，集休闲、娱乐、餐饮等于一体。高度的功能综合性使空间中的装饰形式发生着巨大的变化。其中，餐饮和娱乐空间的金属材料装饰发展最为显著，且常以墙面壁饰、悬挂等多种装饰形式起到渲染活跃空间氛围的效果。如金属材料在餐厅、剧院大堂等空间中配合灯光设计会显得更加绚烂夺目，具有很好的动感效果。在酒店的装饰设计中，铁艺的雕花可以塑造优雅古典的氛围，根据酒店不同的特色风格可以表现出当地的文化风格。由于金属材料的可塑性很强，在现代锻造工艺的进步下可以做出许多优美且工艺复杂的造型，这些应用在现代的家具、楼梯扶手和器物设计上的装饰效果是十分的显著。

设计实例如下：

1）SECONDA 椅子（图 5.38）是 1982 年，马里奥·博塔设计的，使用了黑漆钢、黑漆钻孔钢板等材料，采用简单的几何元素（圆和方）来达到稳定性和功能的完满平衡，细瘦的结构是采用压扁的钢管，而椅背是两个柔软的聚氨酯材料的转动圆柱，带有滚花的精加工，底部的长方形和椅背的圆柱体确定了一种结构严谨的符号。

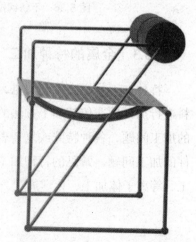

图 5.38　SECONDA 椅子

2）设计师马里奥·博塔（Mari Botta）设计的金属椅（图 5.39），椅架采用钢管弯曲焊接而成，椅面和椅背则由钢板冲孔弯折而成。此款设计充分利用金属材料本身固有的刚性和柔性来达到稳固结实和柔韧舒适的双重目的。

3）设计师罗·阿拉德（Ron Arad）设计的扶手椅

图 5.39　金属椅

（图5.40），椅子由四部分组成，造型简单明快。椅子采用1 mm厚的优质钢材制成，钢材经回火处理，具有良好的韧性，弹性优异，具有强烈的视觉效果，给人以华丽、精致和现代之感。椅子的各部分由计算机控制激光切割器切割而成，各部分卷折后由螺钉连接，而不需要焊接和黏结。为了使椅子发亮的表面在搬运和使用中不留划痕，其表面覆有一层塑料膜。

4）日本设计师仓右四郎（Shiro Kuramate）设计的"明月"椅（图5.41），像一个闪着光的幻象。设计者通过采用能引起人们好奇心的网状材料和对部件比例的巧妙使用，在其诗境般的设计中向人们传达了精致的空间感和轻盈感，正如设计者所说："我喜爱金属透明，它不是把空间世界拒绝在外，它看上去像飘浮在空中。"椅子由九部分镀镍钢丝网焊接而成，各部分的边缘相交焊接点同时涂盖环氧树脂，底部四边采用钢条加固，以支撑椅子的框架。

图5.40　扶手椅

图5.41　"明月"椅

5）设计师皮耶特罗·阿柔索（Pietro Arosio）设计的孔洞椅（图5.42），采用整块铝板制成，椅子的前后腿与椅面为一个整体，铝合金板（厚3 mm）采用切割弯曲成型，椅面上的孔洞是为了外观漂亮和减轻自重。

图5.42　孔洞椅

6）荷兰设计师帕特·荷恩·艾克（Piet Hein Ee）和诺伯·荣格科（Nob Ruigrok）设计的座椅（图5.43），由7部分组成，采用2 mm厚的阳极氧化铝板，板材切割后经计算机打孔和压弯机弯曲成型，各部分采用固定螺栓（或铆钉）组装在一起。

图5.43　铝制座椅

7）格尔齐茨把椅子1号设计得"像一个足球——由许多小块的平板组合到一起，构成一个立体造型"。其结果就是这个既像笼子又像杯子的奇怪东西，采用铝合金压铸工艺，人们坐在上面就像小鸟回到了巢穴里，其设计灵感来自足球表面的皮革构造（图5.44）。

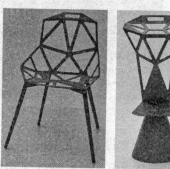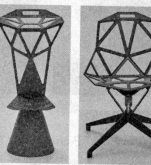

图5.44　椅子1号

8）英国Deadgood的设计师Dan Ziglam和Elliot Brook设计了Wire系列灯具。整个系列共有5种不同尺寸的吊灯和台灯，都采用CNC金属丝弯曲技术制作（图5.45）。

图5.45　Wire系列灯具

9）PH5灯具由丹麦设计师保罗·海宁森（Poul Henningsen）设计（图5.46）。流畅飘逸的线条、错综而简洁的变化、柔和而丰富的光色使整个设计洋溢着浓郁的艺术气息。同时，其造型设计适合用经济的材料来满足必要的功能，从而使它有利于进行批量生产。灯具由多块遮光片组成，其制作过程包括用薄铝板经冲压、钻孔、铆接、旋压等加工步骤。在遮光片内侧表面喷涂白色涂料，而外侧则有规律地配以红色、蓝色和紫红色涂料。

图5.46　PH5灯具

10）雷士照明这一餐吊灯的材质以铁和铝为主要材料，以花瓣状为造型，球状的铝材花体，镂空的雕花工艺、水晶的装饰贴片，尽显大自然的美。灯体采用的是铝质材料，具有防腐耐用的功效，色彩上运用了象牙白烤漆（图5.47）。

11）双枪304不锈钢便携餐具，一体化设计，进行了防滑纹设计，轻巧便捷、握感舒适、夹菜轻松（图5.48）。

图5.47　灯具　　　　　　　　图5.48　餐具

5.4.2　金属材料在产品与包装设计中的应用

设计中，除少数材料所固定的特征外，大部分的材料都可以通过表面处理的方式来改

变产品表面所需的色彩、光泽、肌理等需要。通过改变产品表面的色彩、光泽、纹理、质地等方式,可以直接提高产品的审美功能,从而增加产品的附加值。在产品造型设计中要根据产品的性能、使用环境、材料性质等条件正确选择表面处理工艺与面试材料,使材料的颜色、光泽、肌理及加工工艺特性与产品的形态、功能、工作环境匹配适宜,以获得大方美观的外观效果,给人以美的感受。

设计师科罗斯颠覆了传统食品罐的设计思维,将它们设计成更加灵活的方形。方形在日常生活中可以给每个人带来很多便利:那些希望在碗碟柜里节省出20%空间的消费者、希望在超市货架上少用20%空间的零售商,以及希望自己的产品以独特造型异于其他同类产品的品牌策划者,都能从这样的方形设计中受益。这些方形设计的食品罐完全消除了传统食品罐上存在的棱纹现象,取代以光滑平整的印花罐体表面。

方形食品罐设计除给储藏和运输带来了诸多便利外,还使材料在加热工艺过程中保持刚度的同时又增加了柔韧性;罐体使用剥离式盖子,使顾客更容易将其打开;与传统食品罐相比,方形食品罐的质量要轻15%,这其实也是对环境保护作出的贡献(图5.49)。

图 5.49　食品罐

如图5.50所示,由荷兰设计师马丁·布鲁尔(Martin Bruhl)设计的花瓶,是由一整片不锈钢钢片,经冲压、敲打、弯曲而成。

图 5.50　花瓶

5.4.3 金属材料在建筑设计中的应用

金属时装，贴身柔和的服装与质感强烈的金属材料没有联系，然而一些充满设计的奇思妙想的设计师却别出心裁，可以让金属变成建筑时尚的个性表皮。金属材料具有无数类型和色彩，而且经碾压、打磨能够达到精密的、要求严格的容差，给设计者提供无限的应用范围。

弗兰克·盖里说："金属是我们这个时代的材料，它使建筑变成了雕塑。"他确实做到了用金属将建筑做成了雕塑；而扎哈·哈迪德用金属将建筑变成了珠宝首饰；蓝天组甚至将亿万吨的金属擎到天上，做成了漂浮的"云"。在世界的每个城市的近代建筑中，钢材和其他的建筑用金属均生成于火红的熔炉里面，它们增强了现代建筑师能够建造更高大、更大胆和更富有表现力的建筑物的信心。

古根海姆博物馆是由美国加州建筑师弗兰克·盖里设计，它的造型奇美、结构特异，建筑材料的选择有玻璃、钢和石灰岩，采用昂贵的金属钛作为中央大厅的外墙包裹材料，给人强烈的视觉冲击效果（图 5.51）。

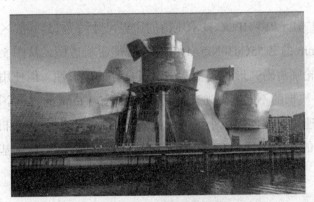

图 5.51　古根海姆博物馆

如图 5.52 所示，使用镜面金属立面以创造动态的设计的建筑，看上去像是在流动，光彩夺目。建筑事务所 Obba 在首尔创造的一座建筑，覆盖了迷人的六角形金属镜面板，创造出多重的反射效果。

图 5.52　金属立面建筑

知识连接

全程真空高压压铸（EPV-HPDC）技术是清华大学于2018年报道的块体非晶合金（BMG）压铸成形方法，该工艺设备的工作原理如图5.53所示。采用 EPV-HPDC 的方法能够在几毫秒内将熔化的金属填充到模具中，并在高压下产生凝固。与其他方法相比，EPV-HPDC 工艺制备的 BMG 构件，具有尺寸精度高、效率高等优点，为 BMG 的大规模应用铺平了道路。

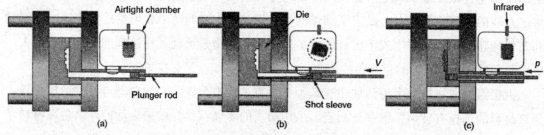

图 5.53　全程真空高压压铸技术设备的工作原理

图 5.54 所示为应用 EPV-HPDC 技术压铸的边界尺寸约为 155 mm × 85 mm × 10 mm，最小厚度约为 0.5 mm 的 Zr55Cu30Ni5Al10BMG 智能手机边框。从图 5.54 中可以看出，该手机框表面光洁、轮廓清晰、形状完整，显示了良好的成形性。但使用三维 X 射线断层扫描（CT）发现，在手机框的不同部位尚有少量体积小于 0.1 mm³ 的微小空隙缺陷[5.54(b)]，这可能是由于充型速度过快使得微小气泡无法溢出所致。通过计算手机边框中的微小气孔体积，估算出零件的孔隙率约为 0.9%，远低于压铸镁基、钙基和镧基非晶合金的孔隙率 10%。

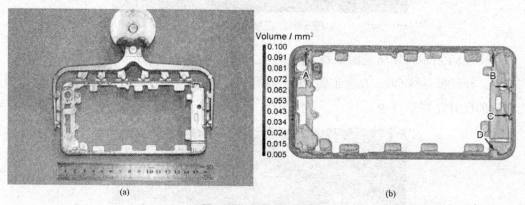

图 5.54　智能手机边框

利用块体非晶合金熔体凝固过程收缩率低的特性，通过 EPV-HPDC 工艺，用 Vit106 合金制造了高精度的笔记本电脑中使用的多孔定位传输装置，如图 5.55（a）所示。通过采用毫秒内充模和高压凝固的手段，使用 EPV-HPDC 工艺，可以精确制造如图 5.55(b)和(c)

所示的耳机等空心或薄壁的 BMG 部件。图 5.55（d）～（f）显示了由 EPV-HPDC 工艺成形的非晶态植入物的实物图片。其中图 5.55（e）和（f）所示为一些长度尺寸为 270 mm 的生物医用植入物。

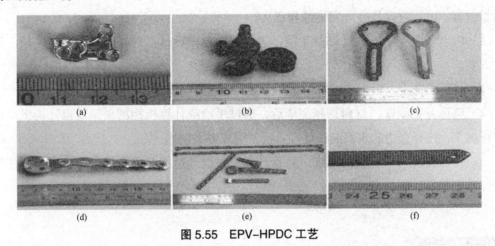

图 5.55　EPV-HPDC 工艺

EPV-HPDC 工艺可以在不降低强度的情况下，对大多数常见的锆基 BMG 进行压铸成形。采用 EPV-HPDC 工艺成形各种复杂的、特别是薄壁的锆基 BMG 零件，这些零件用现有工艺很难实现近净成形。与现有的其他成形方法相比，新的成形方法在铸件的尺寸精度、生产效率和产品成本等方面具有巨大的优势。EPV-HPDC 工艺的发展为锆基 BMG 及其他先进材料的大规模工业化生产和应用奠定了基础。

实训三：金属材料综合表现项目实践

1. 训练的目的和要求

使学生了解金属材料的特性和分类，理解金属材料的成型工艺及表面处理方法，针对金属材料的特性，灵活运用金属的加工和表面处理方法，进行金属材料的创新设计。

2. 训练的内容和方法

自选某一主题，根据主题，选择金属材料，结合金属材料的形态、肌理、质感、色泽，进行主题创作。

方法：在实训教学过程中，把对材料的加工与表面装饰作为出发点，结合学生对于相关事物的联想和想象，根据设计内容，采用讲授和辅导相结合的方法，有针对性地进行阶段辅助讲解和案例分析、作业讲评等方法指导学生完成实训内容。

3. 作业要求

深入理解和认识金属材料，选定一种或几种金属材料，对其进行创意再设计，赋予其新的内涵，带给人们全新的视觉感受，培养学生对材料的创新再利用及表面装饰的能力。

要求设计主题明确、构思新颖、金属材料的加工工艺及表面处理方法合理、作品结构合理，手工制作精良。

4. 完成步骤

依据所选择的金属材料，分析其材料性能和视觉效果，确定主题构思，并进行创作。

（1）确定主题。在进行材料的设计之前，首先选择一个主题为切入点，确定想要表达的主要内容，设计内容具有可实施性和意义。

（2）构思草图。根据确定好的主题，进行方案草图设计，对草图进行反复比较，选择较好方案。

（3）材料的选定。根据主选好的草图方案，确定好能表现主题方案的材料品种。

（4）整体方案制作。材料选择完毕后，通过手绘或计算机构图来呈现设计构思，对材料进行加工，选择合适的表面装饰处理方法，完成方案制作。

（5）作品提交。以展板的形式，将设计构思、设计过程、方案效果图、模型制作等整个设计方案进行整体汇报。

复习思考题

1. 金属材料的性能有哪些？
2. 金属材料的表面装饰技术有哪些？
3. 金属材料在设计中如何进行创新应用？
4. 列举几种日常生活中的金属材料。
5. 如何划分金属材料的成型工艺？
6. 金属材料的种类可分为哪些？
7. 谈谈你对铝合金的认识，并列举其在生活中的应用案例。
8. 你还了解哪些关于金属材料的新技术、新工艺及新应用？

第 6 章

陶瓷与工艺

6.1 陶瓷的基本知识

6.1.1 陶瓷简介

陶瓷材料是人类最早利用的非天然材料。陶器有 8 000 年到 1 万年的历史，是人类最早的手工制品；瓷器也是中国古代伟大的发明之一，现在发现得最早的瓷器是 2000 多年前的东汉越窑青瓷。传统概念的陶瓷是指以黏土为主和其他天然矿物原料经过拣选、粉碎、混炼、成型、煅烧等工序而成的制品。如今，随着科技水平的发展提高，出现了多种新型陶瓷品种。甚至有些陶瓷主要材料已经不是传统的黏土硅酸盐材料，而采用了碳化物、氮化物、硼化物等，这样陶瓷的概念就已经被大大扩展，在广义上成为无机非金属材料的统称。陶瓷这一古老的人造材料，以其优异的物理化学性能、自始至终伴随着人类社会的繁衍、生产力水平的进步和产品设计理念的日益发展而提升。

6.1.2 陶瓷的发展历史

制陶的发明与人类了解用火有密切的关系，被火焙烧的土地或黏土因落入火堆而变得坚硬定型，促使原始先民有意识地用泥土制作他们需要的器物。因此，制陶技术是原始先民在其生产、生活实践中发现、发明，逐步形成的，因其所处地域、生活习性、制陶原料的不同，形成了无论是在形制、器类、工艺与装饰都不同的陶器与制陶技术，如在中国，黄河流域新石器时代早期的裴李岗文化与磁山文化陶器，以及长江下游新石器时代早期的河姆渡文化陶器（图 6.1、图 6.2）。

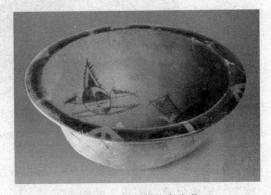

图 6.1 人面鱼纹彩陶盆

107

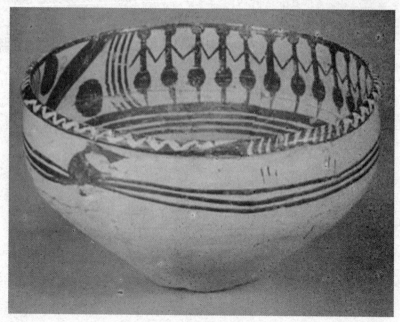

图 6.2　舞蹈纹彩陶盆

至东汉时期，瓷器烧制成功，大量汉代瓷窑出土的瓷器残片证明了这一观点。汉代瓷器烧制温度更高（可达 1 310 ℃），坯体烧结坚硬，坚固耐用，瓷器胎釉结合紧密，不会脱落，釉层表面光滑，几乎不吸水（图 6.3）。

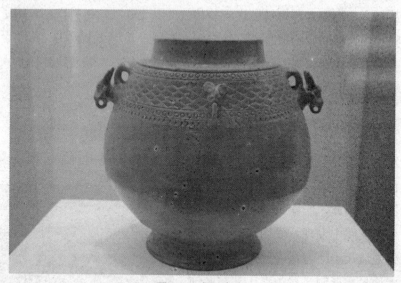

图 6.3　东汉青瓷

经过三国、两晋、南北朝和隋代共 330 多年的发展，到了唐朝政治稳定、经济繁荣。社会的进步促进了制瓷业的发展，如北方邢窑白瓷"类银类雪"，南方越窑青瓷"类玉类冰"，形成"北白南青"的两大窑系。同时，唐代还烧制出雪花釉、纹胎釉和釉下彩瓷及贴花装饰等品种。

宋代是中国瓷器空前发展的时期，出现了百花齐放、百花争艳的局面，瓷窑遍及南北各地，名窑迭出，品类繁多，除青、白两大瓷系外，黑釉、青白釉和彩绘瓷纷纷兴起。举世闻名的汝、官、哥、定、钧五大名窑的产品为稀世珍品。还有耀州窑、湖田窑、龙泉窑、建窑、吉州窑、磁州窑等产品也是风格独特，各领风骚，呈现出欣欣向荣的局面，是中国陶瓷发展史上的第一个高峰（图6.4、图6.5）。

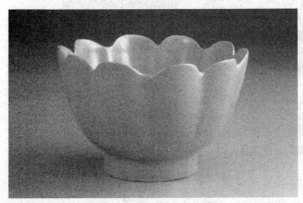 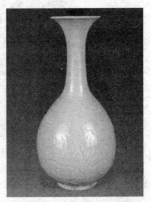

图6.4　宋汝窑莲花式温碗　　　　　　图6.5　宋定窑白瓷瓶

元代在景德镇设"浮梁瓷局"统理窑务，发明了瓷石加高岭土的二元配方，烧制出大型瓷器，并成功地烧制出典型的元青花、釉里红及枢府瓷等，尤其是元青花烧制成功，在中国陶瓷史上具有划时代的意义。宋、金时战乱后遗留下来的南北各地的主要瓷窑仍然继续生产，其中龙泉窑比宋时更加扩大，梅子青瓷是元代龙泉窑的上乘之作。还有"金丝铁线"的元代哥窑瓷，是仿宋官窑器的产物，也是旷世稀珍（图6.6、图6.7）。

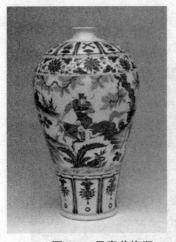 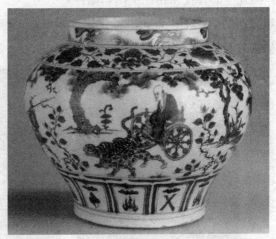

图6.6　元青花梅瓶　　　　　　图6.7　元青花大罐

明代从洪武三十五年（建文四年）开始在景德镇设立"御窑厂"，200多年来烧制出许许多多的高、精、尖产品，如永宣的青花和铜红釉、成化的斗彩、万历五彩等都是稀世珍品（图6.8、图6.9）。御窑厂的存在也带动了民窑的进一步发展。景德镇的青花、白瓷、彩瓷、

单色釉等品种，繁花似锦，五彩缤纷，成为全国的制瓷中心。还有福建的德化白瓷产品都十分精美。

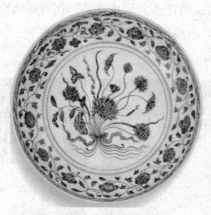

图 6.8　明青花一把莲盘　　图 6.9　明青花五彩六角花觚

清朝康、雍、乾三代瓷器的发展臻于鼎盛，达到了历史上的最高水平，是中国陶瓷发展史上的第二个高峰。景德镇瓷业盛况空前，保持中国瓷都的地位。康熙时不但恢复了明朝永乐、宣德以来所有精品的特色，还创烧了很多新的品种，并烧制出色泽鲜明翠硕、浓淡相间、层次分明的青花。郎窑还恢复了失传 200 多年的高温铜红釉的烧制技术，窑红、豇豆红独步一时。还有天蓝、豆青、娇黄、仿定、孔雀绿、紫金釉等都是成功之作，另外，康熙时期创烧的珐琅彩瓷也闻名于世。

雍正朝虽然只有 13 年，但制瓷工艺都到了登峰造极的地步，雍正粉彩非常精致，成为与号称"国瓷"的青花互相比美的新品种。

乾隆时期的单色釉、青花、釉里红、珐琅彩、粉彩等品种在继承前产品的基础上，都有极其精致的产品和创新的品种（图 6.10、图 6.11）。

 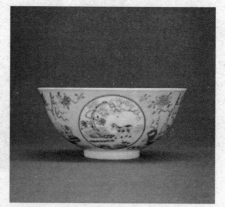

图 6.10　清珐琅彩瓶　　图 6.11　清黄地粉彩开光三阳开泰图碗

乾隆时期是中国制瓷业盛极而衰的转折点，到嘉庆以后瓷艺急转直下。尤其是道光时期的鸦片战争，使中国沦为半殖民地半封建社会，国力衰竭，制瓷业一落千丈，直到光绪

时稍微有点回光返照，但 1911 年辛亥革命的爆发，清王朝寿终正寝。长达数千年的中国古陶瓷发展史，由此落下帷幕。

6.2 陶瓷的成型工艺

6.2.1 陶瓷材料的性能

1．光学性质

（1）白度。白度是指陶瓷材料对白色光的反射能力。绝大部分瓷器在外观色泽上均采用纯正的白色（色度应不低于 70%）。对于白色微泛青色的色调，其白度虽不及微带黄色的白色，但人的视觉感觉上却要白一些，感觉柔和舒适些。

（2）透光度。透光度是指瓷器允许可见光透过的程度。透光度与瓷片厚度、配料组成、原料纯度、坯料细度、烧成温度及瓷坯的显微结构有关。

（3）光泽度。光泽度是指瓷器表面对可见光的反射能力。光泽度取决于瓷器表面的平整与光滑程度。当釉面平整光滑无缺陷时，光泽度就高；反之釉面粗糙有橘皮、针孔等缺陷，光泽度则下降。

2．力学性质

力学性质是指陶瓷材料抵抗外界机械应力作用的能力。陶瓷材料最突出的缺点是脆性。虽然在静态负荷下，抗压强度很高，但稍受外力冲击便发生脆裂，在外力作用下不发生显著形变即产生破坏，抗冲击强度远远低于抗压强度，致使其应用尤其作为结构材料使用有所局限。为了改善陶器材料的脆性，目前已研制出高韧性、高强度的氧化锆陶瓷，扩大了陶瓷的应用范围。

3．热稳定性

热稳定性是指陶瓷材料承受外界温度急剧变化而不破损的能力，又称为抗热震性或耐温度急变性。热稳定性是陶瓷制品使用时的一个重要质量指标。测定方法是将试样置于电炉内逐渐升温，从 100 ℃起，每隔 20 ℃取出试样投入 20 ℃水中急冷一次，如此反复，直至试样表面出现裂纹或开裂为止，此温度即作为衡量陶瓷热稳定性的数据。

4．化学性质

化学性质是指陶瓷耐酸碱的侵蚀与大气腐蚀的能力。陶瓷的化学稳定性主要取决于坯料的化学组成和结构特征，一般说陶瓷材料为良好的耐酸材料，能耐无机酸和有机酸及盐的侵蚀，但抵抗碱的侵蚀能力较弱。餐具瓷釉的使用要注意在弱酸碱的侵蚀下铅的溶出量超过一定量时对人体是有害的。

5．气孔率与吸水率

气孔率是指陶瓷制品所含气孔的体积与制品总体积的百分比。气孔率的高低和密度的大小是鉴别和区分各类陶瓷的重要标志。吸水率则反映陶瓷制品烧结后的致密程度。日用陶瓷质地致密，吸水率不超过 0.5%，炻器吸水率在 2% 以下，陶器吸水率从 4%～5% 开始，随陶瓷制品用途不同而异。

6．陶瓷的特性

与金属材料相比较，大多数陶瓷的硬度高，弹性模量大，性脆，几乎没有塑性，抗拉强度低，抗压强度高。陶瓷材料熔点高，抗蠕变能力强，热硬度可达 1 000 ℃，但陶瓷膨胀系数和导热系数小，承受温度快速变化的能力差，在温度剧变时会开裂。陶瓷材料的化学稳定性很高，有良好的抗氧化能力，能抵抗强腐蚀介质、高温的共同作用。大多数陶瓷是电绝缘材料，功能陶瓷材料具有光、电、磁、声等特殊性能。

6.2.2 陶瓷材料的分类

按照陶瓷材料的性能功用可将陶瓷分为普通陶瓷和特种陶瓷两种。

（1）普通陶瓷。普通陶瓷又称传统陶瓷，除陶、瓷器外，玻璃、水泥、石灰、砖瓦、搪瓷、耐火材料等都属于陶瓷材料。传统概念的陶瓷，是指日用陶瓷、建筑瓷、卫生瓷、电工瓷、化工瓷等。普通陶瓷是用天然硅酸盐矿物，如黏土、长石、石英、高岭土等原料烧结而成的。

（2）特种陶瓷。特种陶瓷又称现代陶瓷，是采用纯度较高的人工合成原料，如氧化物、氮化物、硅化物、硼化物、氟化物等制成，它们具有特殊力学、物理、化学性能，如绝缘陶瓷、磁性陶、压电陶瓷、导电陶瓷、半导体陶瓷、光学陶瓷（光导纤维、激光材料等）。

6.2.3 陶瓷的成型工艺

陶瓷制品的生产工艺流程比较复杂，各品种的生产工艺不尽相同，但一般都包括原料配制、坯体成型和窑炉烧结三个主要工序。

1．原料配制

原料在一定程度上决定着产品的质量和工艺流程、工艺条件的选择。陶瓷生产的最基本的原料是石英、长石、黏土三大类和一些其他化工原料。这些原料一般都要经过加工制备才能进入"配合"阶段。如果是不够纯净的原料，需拣选、淘洗；硬质原料还需经过破碎、轮辗、球磨，以改善原料的质量与性能，使之符合成型操作和满足制品质量的要求。

根据陶瓷制品品种、性能和成型方法的要求、原材料的配方和来源等因素，选择不同的坯料制备工艺流程，一般包括煅烧、粉碎、除铁、筛分、称量、混合、搅拌、泥浆脱水、炼泥与陈腐等工艺。制备时，要求坯料中各组成成分充分混合均匀，颗粒细度应达到规定的技术要求，并且尽可能无空气气泡，以免影响坯料的成型与制品的强度。

2. 成型

将配制好的坯料制作成为预定的形状，以体现陶瓷产品的使用与审美功能，这个赋形工序即成型。

日用陶瓷产品的种类很多，坯料的性能各不相同，所使用的成型方法也是多种多样的。最基本的成型方法，可以分为可塑法、注浆法和干压法三大类，尤其以前两类最为普遍。

（1）可塑成型：利用泥料的可塑性，将泥料塑造成各种各样形状坯体的工艺过程，叫作可塑成型。日用陶瓷可塑成型的基本方法有旋坯、挤压、拉坯、雕塑与印坯等，以下简要介绍几种。

1）旋坯成型是将泥料放入旋坯机上旋转着的石膏模中，再利用样板刀的挤压力和刮削作用将坯泥成型于模型工作面上。模型有阴模、阳模之分。如以盘旋转轴坯为例，多使用阴模成型。依据石膏模型内壁为工作面，赋予坯体下样板刀部和底部形状。由此两相配合，就成就一个坯体。型刀与模型工作面坯料之间的距离就是毛坯的厚度。

2）挤压成型一般是将真空炼制的泥料，放入挤压机的挤压筒内，在挤压筒的一侧可对泥料施加压力，另一侧装有挤嘴具，通过更换挤嘴能挤出各种形状的坯体。也有将挤嘴直接安装在真空炼泥机上，成为真空炼泥挤压机，挤出的制品性能更好。挤压机适合挤制棒状、管状（外形可以是圆形或多边形，但上下尺寸大小一致）的坯体，然后待晾干再切制成所需长度的制品。一般常用于挤制 $\phi 1 \sim 30$ mm 的管、棒制品，壁厚可小至 0.2 mm。挤压成型法对泥料要求较高：用粉料细度要求较细，外形圆润；溶剂、增塑剂、胶粘剂等用量应适当，同时必须使泥料高度均匀。

3）拉坯成型或可称为手工拉坯，是古老的手工成型方法。它是在转动着的辘轳上进行操作的。不用模型，由操作者手工控制成型，多用以制作碗、盆、瓶、罐之类的圆形器皿。拉坯时要求坯料的屈服值不太高，延伸变形量要大，即坯泥既有"挺劲"，又能自由延展（图 6.12）。

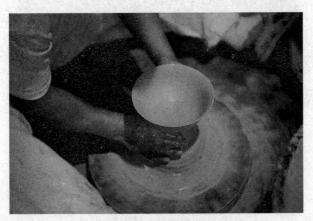

图 6.12 拉坯工艺

4）雕塑与印坯都是比较古老的成型方法，基本上是靠手工和简单的工具制作，通过

刻、划、镂、雕、堆塑等各种技法进行美化，产生造型姿态独特的陶瓷产品，一般用于制作人物、鸟兽、花卉、景物等艺术陈设瓷，其生产效率很低，但其手工艺性较高，有独特的艺术鉴赏价值。印坯是以手工将可塑性软泥在模型中翻印成型或印出花纹，结合黏结法，将印成的几件局部半成品粘到一起，组成一个完整的坯体。印坯有时也作为附件和其他成型方法作出的主体配合使用。它的最大优点是可以不要设备投入，但是要解决好坯裂、变形等常见技术缺陷（图6.13、图6.14）。

图6.13 陶塑人物

图6.14 印坯花器

（2）注浆成型。注浆成型是陶瓷成型中的一种基本方法，其成型工艺简单，即将制备好的坯料泥浆注入多孔性模型内，由于多孔性模型的吸水性，泥浆在贴近模壁的一层被模子吸水而形成一个均匀的泥层；随时间的延长，当泥层厚度达到所需尺寸时，可将多余的泥浆倒出，留在模型内的泥层继续脱水、收缩并与模型脱离，出模后即得制品生坯。注浆成型适用于形状复杂、不规则、薄壁、体积大且尺寸要求不严格的陶瓷制品（图6.15）。

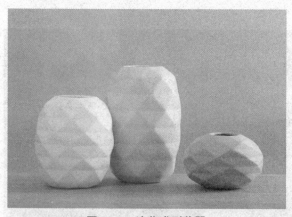
图6.15 注浆成型花器

（3）坯体干燥。成型后的各种坯体，一般都含有较高的水分，没有足够的强度来承受搬运或再加工过程中的压力与振动，容易发生变形和损坏，尤其是可塑法成型和注浆法成

型后的坯体更是如此。因此，成型后的坯件必须进行干燥处理。同时，干燥处理也能提高坯体吸附釉彩的能力。经过干燥的坯体，还可以在烧结初期以较快的速度升温，从而缩短烧结周期，降低燃料消耗。

6.3 陶瓷的装饰工艺

6.3.1 坯体装饰

坯体成型后需要进行装饰绘纹，方法多种多样，其技法有化妆土、划花、刻花、贴花、印花、剔花、镂空、彩绘、雕塑等。

（1）化妆土装饰，是指用上好的瓷土加工调和成泥浆，施于质地较粗糙或颜色较深的瓷器坯体表面，起瓷器美化作用的一种装饰方法。化妆土的颜色有灰色、浅灰色、白色等。施用化妆土可使粗糙的坯体表面变得光滑、平整，坯体较深的颜色得以覆盖，釉层外观显得美观、光亮、柔和滋润。

（2）划花是在半干的器物坯体表面以竹、木、铁杆等工具浅划出线状花纹，然后施釉或直接入窑焙烧。划花手法灵活、线条自然、纤巧、整体感强。

（3）刻花是在尚未干透的器物坯体表面以铁刀等工具刻制出花纹，然后施釉或直接入窑焙烧。刻花的刀法可分为"单入侧刀法"和"双入正刀法"。前者刀锋一侧深，一侧浅，截面倾斜；后者刀锋两侧垂直，刻花线条有宽有窄，转折变化多样，兼有线和面的艺术效果，整体感强。

（4）贴花又称"模印贴花""塑贴花"，是将模印或捏塑的各种人物、动物、花卉、铺首等纹样的泥片用泥浆粘贴在已成型的器物坯体表面，然后施釉入窑焙烧。贴花纹样生动、逼真，具有较强的立体感（图6.16）。这种技法出现于中国汉代并流行于三国两晋南北朝至唐代，如唐代长沙窑瓷器。

（5）印花是将有花纹的陶瓷质料的印具，在尚未干的器物坯体上印出花纹，或用有纹样的模子制坯，直接在坯体上留下花纹，然后入窑或施釉入窑烧制。

（6）剔花是先在器物表面施釉或施化妆土，并刻画出花纹，然后将花纹部分或纹样以外的釉层或化妆土层剔去，露出胎体，施化妆土的部分罩以透明釉。器物烧成后，釉色、化妆色与坯体形成对比，花纹具有线浮雕感，装饰效果颇佳。剔花技法始于北宋磁州窑，陆续被其他一些窑场采用（图6.17）。

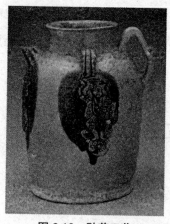
图6.16 贴花工艺

图6.17 剔花工艺

（7）镂空也称"镂雕""透雕"，是在器物坯体未干时，将装饰花纹雕透，然后直接或施釉入窑烧制。镂空的纹样一般较为简单，多为三角形、圆孔、四边形等几何形图案（图6.18）。

（8）彩绘，即用毛笔蘸各种颜料，在陶瓷器上绘制纹饰（图6.19）。彩绘出现于新石器时代，在中国汉、唐时期有了较大的发展，明、清时期最为盛行。彩绘瓷器有釉下彩绘和釉上彩绘之分，釉下彩绘是用颜料在坯体上绘画花纹，然后施釉入窑经高温一致烧成；釉上彩一般是以颜料在施釉后高温烧过的器物釉面上绘画，然后再入窑以600℃～900℃的低温烘烧。彩绘纹饰主要有人物纹、动物纹、花卉纹、山水纹、诗文纹、故事纹等，使瓷器更加绚丽多彩，惹人喜爱。

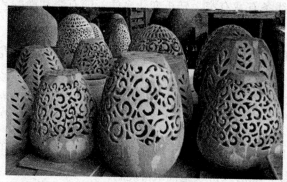
图6.18 镂空工艺图

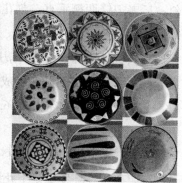
图6.19 彩绘工艺

（9）雕塑是将以手捏或模制的立体人物、动物、亭阙等密集而又有规律地粘贴在器物坯体上，然后直接或施釉入窑烧制。

6.3.2 上釉

1. 釉的主要作用

上釉是将装饰完毕的坯胎表面上覆盖一层釉料。施釉的目的是在陶瓷坯体的表面上覆

以适当厚度的硅酸质材料，并且在熔融后与坯体能密实地结合，这种类似玻璃质的保护层称之为釉。釉的主要作用表现在以下几个方面：

(1) 可增加坯体的强度；

(2) 防止多孔性的坯体内装液体的渗透；

(3) 增加坯体表面的平滑性，易于清理；

(4) 具有装饰性，可增加陶瓷的美观；

(5) 具有对酸碱的抗蚀性。

2. 釉的制备及分类

釉的种类很多，釉也可从不同的方面进行分类，具体如下：

(1) 从制成物品的种类来分，如陶器釉、炻器釉、瓷器釉等；

(2) 从釉的主要助熔剂分，如石灰釉、灰釉、长石釉等；

(3) 从施釉方式分，如生釉、食盐釉等；

(4) 从釉的起源、生产地、研究者分，如天目釉、布里斯托釉等；

(5) 从釉的组成的名称来分，如铁红釉、青瓷釉等；

(6) 从釉的外观来分，如透明釉、失透釉、无光釉等（图6.20）。

图 6.20　釉色装饰

3. 上釉的方法

在不同时期所用的釉料不同，上釉的方法也不同。如拓（涂）釉法，用笔或刷子蘸釉浆后涂于素坯之上；吹釉法，用吹釉工具根据需要，吹于坯体之上，多次反复至均匀乃成；浸釉法，一般用于坯体外部施釉时，手持器坯浸入釉浆中轻轻上下拉动或左右转动，借坯体的吸水性让釉着附在坯胎上；荡釉法，把釉浆注入坯体腔内，上下左右旋荡胎体，使釉浆均匀附上器坯内壁，壶瓶、罐类容器常用此法；另外，还可将坯体放在旋轮上施釉，利

用旋转产生的离心力使釉浆散甩到器坯内壁上,故称之为轮釉法。

6.3.4 窑炉烧结

烧结也称烧成,是坯体瓷化的工艺过程,也是陶瓷制品工艺中最重要的一道工序。经成型、干燥和施釉后的半成品,必须再经高温焙烧,坯体在高温下发生一系列物理化学变化,使原来由矿物原料组成的生坯,达到完全致密程度的瓷化状态,成为具有一定性能的陶瓷制品。

一件完美的陶瓷器烧制成功与窑的形状、装陶瓷的匣钵入窑后的摆放位置、烧成温度的高低、窑内火焰燃烧的化学变量等都有极大关系。不同时期、不同瓷质的瓷器烧成温度是有差异的,其平均烧成温度为1 100℃~1 300℃。烧结可以在煤窑、油窑、电炉、煤气炉等高温窑炉中完成,陶瓷制品在烧结后即硬化定型,具有很高的硬度,一般不易加工(图6.21)。

图 6.21 窑炉

6.4 陶瓷在设计中的应用

6.4.1 美术陶瓷

美术陶瓷包括陶塑人物、陶塑动物、微塑、器皿等(图6.22、图6.23)。产品造型生动传神,具有较高的艺术价值,款式及规格繁多。主要用作室内艺术陈设及装饰,并为许多收藏家所珍藏。

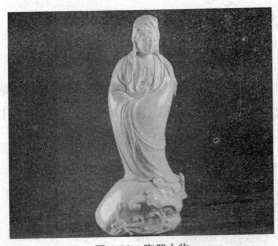
图 6.22 陶塑人物

图 6.23 陶瓷花器

6.4.2 日用陶瓷

日用陶瓷是指饮食用陶瓷，即盘、碗、杯、碟等陶瓷制品（图 6.24）。其产品热稳定性好，基本没有铅、镉溶出，具有多种款式及规格。

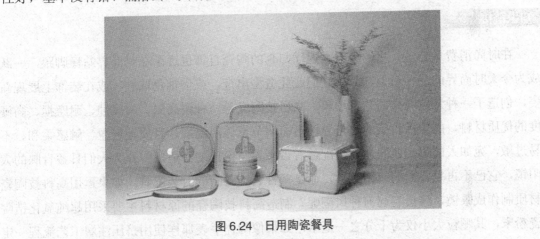
图 6.24 日用陶瓷餐具

6.4.3 园林陶瓷

园林陶瓷包括中式、西式琉璃制品及花盆等。其产品具有良好的耐久性和艺术性，并有多种形状、颜色及规格，特别是中式琉璃的瓦件、脊件、饰件配套齐全，用作园林式建筑的装饰。

6.4.4 建筑陶瓷

建筑陶瓷包括有瓷质砖、马赛克、细炻砖、仿石砖、彩釉砖、琉璃砖和釉面砖等。其产品具有良好的耐久性和抗腐蚀性，其花色品种及规格繁多（边长为 5～100 cm），主要

用作建筑物内、外墙和室内、室外地面的装饰。

6.4.5 卫生陶瓷及卫浴产品

卫生陶瓷及卫浴产品包括洗面器、便器、淋浴器、洗涤器、水槽等。该类产品的耐污性、热稳定性和抗腐蚀性良好，具有多种形状、颜色及规格，且配套齐全，主要用作卫生间、厨房、实验室等处的卫生设施。除此之外，还有陶瓷浴缸等卫浴产品（图6.25）。

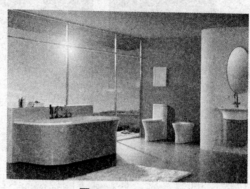

图6.25 卫浴陶瓷

知识链接

在时尚消费日趋多元化的今天，返璞归真的陶瓷首饰也逐渐在时尚界站稳脚跟，一跃成为今天时尚界的一种新型饰品。它们或凭造型出奇，或借釉色取胜，或在装饰上展现新姿，创造了一种意蕴隽秀的艺术形象。高科技陶瓷是一种耐高温、耐腐蚀、耐磨损、高硬度的优质材料，能凭借较低的热传导性迅速调节至体温温度，且质地轻盈、触感柔和、不易过敏，宛如人的第二肌肤，可给配戴者带来无与伦比的舒适感。作为人们日益青睐的太阳镜，它已不再是普通的遮阳工具，而是一种装饰眼睛的时装工具，如果运用高科技陶瓷材质制作成眼镜，将会卷起何种风潮呢？制造高科技陶瓷的原材料主要采用超纯氧化锆陶瓷粉末，其颗粒大小仅为千分之一毫米，如果像陶瓷手表那样使用挤压注塑工艺流程一定能够制造出具有绝对精度且坚硬耐磨的镜框、镜脚等镜架配件。然后，将这些预成型的材料放置于特制的熔炉中以高温煅烧，经过"烧结"后再用钻石粉末对其进行抛光、打磨，最终可形成晶莹剔透的表面质感和完美的视觉效果。在设计师的精妙构思下，全新精密陶瓷材料还可以如魔术般变幻出万千面貌，且每款能镌刻鲜明的品牌烙印，或于表面加以传统陶瓷工艺的装饰图案，甚至还能在镜脚适当部位镶嵌璀璨真钻以展示其华贵，其艺术和科技价值可以远超越设计师对眼镜经典的传承。

实训四：陶瓷工艺综合表现项目实践

1.训练的目的和要求

使学生了解陶瓷工艺的工艺类型和工艺技法，掌握这类材料在工艺美术方面的应用方

向和方法，以此来进行学生发散思维训练和熟悉材料在专业设计中的应用能力与创造能力。

2. 训练的内容和方法

内容：选定陶或瓷材料，根据设计创意，应用陶瓷的工艺类型和工艺技法等操作去创作作品。作品规格是以 10 cm×10 cm 为制作单位。

方法：在实训教学过程中，通过应用陶瓷的工艺类型和工艺技法，结合学生对于相关事物的联想和想象，根据设计内容，采用讲授和辅导相结合的方法，有针对性地进行阶段辅助讲解和案例分析、作业讲评等方法指导学生完成实训内容。

3. 作业要求

深入对陶瓷材料理解和认识，利用一种或几种工艺技法，对其进行创意再设计，在创意中赋予作品新的内涵，带给人们全新的视觉感受，培养学生对材料、工艺技法的应用能力和创新能力。

4. 完成步骤

依据所选择的陶瓷材料，分析其材料性能和视觉效果，确定主题构思，并进行创作。

（1）确定主题。在进行设计之前，首先选择一个主题为切入点，确定想要表达的主要内容，设计内容具有可实施性和意义。

（2）材料的选定。通过所选定的主题进行材料分析，并确定好能表现主题的方案。

（3）整体方案制作。材料选择完毕后，通过手绘或计算机构图来呈现构思，选取合适的材料加工和表面装饰处理方法，完成方案制作。

（4）作品提交。将作品装裱在 KT 板，附上设计说明和设计感受，与同学和老师一起分享交流。

复习思考题

1. 举例说明陶和瓷两种材料的异同。
2. 举例说明陶瓷材料在工艺美术专业中的应用。
3. 说出几种陶瓷的手工造型技法。
4. 说出几种美术陶瓷的类型和特点并说出其艺术特征。
5. 列举几种陶艺坯体的装饰方法。
6. 陶瓷釉色装饰的工艺步骤有哪些？
7. 收集陶瓷在现代日用陶瓷设计中的应用案例并分析其工艺特点。
8. 列举陶瓷工艺在本专业中的应用案例。

第 7 章

玻璃与工艺

7.1 玻璃的基础知识

玻璃，中国古代称之为璧琉璃、琉璃、玻璃，近代也称为料，是指熔融物冷却凝固所得到的非晶态无机材料。人们通常所见的大多是人造玻璃，而人们最早使用的玻璃，一般是当火山爆发时，炙热的岩浆喷出地表，迅速冷凝硬化后形成的天然玻璃。在古埃及和美索不达米亚，玻璃已为人们所熟悉。约在公元前 1 600 年，埃及已兴起了正规的玻璃手工业，当时首批生产的有玻璃珠和花瓶，然而由于熔炼工艺不成熟，玻璃还不透明，直到公元前 1 300 年，玻璃才能做得略透光线。从历史的遗存可以发现，中国在三千多年前的西周，玻璃制造技术就达到了较高的水平（图 7.1、图 7.2）。

图 7.1 古琉璃（一）

图 7.2 古琉璃（二）

今天，玻璃已经成为现代人们日常生活、生产发展、科学研究中不可缺少的一类产品，并且它的应用范围随着科学技术的发展和人民生活水平的不断提高还在日益扩大，这是因为玻璃具有以下特点：

（1）玻璃具有一系列独特的性质，如透光性好，化学稳定性能好。
（2）玻璃具有良好的加工性能，如可进行切、磨、钻等机械加工和化学处理等。
（3）制造玻璃所用原料，在地壳上分布很广，而且价格也较便宜。

玻璃在现代的使用主要有：在民用建筑和工业中，大量应用窗玻璃、夹丝玻璃、空心玻璃砖、玻璃纤维制品、泡沫玻璃等；交通运输部门大量使用钢化玻璃、磨光玻璃、有色信号玻璃等；化工、食品、石油等工业部门，常常使用化学稳定性和耐热性优良的玻璃；日常生活中所使用的玻璃器皿、玻璃瓶罐、玻璃餐具等更为普遍。在科学技术部门及国防领域中则广泛应用光学玻璃；电真空玻璃用来制造电子管、电视荧光屏及各种照明灯具。玻璃纤维和玻璃棉可制成玻璃钢、隔热材料及电绝缘材料等，随着科学技术的进步，各种新型的特种玻璃不断出现（图 7.3、图 7.4）。

图 7.3　玻璃制品（一）

图 7.4　玻璃制品（二）

7.2　玻璃的性能和分类

玻璃的主要成分是 SiO_2，一般通过熔烧硅土（砂、石英或燧石），加上碱（苏打或钾碱、碳酸钾）而得到的，其中碱作为助熔剂，也可以加入其他物质，如石灰（提高稳定性）、镁（去除杂质）、氧化铝（提高光洁度）或加入各种金属氧化物得到不同的颜色。玻璃的熔制是玻璃生产过程中最重要的阶段。因为熔窑的熔化能力，玻璃的均匀性及玻璃的许多缺陷，主要取决于玻璃熔制过程的合理进行。玻璃的熔制是一个极其复杂的过程，在此过程中按照一定质量比例由各种原料所组成的均匀配合料，在高温作用下生成均匀而黏滞的硅酸盐熔体，称为玻璃液。

7.2.1 玻璃的基本性能

玻璃的原料及加工过程决定了一般玻璃的基本性能有以下几个方面：

（1）强度。玻璃是一种脆性材料，因此抗张强度较低，而其抗压强度为抗张强度的十几倍。

（2）硬度。玻璃的硬度较大，它比一般金属硬，不能用普通刀具进行切割。可以根据玻璃的硬度选择磨料、磨具和加工方法。

（3）光学特性。玻璃具有高透明性，具有吸收或透过紫外线、红外线、感光等重要光学性能。

（4）电学性能。常温下玻璃是电的不良导体。而温度升高时，玻璃的导电性迅速提高，熔融状态时变为良导体。

（5）热性质。玻璃是热的不良导体，一般承受不了温度的急剧变化。制品越厚，承受温度急剧变化的能力越差。

（6）化学稳定性。玻璃的化学性质较稳定。玻璃的耐酸腐蚀性较高，而耐腐蚀性较差，一般玻璃长期受大气和雨水的侵蚀，会在表面产生磨损，失去表面的光泽。

7.2.2 玻璃的分类

（1）按生产工艺可分为热熔玻璃、浮雕玻璃、锻打玻璃、晶彩玻璃、琉璃玻璃、夹丝玻璃、玻璃马赛克、钢化玻璃、夹层玻璃、中空玻璃、调光玻璃、发光玻璃等。

（2）按生产方法可分为平板玻璃和深加工玻璃。

7.3 玻璃的成型工艺及装饰工艺

7.3.1 玻璃的成型工艺

将熔融的玻璃液加工成具有一定形状、尺寸的玻璃制品需要经过一系列的加工过程。其包括成型加工和二次加工、为了保证玻璃制品的强度和热稳定性等特性，还需对玻璃进行淬火、回火等热处理。

1. 玻璃的成型加工

常见的玻璃成型方法有压制成型、吹制成型、拉制成型和压延成型等。

（1）压制成型。压制成型是在模具中加入玻璃熔料后加压成型。一般用于加工容易脱模的造型，如较为扁平的盘碟和形状规整的玻璃砖（图7.5、图7.6）。

第7章 玻璃与工艺

图 7.5　玻璃压制成型

图 7.6　玻璃压制成型作品

（2）吹制成型。吹制成型是先将玻璃黏料压制成锥形块，再将压缩气体吹入热熔融的玻璃型块中，吹胀使之成为中空制品。这样的加工方法用于加工瓶、罐等形状的器皿（图 7.7、图 7.8）。

图 7.7　玻璃吹制成型

125

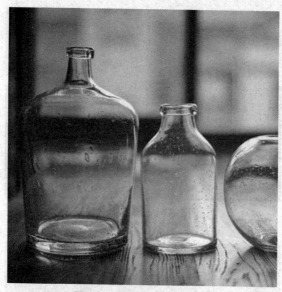

图 7.8　玻璃吹制成型作品

（3）拉制成型。拉制成型是利用机械拉引力将玻璃熔体制成制品，可分为垂直拉制和水平拉制。其主要用于加工平板玻璃、玻璃管、玻璃纤维等。这种方法在制造时精确的厚度和均匀度较难控制。

（4）压延成型。压延成型是利用金属辊的滚动将玻璃熔融体压制成板状制品。在生产压花玻璃、夹丝玻璃时使用较多。压花玻璃的理化性能基本与普通透明平板玻璃相同，仅在光学上具有透光不透明的特点，可使光线柔和，并具有隐私的屏护作用和一定的装饰效果。

（5）其他。随着科技的发展，产生了一些更加先进的成型加工方法。如浮法玻璃的加工：熔融玻璃从池窑中连续流入并漂浮在相对密度大的锡液表面上，在重力和表面张力的作用下，玻璃液在锡液面上铺开、摊平。再经过一系列的处理，得到上下表面平整、互相平行、厚度均匀的优质平板玻璃。

2．玻璃的热处理

无论采用何种加工方法，在玻璃制品生产加工中，由于温度变化的剧烈和不均匀性，玻璃制品内部会产生热应力，降低产品的强度和热稳定性。而在加工过程中结构变化的不均匀也会导致光学性质的不均匀。因此，玻璃制品成型后都要经过热处理。其包括退火和淬火两种工艺。

（1）退火：消除制品内部的热应力，还可使内部结构均匀。

（2）淬火：在玻璃表面形成一个有规律、均匀分布的压力层，提高玻璃制品的机械强度及热稳定性。

3．玻璃的二次加工

成型后的玻璃制品往往还需要再次加工，改善其表面性质、外观质量和外观效果，成

为符合要求的制品。

（1）成型加工。玻璃的二次成型加工，包括玻璃的切割、钻孔等。传统的玻璃和玻璃制品的切割方式是使用金刚石砂轮和高硬度金属轮的机械加工方法或采用火焰切割和抛光。在机械切割中，用砂轮或机械轮在玻璃上进行刻画，产生沿着切割方向的切向张力，从而使玻璃沿着划痕裂开。但是这种方法所切割的边缘不平滑、有微小裂痕，材料上残存不对称边缘应力及残留碎屑等。所以，必须进行切后边缘打磨且抛光，甚至进行热处理，以强化边缘。随着技术的发展，出现了一种更加先进的激光切割方法，使用这种方法加工质量优秀，加工边缘强度高，并可在一步内完成全部的加工任务（图7.9～图7.11）。

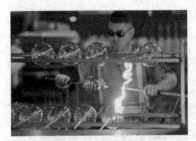
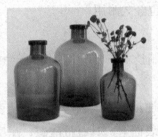
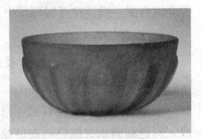

图 7.9　玻璃工艺制作　　　图 7.10　玻璃制品（三）　　　图 7.11　玻璃制品（四）

（2）表面处理。玻璃的表面处理是对玻璃成型加工后为了获得所需的表面效果而做的处理。其包括消除表面缺陷的研磨、抛光、磨边处理；形成特殊效果的喷砂、车刻、蚀刻、彩饰、涂层等。

1）研磨：磨除玻璃制品表面缺陷或成型后残存的凸出部分。

2）抛光：用抛光材料消除玻璃表面在研磨后仍残存的缺陷，获得光滑平整的表面。

3）磨边：磨出玻璃边缘棱角和磨去粗糙截面。

4）喷砂：通过喷枪用压缩空气将磨料喷射到玻璃表面，形成花纹。

5）车刻：用砂轮在玻璃制品表面刻磨图案。

6）蚀刻：先在玻璃表面涂敷石蜡等保护层并在其上刻绘图案，再利用化学物质的腐蚀作用，蚀刻所露出的部分，然后去除保护层，即得到所需图案（图7.12）。

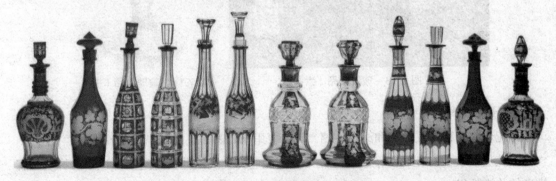

图 7.12　玻璃制品（五）

7)彩饰:利用彩色釉料对玻璃表面进行装饰。

在进行完彩饰后,还要进行烧制,使釉料牢固地熔附在玻璃表面,并且使彩釉表面平滑、光亮、色彩鲜艳而持久。

7.3.2 玻璃的装饰工艺

1. 高级银镜玻璃

高级银镜玻璃是采用现代先进制镜技术,选择特级浮法玻璃为原片,经敏化、镀银、镀铜、涂保护漆等一系列工序制成的。其特点是成像纯正、反射率高、色泽还原度好,影像亮丽自然,即使在潮湿环境中也经久耐用。

2. 彩印玻璃

彩印玻璃是摄影、印刷、复制技术在玻璃上应用的产物。

3. 彩釉钢化玻璃

彩釉钢化玻璃是将玻璃釉料通过特殊工艺印刷在玻璃表面,然后经烘干、钢化处理而成。彩色釉料永久性烧结在玻璃表面上,具有抗酸碱、耐腐蚀、永不褪色、安全高强等优点,并有反射和不透视等特性。

4. 喷砂玻璃

喷砂玻璃包括喷花玻璃和砂雕玻璃。其是经自动水平喷砂机或立式喷砂机在玻璃上加工成水平或凹雕图案的玻璃产品(图7.13、图7.14)。

图 7.13 玻璃制品(六)

图 7.14 玻璃制品(七)

5. 压花玻璃

压花玻璃又称花纹玻璃和滚花玻璃。其主要用于门窗、室内间隔、卫浴等处。

压花玻璃表面有花纹图案,可透光,但却能遮挡视线,即具有透光不透明的特点,有优良的装饰效果。

6. 彩绘玻璃

彩绘玻璃是一种应用广泛的高档玻璃品种。它是用特殊颜料直接着墨于玻璃上,或者在玻璃上喷雕成各种图案再加上色彩制成的,可逼真地对原画复制,而且画膜附着力强,可进行擦洗。根据室内彩度的需要,选用彩绘玻璃,可将绘画、色彩、灯光融于一体。如复制山水、风景、海滨丛林画等用于门厅、中庭,将大自然的生机与活力剪裁入室。

异彩闪光景泰蓝玻璃是以立线彩晶玻璃为基础,景泰蓝装饰玻璃效果为蓝本,制造出的一种新款装饰玻璃,它表面五光十色,绚丽多彩,市场前景广泛(图 7.15、图 7.16)。

图 7.15 玻璃制品(八)

图 7.16 玻璃制品(九)

7. 英式镶嵌玻璃

英式镶嵌玻璃最早起源于英国,近几年来在我国流行,主要是用铅条,依照图案的形状,组合成形,并配合色块组成各种图案,铅条有立线彩晶玻璃的外观,但比铜条镶嵌玻璃易加工,成本低,市场前景很好。

8. 冰裂玻璃

高品质的冰裂玻璃内部是采用两张 PVB 膜加三张钢化玻璃高温加压黏合而成。

9. 压花玻璃

压花玻璃是将白玻璃二次加热，用刻有花纹的模具压出花纹，类似印刷的原理。压花玻璃透光不透影，适合用在门窗、隔断等，但由于压花玻璃厚度受限制，一般都比较薄。

10. 雕刻玻璃

顾名思义，雕刻玻璃就是在玻璃上雕刻各种图案和文字，最深可以雕入玻璃 1/2 深度，立体感较强，可以做成通透的和不透的，适合做隔断和造型，也可以上色之后再夹胶，适合酒店、会所、别墅等做隔断或墙面造型（图 7.17、图 7.18）。

图 7.17　玻璃制品（十）

图 7.18　玻璃制品（十一）

11. 彩釉钢化玻璃

彩釉钢化玻璃是在玻璃上涂釉层，类似于瓷砖。高温烧制，强度较高，色彩丰富，光

泽度好,平滑,耐高温、腐蚀、潮湿,不会褪色。其适合做厨卫台面和墙面。

12. 冰花玻璃

冰花玻璃是一种在原片玻璃上制作成的形似冰花,肌理自然的装饰玻璃。其主要用于镶嵌玻璃门窗、高档装饰镜、隔断屏风等处,是一种投资少、收益高的艺术玻璃加工项目(图7.19、图7.20)。

图7.19 玻璃制品(十二)

图7.20 玻璃制品(十三)

13. 金银质感玻璃

金银质感玻璃也称金属感玻璃,是用一种特殊的原料,特殊的操作技法,在玻璃表面加工成形似镜面、立体感强、色彩艳丽的一种新型玻璃表面装饰工艺。它常用在大型壁画、小型壁饰、各类工艺品及装饰玻璃中。

14. 景泰蓝玻璃

景泰蓝玻璃是用景泰蓝釉料在玻璃表面加工成的一种色彩丰富、表现方法独特、操作施工无污染的高档艺术玻璃。

15. 水珠玻璃

水珠玻璃也称肌理玻璃，是与砂雕艺术玻璃一样，生命周期长，可登大雅之堂的一种装饰玻璃。它以砂雕玻璃为基础，借助水珠漆的表现方法可以加工成形似热熔玻璃的一种高雅、新款的艺术玻璃，而加工成本仅是热熔玻璃的五分之一。

16. 污点艺术玻璃

污点艺术玻璃，起源于北美，流行于欧洲，并在近百年的装饰玻璃中永领潮头，独占风骚。它以加工方法洒脱、用色大胆、肌里表现丰富、渲染力强、无须专用设备等优点，而深受艺术玻璃加工同行的欢迎。

17. 冰晶画

冰晶画的图片合成完全采用现在先进的玻璃影像合成专利技术，利用物理成像原理辅以化学生成技术，瞬间实现图像与玻璃、密度板等材质的完美结合。

7.4　玻璃在设计中的应用

7.4.1　玻璃艺术品

Ben Young，当代著名玻璃艺术家，1982年出生于新西兰北岛海湾，是一位专业的造船者和冲浪爱好者。他在玻璃雕塑艺术上所取得的成就，完全是他自学成才的结果。年少时的他就喜欢建造东西，他的父亲一直鼓励他使用玻璃，在某种意义上说，他如今的玻璃艺术是受到了他父亲的影响。

他用双手，将玻璃层层切割，层层叠置，逐步构建而成作品。他一直坚持手绘设计和手工制作工艺，他反对计算机设计和现代工艺制作玻璃雕塑，他认为那样失去了艺术创作的乐趣。每步的亲手制作，都是他提前计划好的，在他绘制草图与切割之前，就已经预想好了成品的模样。他用传统的绘画技法将想法绘制成效果图，再将其"转换成3D成品"。在整个创作过程中，有时候也会出现"与最初的出发点之间发生巨大变化"的情形，因为在维度转换中，他"必须找到一种方式能将玻璃层叠起来创造出特定的形状"。这种转变也是一种自然、随机的调整，而这也正是玻璃材质独特的魅力。玻璃将他想法中不同的元素在自身变幻中带入现实。

同时，在灯光的配合下，海洋的幽美奇幻随着一片片蓝绿色的玻璃荡漾着、流淌着，载着生活之舟，带人们一步步走入那片澄澈而宁静的海洋。Ben Young说，灯光在他的作

品展示中扮演着重要的角色。当光从下方射入时,光线会反射并释放出一种幻象,逐步洒向生活。他希望观众可以把他的作品想象成一种"生活"。一种梦幻般的生活状态,或是融入平静的生活。在这里,运动、深度及空间感的幻觉被创造着,肆意地流淌在观众的视线中,洋溢在生活的空间里。凝固的玻璃开始融化,在海蓝色的幻影中涤荡着人们的身心,摇曳在这片祥和清幽的空间里。玻璃不再是冰冷的材料,海洋不再是遥远的地域,自然不再与生活远远相隔。Ben Young 以冰冷玻璃固体创造出无限生机、创造出开阔辽远、创造出平静祥和的好作品。他的作品载着对自然与生活的热爱,将自然注入生活,同时又将生活化于自然之中……

另外,Ben Young 在创作中,对材料质感、色彩方面的探索很成功。他擅长以水泥和玻璃在材料的颜色与质感上形成强烈的视觉对比。他最为常见、也是最为典型的手法就是:将层压浮法玻璃形成的自然纹理与混凝土铸造相结合,再配上白色青铜或不锈钢的构架。在叠搭、错落中,产生刚柔、轻重的对比节奏,将海洋的深邃、广阔与海岛风情跃然眼前。

到现在为止,Ben Young 已经苦心经营了十七余载的玻璃艺术创作,在大自然的曼妙变换中,谱写着他对大海、对生活无限的热爱(图 7.21、图 7.22)。

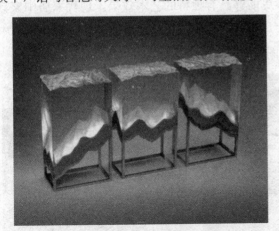
图 7.21　Ben Young 玻璃作品(一)

图 7.22　Ben Young 玻璃作品(二)

7.4.2　器皿玻璃

早在清代,用玻璃做各种器皿就已经成为一种流行。由于清宫玻璃器具有独特的中国风格,工艺精美,所以深受各国人民的赞赏。欧洲和北美的一些大博物馆都收藏有中国清代宫廷玻璃器皿,尤其是乾隆时期的作品(图 7.23～图 7.25)。

现代常用的玻璃器皿包括日用器皿、价值连城的极品玻璃器皿和装饰品。这类玻璃透明度高,一般为无色或鲜艳的彩色,表面光洁度高,通过不同的表面处理也可以加工清晰美观的图案。器皿玻璃一般都有较好的抗热抗震性、化学稳定性及机械强度。

 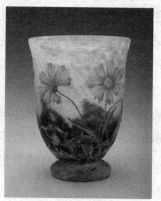

图 7.23　清玻璃制品（一）　　图 7.24　清玻璃制品（二）　　图 7.25　清玻璃制品（三）

7.4.3　家具玻璃

在传统家具中，一般只在橱柜等门叶的设计中，采用一些平板玻璃。但是，随着世界家居风格流行潮流的变化，人们越来越喜欢晶莹剔透的玻璃家具。这是因为与传统的木材家具相比，玻璃的实用性并不逊色，同时，玻璃更具有宝石般的材质感觉，借助现代高超的加工工艺结合木材、金属应用，其造型更能够具有独特的艺术效果。现代家居中家具、洁具、镜面等，都显示出了玻璃工艺的超凡不俗。玻璃新工艺在家居装饰及现代家具中的表现力，更是受到人们的青睐（图 7.26、图 7.27）。

 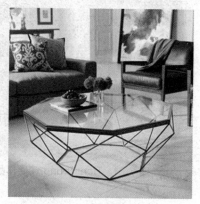

图 7.26　家具玻璃（一）　　　　　　　图 7.27　家具玻璃（二）

7.4.4　建筑玻璃

玻璃的应用从建筑开始就发挥出更大的作用，通过玻璃，人们逐渐消除了室内外的界限，将自然引入了室内。中世纪，哥特式建筑的教堂使用了彩色玻璃镶嵌的花窗，当阳光透过时，映射着神秘的光彩，造成一种向上升华、天国神圣的幻觉（图 7.28、图 7.29）。

图 7.28　彩色玻璃镶嵌的花窗

图 7.29　现代彩色玻璃镶嵌

20 世纪,建筑内部的钢铁框架结构有了进一步的发展,使玻璃在建筑中的使用面积更大。而在建筑内部,楼梯、地砖等处也有了玻璃的用武之地。采用压延方法制造的压花玻璃和一些经过特殊处理的不透明玻璃的最大的特点是透光不透明,多使用于洗手间等区域装修。

知识链接

博山琉璃小知识

琉璃是以山东博山当地盛产的琉璃料条、料块加工制作而成的各种工艺美术精品的统称。

琉璃,被誉为中国五大名器(琉璃、金银、玉翠、陶瓷、青铜)之首。作为中国琉璃

发祥地，中国现存最早的古琉璃炉遗址在博山被发现，全国最早也是唯一的炉神庙在这里诞生，中国古代第一部琉璃专著在这里著就，中国第一家琉璃博物馆在这里建成……众多"第一"使博山琉璃天下闻名。

据史料记载，早在盛唐开元，博山琉璃窑炉已是天下皆知，1982年发现的琉璃炉遗址证明，元末明初博山的琉璃业已具备相当规模。明洪武年间，内官监在此设"外厂"。清朝建立后，博山琉璃臻入佳境。清朝历代皇帝对于琉璃都有着异乎寻常的喜爱，创建造办处，遴选御匠，于是上行下效，满朝文武、达官贵人莫不以精美贵重的琉璃作为身份的象征加以炫耀。

千百年来，淳朴务实的博山人，传承了祖辈琉璃遗风，将琉璃技艺不断发扬光大，博山鸡油黄、鸡肝石、内画瓶、灯工、琉璃雕刻等在艺术收藏界闻名遐迩。博山琉璃烧制技艺入选国家级非物质文化遗产代表性项目，"中国石榴王""中国孙氏琉璃鸡油黄""中国琉璃葡萄孙"等一批知名品牌落户博山。一代代的炉匠们用他们的智慧和汗水，用他们勤劳灵巧的双手，创造了灿烂的琉璃文化，在中华琉璃文化史上书写下辉煌篇章。

训练五：玻璃工艺综合表现项目实践

1. 训练的目的和要求

使学生了解玻璃的工艺类型和工艺技法，掌握这类材料在工艺美术方面的应用方向和方法，以此来进行学生发散思维训练和熟悉材料在专业设计中的应用能力与创造能力。

2. 训练的内容和方法

内容：选定一种或几种玻璃材料，根据设计创意，应用玻璃的工艺类型和工艺技法等操作去创作作品。作品规格是以 10cm×10cm 为制作单位。

方法：在实训教学过程中，通过应用玻璃的工艺类型和工艺技法，结合学生对于相关事物的联想和想象，根据设计内容，采用讲授和辅导相结合的方法，有针对性地进行阶段辅助讲解和案例分析、作业讲评等方法指导学生完成实训内容。

3. 作业要求

深入理解和认识玻璃材料，利用一种或几种工艺技法，对其进行创意再设计，在创意中赋予作品新的内涵，带给人们全新的视觉感受，培养学生对材料、工艺技法的应用能力和创新能力。

4. 完成步骤

依据所选择的玻璃材料，分析其材料性能和视觉效果，确定主题构思，并进行创作。

（1）确定主题。在进行设计之前，首先选择一个主题为切入点，确定想要表达的主要内容，设计内容具有可实施性和意义。

（2）材料的选定。通过所定的主题进行材料分析，并确定好能表现主题的方案。

（3）整体方案制作。材料选择完毕后，通过手绘或计算机构图来呈现构思，选取合适的材料加工和表面装饰处理方法，完成方案制作。

(4)作品提交。将作品装裱在 KT 板，附上设计说明和设计感受，与同学和老师一起分享交流。

复习思考题

1. 什么是玻璃材料？
2. 举例说明玻璃材料在工艺美术专业中的应用。
3. 玻璃的二次加工工艺有哪些？请举例说明。
4. 玻璃为什么要退火，退火不好，对玻璃有何影响？
5. 怎样理解在工艺美术专业中玻璃和琉璃应用的异同？
6. 搜集目前市面上有影响的琉璃设计制作公司的资料，并分析其工艺特点。
7. 搜集目前在世界上有影响的琉璃艺术家并赏析其作品。

第8章

纺织类材料

8.1 纺织材料的基础知识

8.1.1 纺织材料的概念

纺织，大致可分为纺纱与编织两道工序。"纺织"中的"纺"，简体从糸从方。"糸"是指"丝线"；"方"是指"方国"。"糸"与"方"结合起来表示"国家统一收购和分配的纱线"。"织"字繁体从糸从戠。"戠"原意为军阵的操演，引申为似团体操表现的图案。"糸"和"戠"结合起来的意思就是"在纺布过程中以加入彩色丝线的方法从而构成图案"。

纺织材料是指纤维及纤维制品，具体为纤维、纱线、织物及其复合物。在现代纺织中，纳米纤维等纺织新材料的研发，突破了传统意义上的纺织材料概念。纺织材料成为软物质材料的重要组成部分，以"形"及其复合形式为研究主体是纺织材料的基本特征之一。

8.1.2 纺织材料生产发展情况

早在原始社会时期，已经出现了纺织材料的采集和生产。人们从大自然当中采集野生的葛、麻等原料，并且通过猎获鸟兽获取毛羽，经过搓、绩、编、织等工序，制成粗陋的衣服，取代了蔽体的草叶、兽皮。原始社会后期，伴随农牧业的发展，逐步通过种麻索缕、养羊取毛和育蚕抽丝等方法进行人工生产来获取纺织原料，同时，也产生了纺织工具，从而在很大程度上提高了劳动生产率。纺织最早的起源，相传由嫘祖养蚕缫丝开始，并且经考古表明，在旧石器时代山顶洞人的考古遗址上发现了骨针。随着人类文明和物质发展的需要，纺织品作为生活必需品，成为"衣、食、住、行"四宗之首。

在距今七千年前的新石器时代古文化遗址中，就已经有了蚕茧、丝绸、麻布、葛布等纺织品的出现。如距今约7 000年的浙江余姚河姆渡遗址出土的苘麻双股线、刻画着4条蚕纹的牙雕盅及一些纺车和纺机零件。距今约6 000年的江苏吴县草鞋山遗址出土了编织的双股经线的罗（两经绞、圈绕起菱纹）地葛布，这是已知最早的葛纤维纺织品。在距今5 000年左右的浙江吴兴钱山漾遗址出土了精致的丝织品残片和多块苎麻布残片，这一发现

表明了麻纺织品技术有所进步。新疆罗布泊遗址出土的古尸身上裹着粗毛织品,新疆哈密五堡遗址(距今 3 200 年)出土精美的毛织品,表明毛纺织技术已得到进一步发展。这些以麻、丝、毛、棉等天然纤维作为原料的纺织品,充分体现中国新石器时代的纺织工艺技术成就。

从夏到春秋战国时期,纺织生产在数量与质量上都有极大的突破。在周代,植物纤维原料以大麻、苎麻和葛为主,并且发明了沤麻(浸渍脱胶)和煮葛(热熔脱胶)技术进行生产。同时,周代的栽桑、育蚕、缫丝已达到较高的水平,形成了规格化的流通物品——束丝(绕成大绞的丝)。自此纺织工艺技术得到进一步发展,织有几何花纹和采用强拈丝线丝织物在商代遗迹中被发现,有提花花纹的周代遗物,和青海诺木洪及新疆许多地方出土的其年代不晚于西周初期的彩色的毛织物。到春秋战国,丝织技术突出发展,有绡、纱、纺、縠、缟、纨、罗、绮、锦等十分精美的丝织物,有的还添加了刺绣等工艺,在这些纺织产品中,锦和绣已达到非常精致的程度。

由汉至唐,麻逐步取代葛。汉代纺织品以湖南长沙马王堆汉墓和湖北江陵秦汉墓出土的丝麻纺织品数量最多,花色品种最为齐全而著称,如有仅重 49 克的素纱单衣、耳杯形菱纹花罗、对鸟花卉纹绮、凸花锦和绒圈锦等高级提花丝织品,这些都是当时纺织水平的物证。由隋唐到宋织物组织由变化斜纹演变出缎纹,使"三原组织"(平纹、斜纹、缎纹)趋向完整。而纬线显花的织物大量涌现,得益于束综提花方法和多综多蹑机构相结合。宋朝的纺织业高度发达,已扩展到全国的 43 个州,经济重心南移江浙,丝织品中又以花罗和绮绫为最多。南宋后期,年生棉花传入内地并且种植技术有了突破,棉花种植得到普及,棉纺织生产技术突出发展,到明代已占据主导地位,棉织品取代麻织品成为主要衣料,宋应星编撰天工开物将纺织技术编入其中。

在近代纺织品依旧为生活必需品,年人均纤维消费量仍作为考察各个国家经济发展和人民生活水平的重要指标之一。由于人口的快速增长刺激人类需求的增加,棉、毛、丝、麻等天然纺织纤维的产量不再能够满足人类的需求,特别是工业革命以后,近代纺织工业化生产迅速扩大,机器生产代替人力生产,对于纺织材料的需求大大增加,促使人们不断地去探索新的纺织原料。

1664 年,英国人 R. 胡克所著的《微晶图案》一书就是对此进行的伟大探索,首次提出人类可以模拟桑蚕吐丝的方法进行人工生产纺织纤维。经过 200 多年的不断探索,终于于 19 世纪首次人工生产出化学纤维,由此开始了化学纤维工业的历史。20 世纪 30 年代,纺织纤维由农牧业生产采集到开始加工制造纺织纤维,并逐步开始工业化大生产,使天然纤维比例逐步下降。20 世纪 60 年代,石油化工的发展,促进了合成纤维工业的发展。

近十年来,莱赛尔纤维、莫代尔、大豆纤维、竹纤维、玉米纤维等新型环保再生纤维的出现丰富了纺织原料的市场。

原料在纺织技术中占据重要的地位,古今纺织工艺流程发展都是由纺织原料设计而

成。古代世界各国用于纺织的天然纤维一般是毛、麻、棉三种短纤维，如地中海地区使用羊毛和亚麻，印度半岛地区则用棉花。古代中国在使用这三种纤维的同时，还大量利用长纤维——蚕丝。蚕丝作为天然纤维中最优良、最长、最纤细的纺织纤维，可以织成各种精美而繁杂的花纹提花织物。从秦汉到清末，蚕丝作为中国的特产而闻名于世。丝纤维的广泛使用，大大地促进了中国古代纺织工艺和纺织机械的发展，从而成为中国古代最具特色和代表性的纺织技术——丝织生产技术。

在长期历史过程中，纺织原料经过不断地选种栽培，加工技术、纺织加工设备和纺织工艺技术改进，使得大量精美的、用途广泛的丝麻毛棉纺织品问世，并且还通过陆上丝绸之路和海上丝绸之路远销到西亚、欧洲、非洲、东南亚各国。

8.1.3 纺织机的发展

中国机具纺织起源于5000年前新石器时期的纺轮和腰机。西周时期具有传统性能的简单缫车、纺车、织机相继出现，汉代广泛使用提花机、斜织机，唐以后中国纺织机日趋完善，大大促进了纺织业的发展（图8.1）。

图8.1 古代纺织场景

8.2 纺织材料的性能和分类

8.2.1 纺织材料的性能

凡是可以用于纺织加工、制造纺织制品（如纱线、绳带、布料）的纤维都称为纺织纤维。因此，纺织纤维为了满足加工和使用中的各种要求，必须具备一定的性能。

1．机械性能

纺织纤维的机械性能包括纤维的强度、弹性等方面。强度是指纤维抵抗外界破坏的能力，在极大程度上决定了纺织品的耐用性；弹性是指纤维变形后的恢复能力，因为纺织纤维在加工与使用的过程中受到外力作用的影响，产生相应的变形，因此，弹性较强的纺织纤维制成品在使用中不易褶皱，有较好的稳定性。

2．化学性能

纤维在加工中会不同程度地接触水、酸、碱、盐，以及其他的化学物质和各种化学品，如洗涤剂、整理剂等，因此，纺织纤维必须具备一定的耐化学性能。在各种纺织纤维中，纤维素纤维（如棉、麻）抗碱性较强，抗酸性很弱。蛋白质纤维（如羊毛、丝）抗酸性比抗碱性强，且蛋白质纤维在各种碱性环境中都会受到不同程度的破坏。合成纤维的耐化学性比天然纤维强，如丙纶和氯纶的抗酸、抗碱性都非常强。

3．细度和长度

纤维间相互抱合依赖于纺织纤维细度和长度，并且依靠纤维之间的摩擦抱合纺制成纱。较细的纤维可以使得布料轻薄、柔软、光泽柔和，较长的纤维可以制成强度好、外观光洁的布料。纺织纤维中的天然纤维各自的细度和长度有较大的差异。人工制造的化学纤维其纤维的细度和长度可以在一定范围内根据纤维加工和使用的要求人为控制和确定。

4．吸湿性能

纺织纤维放置在空气中会不断地与空气中的水蒸气进行交换。人们把纺织纤维吸收或放出水蒸气的能力称为纤维的吸湿性。纤维通过吸湿能力的大小从而影响衣服的穿着舒适程度，吸湿能力大的纤维易吸收汗液，调节体温，降低湿闷感。棉、羊毛、麻、粘胶纤维、蚕丝等常见的纺织纤维吸湿能力较强，因此，这些纤维加工而成的衣服穿着时不会有湿闷感，舒适程度较高。合成纤维的吸湿能力普遍较差，如涤纶吸湿性很小，丙纶和氯纶则几乎不吸湿，但是合成纤维的实用性较好，通常将合成纤维与吸湿能力较好的纺织纤维混纺，不仅提高了面料的舒适度，也大大增加了面料的耐用性，从而达到改善面料实用性能的目的。

8.2.2　纺织材料的分类

伴随着新型化学纤维的创新，纺织纤维的品种日渐丰富，分类日益复杂。纺织纤维依据其长度，可分为长丝（连续长纤维）和短纤维；若按其来源可分为天然纤维和化学纤维两大类。若按照纺织纤维的化学组成来分，可分为天然有机纤维和天然无机纤维。

1．天然纤维

天然纤维是指自然界产生且适用于纺织的纤维，如棉、羊毛、蚕丝、麻等。天然纤维依据其来源可分为植物纤维、动物纤维和矿物纤维。

从植物的茎（韧皮部）、叶、果实、种子上获得的以纤维素为主，并含有少量木质素、半纤维素等的纤维称为植物纤维。其分别为韧皮纤维（茎纤维）、叶纤维、果实纤维和种子纤维，总称为天然纤维素纤维。

（1）韧皮纤维（茎纤维）。在实际应用中取自茎的形成层外部可剥落的纤维，包含韧皮纤维、皮层纤维和树皮其他组织。严格意义上讲，茎纤维只包括韧皮部纤维和皮层纤维。茎纤维通常于亚麻、大麻、黄麻、槿麻、苎麻、玫瑰纤维、菽麻和梵天花中提取，用于纺织和制绳（图8.2、图8.3）。

图8.2　亚麻纤维

图8.3　苎麻纤维

（2）叶纤维。叶纤维取自草本单子叶植物的维管束纤维。叶纤维种类繁多，但能形成稳定的经济效益的工业生产原料主要有龙舌兰麻类（剑麻）和蕉麻（图8.4、图8.5）。

图 8.4 剑麻

图 8.5 蕉麻

（3）果实纤维。果实纤维取自一些植物的果实，主要包括纤维素及伴生物质和细胞间质（半纤维素、木质素）组成，如椰子纤维等。

（4）种子纤维。种子纤维取自几乎完全由纤维素组成的植物种子表面的单细胞纤维，如棉、木棉纤维等。因为棉纤维含有吸湿、耐热、易染色、耐洗、耐漂等优点，且用途广，实用价值大，因此，其生产量在纤维中占很大比重。

2．动物纤维

从动物身上或分泌物取得的以蛋白质为主的天然纤维称为动物纤维，又称为天然蛋白质纤维。其包括毛发纤维和丝纤维。纤维素和蛋白质属于有机物，所以，天然纤维素纤维和天然蛋白质纤维，即植物纤维和动物纤维可称为天然有机纤维。

毛发纤维取自某些动物身上的多细胞纤维，如绵羊毛、山羊毛、山羊绒、兔毛、骆驼毛、羊驼毛、牦牛毛等。从绵羊或羔羊身上取得的毛纤维是绵羊毛，通常为白色，称为

羊毛。羊毛的强度较差,弹性较好,可制成柔软而有弹性且含气性和保暖性较好的厚实制品。从开司米绒山羊身上抓取得到的山羊绒,纤维细腻而柔软,光泽靓丽,色彩丰富。

从蚕分泌做的茧上缫取得到的丝纤维、因蚕有家蚕、野蚕之分,故蚕丝也有家蚕丝、野蚕丝之别。细长而柔软的桑蚕丝(家蚕丝),光泽靓丽,染色效果较好,材料轻薄,垂感较好,通常用作色泽光亮的服装的高级原料(图8.6)。柞蚕丝是野蚕丝,取自在柞树上放养的柞蚕茧,具有不同于桑蚕丝的优良特性(图8.7)。

图8.6 桑蚕丝

图8.7 柞蚕丝

3. 矿物纤维

矿物纤维又称天然无机纤维,其主要成分是硅酸盐等,是从纤维状结构的矿物岩石(蛇纹石、角闪石等)中获得的纤维。石棉是天然的纤维状的硅酸盐类矿物质的总称,是含水硅酸镁的结晶体,由纤维束组成,纤维长度长短不一,石棉具有耐火性、电绝缘性和绝热性,是重要的防火、绝缘和保温材料,主要用于防火、防热用的消防服、冶金制服等,短纤维被用作保温材料、电气绝缘材料、石棉板材等。

4. 化学纤维

化学纤维主要是采用化学方法加工制造的纤维,至今不过百年的历史。但是化学纤维不仅弥补了天然纤维在数量上的不足,也在某些性能方面超越了天然纤维。因此,化学纤维自问世以来,发展极为迅速,目前占纺织纤维总产量的一半左右。

化学纤维是指用天然的或人工合成的高聚物为原料,经过化学处理加工制成的纺织纤维。按照用途分,化学纤维可分为再生纤维(人造纤维)、合成纤维、半合成纤维和无机纤维;按照原料分,化学纤维可分为再生纤维和合成纤维。

(1)再生纤维。再生纤维是以天然高聚物为原料(如棉短绒、木材、甘蔗渣、芦苇等植物中的纤维素和牛奶、大豆、花生中的蛋白质),经过化学处理和机械加工纺丝而成,包括再生纤维素纤维和再生蛋白质纤维。

以纤维素为原料称为再生纤维素纤维,再生纤维的主要品种是粘胶纤维、铜氨纤维、醋酯纤维等。粘胶纤维是用粘胶法制成的再生纤维素纤维,是化学纤维的第一个生产品

种，从1897年开始到现在，已有一百年的生产历史。铜氨纤维则是用铜氨法制成的再生纤维素纤维。以牛乳蛋白质（酪蛋白）、大豆蛋白质、玉米蛋白质、花生蛋白质等天然蛋白质为原料制成的再生蛋白质纤维分别称为牛乳纤维、大豆纤维、玉米纤维、花生纤维。再生纤维素纤维的来源广、成本低、产量大，其中以粘胶纤维为最多。另外，纤维素衍生物醋酯纤维的原料也为纤维素。醋酯纤维是以纤维素为原料，经化学方法使得纤维素与醋酐发生反应，从而转化成醋酸纤维素酯，由纤维素醋酸酯纺制成的纤维。醋酯纤维是人造纤维的一大品种。在醋酸酯纤维中，纤维素环上的羟基大部或全部被乙酰化。根据羟基被乙酰化的程度可分为二型醋酯纤维和三醋酸酯纤维两类。前者的醋酯化程度较低，溶解于丙酮；后者醋酯化程度较高，不溶于丙酮。由醋酸酯纤维制成的成品弹性较好，易于洗涤，耐日晒性强，有助燃性。

另外，海藻蛋白酸纤维是以海草的褐藻类中含有的海藻蛋白酸为原料制成的再生纤维，可溶于碱，当与其他纤维混纺，放入碱性溶液中，残留纤维可呈现出特殊的花纹。因其钠盐和钙盐能在血液蛋白质中溶解，且对皮肤无害，所以，常用于手术用的缝线、纱布和脱脂棉。

（2）合成纤维。合成纤维以单体为原料，如煤、石油、天然气、甲醛、乙烯等，通过人工有机合成高聚物，再由高聚物机械加工制成化学纤维。棉纶是最早的合成纤维。合成纤维的品种众多，包括涤纶、腈纶、维纶、氯纶、丙纶、氨纶等。涤纶作为合成纤维的主要品种，占世界化学纤维年总产量的一半以上。石油化工工业的发展，为合成纤维的合成提供了丰富的原材料，且合成纤维本身种类多，性能较好，用途广泛，在内外力的作用下，具有极大的发展潜力。

8.3 纺织材料的加工工艺和表面处理

8.3.1 纺纱

纺纱，是取动物或植物纤维运用加捻的方式使其抱合成为一连续性无限延伸的纱线，以便后续进行织造的一种方式。纺纱原本就属于一项非常古老的活动，人类自史前时代起，便懂得将一些较短的纤维纺成长纱，然后再将其织成布。我们常用的松散的棉线是由大量的短纤维聚合而成，然后将其抽来，捻搓成细密的棉线，经搓捻的棉线长度会增加。18世纪以后，人们发明了更好的纺纱机，就是这种纺纱机使纺织业成为第一大工业（图8.8、图8.9）。动植物纤维通过纺织机捻在一起纺成线或纱，这些线或纱可作为原料用来织成布。

纤维经过了除杂、松懈、开松、梳理、牵伸、加捻及卷绕等作用来完成纺纱，有些作

用是经过多次的反复来实现的。

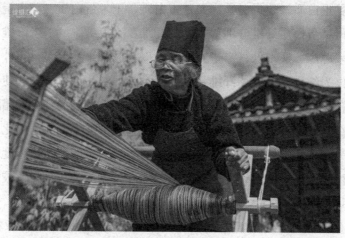

图 8.8 人工纺纱

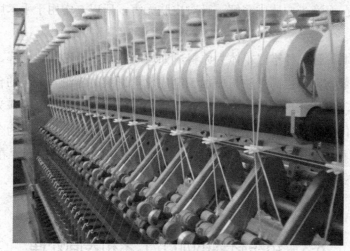

图 8.9 机器纺纱

8.3.2 编织

编织可分为机织物、针织物和非织造织物。

1. 机织物

在织机上由经纬纱按一定的规律交织而成的织物，称为机织物，又称梭织物。

机织物按照原料可分为纯纺织物、混纺织物和交织物纯纺织物；按照用途可分为服装、家纺、产业用布。按照组成机织物的纤维长度和细度可分为棉型织物、中长织物、毛型织物与长丝类织物。

2. 针织物

针织物的分类与机织物按原料、纤维的长度与细度、用途三个方面分类方法相似，但

由于针织机本身的不同，可分为纬编针织物与经编针织物两大类。

（1）纬编针织物。纬编针织物是通过纬编针织机将纱线由纬向喂入针织机的工作针上，使纱线顺序地弯曲成圈并相互串套而形成的针织物。其有的是平幅的，有的是圆筒形的，如横机针织物和圆机针织物。纬编针织物的横向延伸性较大，有一定的弹性同时也有较强的脱散性，常作为内衣、运动衣、袜类等服饰的原料。

（2）经编针织物。经编针织物是通过经编针织机将一组或几组平行排列的纱线在经编机的所有工作针上同时弯曲成圈，并相互串套而形成的平幅形针织物。经编针织物延伸性小，弹性好，脱散性小，常用作外衣、蚊帐、渔网、头巾、花边等物品的原料。

3．非织造织物

非织造织物根据其制造原理和方法的不同，大致有以下几类：

（1）毛毡。将羊毛通过梳毛机做成薄网状的毛卷，理成平板状，加缩绒剂润湿，经压紧、搓揉使羊毛缩绒产生黏性，黏结成扁平片状的毛毡。

（2）树脂粘着非织造织物。将合成纤维通过梳棉机或梳毛机做成薄膜状纤维网，叠加到一定厚度，再经加热使合成纤维软化黏结或浸入树脂溶液，使纤维黏结而形成非织造织物。

（3）针刺非织造织物。采用数千枚特殊结构的钩针，穿过纤维网上下反复穿刺，使纤维忽上忽下反复转移而相互缠绕、结合而形成紧密的非织造织物。

（4）缝结非织造织物。用多头缝纫机对纤维网进行多路缝合，形成结构紧密的非织造织物。

（5）纺粘非织造织物。合成纤维原液从纺丝头喷出形成长丝的同时，利用静电和高压气流，使长丝无规则地、杂乱地散落在金属离子上，然后经过加热滚筒进行热定型即可将长丝粘结成非织造织物。

8.3.3 染整

对纺织材料（纤维、纱线和织物）进行以化学处理为主的工艺过程叫作染整，现代也通称为印染。染整同纺纱、机织或针织生产一起，是形成纺织物生产的重要步骤。染整包括预处理、染色、印花和整理。染整质量的优劣影响到纺织品的使用价值。

1．预处理

预处理是通过化学和物理机械作用，除去纤维上所含有的天然杂质及在纺织加工过程中施加的浆料和沾上的油污等，使得织物外观整洁、手感极佳、有良好的渗透性和较高的品质，为染色、印花等进行下一步工序提供合格的坯布。

2．染色

染色是将染料染到纤维上，并形成均匀、坚牢、鲜艳色泽的过程。染料依据各种纤维的化学组成而定。棉织物主要用活性染料染色；涤纶织物染色主要用分散染料，常用的染

色方法有高温法、载体法及热溶法；具有阴离子基团的变性涤纶织物还可用阳离子染料染色，得色浓艳；锦纶织物主要用酸性染料，也可用酸性含媒染料、分散染料和某些直接染料在近沸点下染色。腈纶织物主要用阳离子染料或分散染料染色；维纶织物主要用还原、硫化和直接染料染色；丙纶织物很难上染，经过变性处理后有的可用分散染料或酸性染料染色；醋酯纤维织物主要用分散染料，有时也用不溶性偶氮染料染色（图8.10、图8.11）。

图8.10　染色

图8.11　晾晒

3．印花

合成纤维纺织物印花所用染料与染色基本相同，主要采用以筛网印花为主的直接印花工艺。合成纤维吸湿较差，色浆的含固量较高，黏着性较好。醋酯纤维和锦纶、腈纶织物在印花烘干后，使用常压蒸化进行染色，然后水洗；涤纶织物用分散染料印花烘干后，在密闭容器中高温蒸化，也可作常压高温蒸化或焙烘使染料上染；涤纶织物还可用分散染料进行转移印花；合成纤维织物还可采用涂料印花，工艺简单，但印制大面积花纹手感较硬。

4．整理

合成纤维织物一般仅需烘干、拉幅等整理工序。合成纤维属热塑性纤维，其织物如再经轧光、轧纹等整理，有较好的耐久性。醋酯和合成纤维亲水性低，在织物上施以亲水性高分子物，可提高易去污性和防静电性。涤纶织物用碱剂进行减重整理后，可得仿丝绸的风格；有些织物可作磨绒、起毛整理，制成绒类织物或仿麂皮织物。除此以外，还可作柔软、防水、防油、吸湿排汗、涂层等功能性整理加工。

5．刺绣

刺绣是针线在织物上绣制的各种装饰图案的总称（图8.12）。其是用针和线把人的设计和制作添加在任何存在的织物上的一种艺术，可分为丝线刺绣和羽毛刺绣两种。将丝线或其他纤维、纱线以一定图案和色彩在绣料上穿刺，以绣迹构成花纹的装饰织物。刺绣是中国民间传统手工艺之一，在中国至少有二三千年历史。中国刺绣主要有苏绣、湘绣、蜀绣和粤绣四大门类。刺绣的技法有错针绣、乱针绣、网绣、满地绣、锁丝、纳丝、纳锦、平金、影金、盘金、铺绒、刮绒、戳纱、洒线、挑花等。刺绣的用途主要包括生活和艺术

装饰,如服装、床上用品、台布、舞台、艺术品装饰。

刺绣的工艺要求是顺→齐→平→匀→洁。顺是指直线挺直,曲线圆顺;齐是指针迹整齐,边缘无参差现象;平是指手势准确,绣面平服,丝缕不歪斜;匀是指针距一致,不露底,不重叠;洁是指绣面光洁,无墨迹等污渍。

图 8.12 刺绣

8.4 纺织材料在设计中的应用

8.4.1 服装

服装采用的纺织材料可分为面料、衣料和辅料三类。所谓面料类主要是指在有衬里的服装中,被用于最外层的纺织材料,对于这一类材料主要要求功能性和装饰性;衣料类是指中衣和内衣材料,因为这类服装穿着时既有显示功能,也与人体皮肤直接接触,故又要求有外观的装饰性及穿着的舒适性;辅料类主要功能是辅助衣料、面料,使服装的防护功能、保健卫生功能、活动功能、装饰功能等得以充分发挥,主要包括里子布、衬料、线、花边、纽扣、拉链等(图 8.13、图 8.14)。

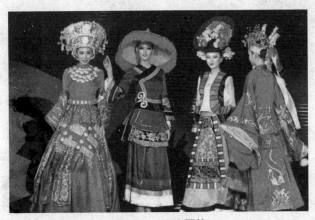

图 8.13 民族服饰

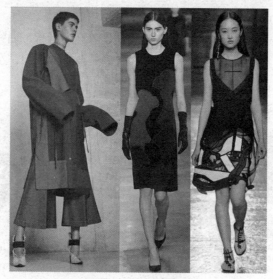

图 8.14 服装走秀

8.4.2 室内装饰用品

人们越来越重视生活家居的质量,在日常使用的起居用品和室内铺饰方面也向着品质化、艺术性等方向发展,纺织品的数量、质量和艺术需求也随之不断提高。

1. 日常生活用品类

毛巾类产品,一般选用材质质地松软,有着较强的吸水性,方巾、面巾、浴巾等产品设计图案装饰越来越丰富,可选择的颜色、形状也逐渐增多,商品系列化也更加细致(图8.15～图8.17)。

图 8.15 面巾

图 8.16 手巾

图 8.17 浴巾

毛巾要具有防霉、防臭、抗菌等功能,并具有高吸水、快干性能等。对于地巾则要求厚实、毛圈直立、有弹性,以使其在起到防滑作用的同时有较好的脚踏感。餐厨专用纺织品主要包括擦拭用品如揩布、洗碗巾、百洁布;卫生防污类产品如餐桌布、围裙、餐具套、垫、茶巾等。擦洗用品的使用目的较为专一,其功能性主要集中在如何提高去污能力

上,若能兼具一些其他方面的功能如阻燃、抗菌等则可以使产品更具特色。例如,阻燃性能优良的揩布,在遇有明火及情况危急时,只要将其罩盖火源便能扑灭火焰,这对于使用来讲是最为合适的。除上述产品外,日常生活用品中还有手帕等,其功能主要是装饰和擦拭,其他方面的要求较低。有时为了提高商业上的竞争力,也将一些新开发的技术应用于手帕生产上,如热敏变色印花、湿敏变色印花、香味整理等。

2. 床上用品类

床上用品类产品主要供睡眠或稍作休息时使用,以起到防污和装饰美化等作用,如被褥被罩、床罩、床单、枕巾等,也有一些是辅助用品如幔帐、蚊帐等。产品的用途不同,性能要求也不同。像被罩、床罩、床单等产品是以防止被褥等不易清洗的重寝具遭污染,以及装饰美化居室为主要目的(图8.18)。

图 8.18　床品

3. 窗帘类

窗帘在家居中除其保温、遮光、隔热等功能外,在装饰上也通过色彩、材质、质感、图案、款式等方面寻求别致风味,烘托家居氛围(图8.19)。

图 8.19　窗帘制品

4. 地毯类

铺地类产品有编织地毯和机织地毯两大类。机织地毯又有机织、簇绒、非织造地毯三种（图 8.20）。

地毯是常用的铺地材料，不仅具有良好的触感和视觉效果，而且还具有一些特殊实用功能如家庭用地毯的保温性，剧场、影院等公共场所使用地毯的吸声性，体育馆用地毯的弹性等。因此，地毯产品应结合产品的最终用途所需的性能进行开发。将这些性能总结为装饰性、坚牢度、抗污性、抗静电性、阻燃性、舒适性等。

 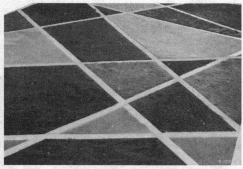

图 8.20　地毯制品

5. 手工艺品类

布艺在中国民间被称之为"女红"。勤劳智慧的中国妇女将自己美好的情感倾注入针缝制之中，风格或细腻婉约、纤秀清雅；或气势奔放、色彩鲜明，创造出了无数百姓喜爱的布艺作品。

中国古代的民间布艺主要用于服装、鞋帽、床帐、挂包、背包和其他小件的装饰如头巾、香袋、扇带、荷包、手帕、玩具等。布艺是以布为原料，集民间传统图案和编结、缝纫、刺绣等制作技法为一体的综合艺术。如香包上的装饰性的植物花卉、动物等，都是通过剪和绣的工艺制作而成。这些生活日常用品不仅实用美观，而且增强了布料的强度和耐磨能力。到了现在，布艺有了另一种含义，是指以布为主料，经过艺术加工，达到一定的艺术效果，满足人们的生活需求的制品（图 8.21～图 8.24）。

图 8.21　香袋　　　　　　　　　　　图 8.22　布艺老虎

图 8.23 装饰画

图 8.24 手包

知识链接

智能纺织材料集纺织、电子、医学、计算机、物理、化学等多技术于一体,可感知环境变化,并依此作出反应,在提高生活质量,改善劳动条件,满足特种行业需要等方面发挥着重要作用。近年来,智能调温、形状记忆、智能变色、电子信息等智能纺织材料正从戴向穿及更宽的领域发展。

例如,恒天海龙股份有限公司同天津工业大学合作采用微胶囊技术开发的具有蓄热、放热双向温度调节功能的"耐高温相变材料微胶囊及高储热量储热调温纤维",实现了发热、蓄热、保暖的衔接,提高了人体穿着冬季服装后的灵活性;香港福田实业集团与美国杜邦公司合作,采用 Outlast 相变材料微胶囊技术,生产出具有温度调节功能的针织面料,制成了"Fountian"牌温度响应型智能服装;安伯士国际集团和河北省雄亚纺织集团共同将太空相变调温纤维与进口高级洛科绒合成,设计出了相变智能调温纺织品,而且还推出了国内首款具有"冬暖夏凉"性能的服装。天津工业大学利用后处理技术对纤维进行处理,设计出了热致感应型形状记忆纤维;香港理工大学形状记忆研究中心发明了纤维素基形状记忆纺织品,并深入研究了智能形状记忆纤维的组成、结构对形状记忆温度、恢复力和记忆效果的影响,在温敏形状记忆聚合物、形状记忆面膜等方面的研究发挥了重要的作用。

实训六:纺织材料的综合表现项目实践

1. 训练的目的和要求

使学生了解纺织材料的加工类型和装饰技法,掌握这类材料在工艺美术方面的应用方向和方法,以此来进行学生发散思维训练和熟悉材料在专业设计中的应用能力与创造能力。

2. 训练的内容和方法

内容：选定一种或几种纺织材料，进行加工和表面装饰等操作。作品规格是以 10 cm×10 cm 为制作单位。

方法：在实训教学过程中把对材料的加工与表面装饰作为出发点，结合学生对于相关事物的联想和想象，根据设计内容，采用讲授和辅导相结合的方法，有针对性地进行阶段辅助讲解和案例分析、作业讲评等方法指导学生完成实训内容。

3. 作业要求

深入对纺织材料的理解和认识，选定一种或几种纺织材料，对其进行创意再设计，赋予其新的内涵，带给人们全新的视觉感受，培养学生对材料的创新再利用及表面装饰的能力。

4. 完成步骤

依据所选择的纺织材料，分析其材料性能和视觉效果，确定主题构思，并进行创作。

（1）确定主题。在进行材料的设计之前，首先选择一个主题为切入点，确定想要表达的主要内容，设计内容具有可实施性和意义。

（2）材料的选定。通过所定的主题进行纺织材料分析，并确定好能表现主题方案的材料品种。

（3）整体方案制作。材料选择完毕后，通过手绘或计算机构图来呈现构思，选取合适的纺织材料加工和表面装饰处理方法，完成方案制作。

（4）作品提交。将作品装裱在 KT 板，附上设计说明和设计感受，与同学和老师一起分享交流。

复习思考题

1. 什么是纺织材料？
2. 纺织材料按照其来源分类可分为哪几类？
3. 根据所学纺织材料特性，用简易、可靠的方法鉴别棉、羊毛、涤纶、锦纶四种纤维。
4. 什么是织物？针织物按生产方法分为哪些品种？
5. 染整的工艺步骤有哪些？
6. 你还知道哪些天然纤维也在被开发使用，其生产方法及应用领域有哪些？
7. 你还知道有哪些纤维新技术的应用？试列举其新性能及应用方式？
8. 你认为纤维还有哪些物理特性或化学特性可以进行改变来满足生活生产中的特殊需求或有利于在新的领域使用？

第 9 章

手工材料

9.1 手工材料的基础知识

在人类生活和自然界中的各种形态的材质,如果经过人们大脑和手的合理加工后,能够变成有价值的东西,那么这些材质都可以称为手工材料。手工材料按其形态特征来分主要有面状性材料、线状材料和块状材料。所谓面状性材料就是主要以长宽变化为特征的材料,包括各种纸、布、木板及铁板等;线状性材料就是只有长度变化的材料,包括各种线、棍、丝等;块状性材料就是三维立体形态的材料,包括各种黏土、陶泥、石膏、纸浆等。手工材料因材质、特性和质感、形态等的不同而有不同的成型方法和造型种类。材料是手工制作的物质基础,不仅制约着成本的结构、形式大小,也体现出材质美感。合理科学地选用材料是手工材料制作的重要环节,学习手工材料制作的技巧也是手工制作的重要部分。

手工材料在材料特色上,大多以木、竹、藤、草、泥、石、皮革、羊毛等天然材料和以天然材料制成的纺织品为主,产品具有自然的质地美和纹理美。手工艺的劳动是创作设计和生产操作的统一,脑力劳动和体力劳动的统一,艺术创作和科学技术的统一。在长期的历史中,由于政治、经济、文化等因素的影响,形成手工艺的传统产区和生产、销售集中的街市及其他一些生产特点。手工艺特别是民间手工艺和少数民族手工艺,反映了劳动人民追求美好、幸福生活的愿望和健康的思想感情,在艺术上具有简洁、纯朴、清新的风格。

9.2 手工材料的工艺与表现方法

9.2.1 纸的成型工艺与表现方法

纸是以平面形态的纸作为材料,属于面状材料造型。纸材非常常见,并且具有种类

多、易操作等优点,适合课堂教学和设计师构思时使用。

纸在特定的形状下,可以获得强大的支撑力,因此,可以充分利用纸造型的各种基本技法,设计出有凹凸变化、艺术特色的纸工造型。将纸造型组合粘贴在一张纸板上,就成为纸浮雕。一个纸圆柱、纸圆锥体,经过剪、刻、粘贴,也可以做出各种有趣的造型。纸工还可以作为手工制作的基础训练项目。

纸工材料从外观和性能上基本可分为软纸和硬纸两种。软纸主要是指皱纹纸、彩色折纸、包装纸、宣纸及打印纸等薄软的便于手工加工的纸张类型。纸工可分为平面形态和立体形态两种。平面形态主要是指在纸材原有的形态上进行造型变化,最终也是以平面的形态呈现,如边纸、染纸、剪纸等;立体形态主要是改变纸的原有面状形态,通过基本造型手法使之成为占据三维空间的形态,可以多视角、多角度观察和欣赏。

折叠、剪撕、粘贴、切割、卷曲、编织、揉搓、插接等是纸工的基本成型技法,一般都是综合使用来完成一个造型,如切折、卷粘等。无论多么复杂的形态,都可以由这些简单的技法互相配合完成。

1. 传统团花

团花作为剪纸的一种布局格式,呈圆形花样、四面均齐。这种装饰格式在剪纸中尤能显示其优异性,由于纸张可折叠,如对角折叠两次、三次、四次不等,便可剪出四面均齐的团花。我国最早的剪纸实物,新疆出土的北朝时期剪纸,即为团花格式,如"对鸟团花""对猴团花""八角形团花""忍冬纹团花""菊花纹团花"。可见团花格式是剪纸中最为古老的格式。

传统团花是一种对称图案(图9.1)。沿折线一侧剪去任意的面积,纸的镂空部分就形成了图案,其变化由外轮廓、剪掉的形状和大小三个因素决定。审美主要体现在图形间的主次、大小、聚散对比和丰富协调等方面。

三折团花制作步骤:首先将一张正方形纸对角折叠,再对折一次,找出中心点后展开,恢复到三角形状态。然后以三角形底边中心点为轴心,将三角形折叠成三等份锐角,每个角60度。绘上适形纹样,折叠剪制完成(图9.2)。

六折团花制作步骤:首先将一张正方形纸对角折叠,找出中心点。然后以中心点为轴心,将三角形折叠成三等份角。然后以中心点为轴心,再整体对折一次,每份30度。绘上图样,剪制完成。

图9.1 传统团花

图9.2 三折团花

2．剪纸

纸材作为平面材料，其造型变化之一是镂空，利用纸的实与虚的对比达到图案变化。最能体现纸的这一特性的艺术形式就是剪纸。

剪纸是中国古老的民间艺术之一，具有悠久的历史，相传起源于春秋时期的婚俗。剪纸是一种用剪刀或刻刀在纸上剪刻花纹，用于装点生活或配合其他民俗活动的民间艺术。在中国，剪纸具有广泛的群众基础，交融于各族人民的社会生活，是各种民俗活动的重要组成部分。其传承赓续的视觉形象和造型格式，蕴涵了丰富的文化历史信息，表达了广大民众的社会认知、道德观念、实践经验、生活理想和审美情趣，具有认知、教化、表意、抒情、娱乐、交往等多重社会价值。

最早的剪纸大多用于刺绣的花样，后来慢慢发展为独特的艺术形式，可以美化生活。现在的剪纸多强调其欣赏价值。现代设计常借鉴剪纸的表现形式表达民族情感和简单质朴的形式风格。如节日舞台的装饰、标志、插图、封面设计、包装设计等。民间剪纸善于把多种物象组合在一起，并产生出理想中的美好结果。无论用一个或多个形象组合，皆是"以象寓意""以意构象"来造型，而不是根据客观的自然形态来造型，同时，又善于用比兴的手法创造出来多种吉祥物，把约定俗成的形象组合起来表达自己的心理。追求吉祥的寓意成为意象组合的最终目的之一。地域的封闭和文化的局限，以及自然灾害等逆境的侵扰，激发了人们对美满幸福生活的渴求。人们祈求丰衣足食、人丁兴旺、健康长寿、万事如意，这种朴素的愿望，便借托剪纸传达出来。

剪纸的基本形式有阴刻和阳刻之分。阳刻即保留笔画轮廓，刻掉背景，保持轮廓互相连接，并成为整体，画面多以线的形式呈现（图9.3）。阴刻就是刻掉笔画轮廓，保留背景和空白，刻线尽量不连接，保留背景完整，画面具有块面的效果（图9.4）。纹样设计要

求较难，为纹样的连接，要在形象中填满线性的图案，一般要添加与内容有关的文字或形象。阴刻和阳刻这两种形式往往综合使用。

剪纸的工具和材料有蜡光纸、刻刀、剪刀、蜡盘、复写纸、胶水等。现代装饰剪纸的制作材料则灵活多变一些，如彩色折纸、硬卡纸、包装纸。

图 9.3 阳刻剪纸

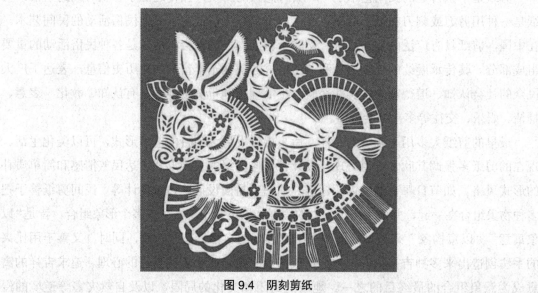

图 9.4 阴刻剪纸

3．折纸花

折纸是一项简单而又变化丰富的手工技巧，利用这种技术不仅可以创作各种富于想象的单个形象，还可以组织成完整的画面和图案，以一种完整的艺术形式供人欣赏。折纸花就是如此，不仅技法容易掌握，还可以发挥想象力和创造力，产生赏心悦目的装饰效果（图 9.5）。

各种花饰虽然都是用纸折叠完成的,但根据花朵的形状、质感和姿态,选择不同的纸会有完全不同的效果,应该使制作材料的质地与所表现的花卉完美统一、协调起来。可用的纸材一般有宣纸、蜡光纸、皱纹纸及各种有肌理效果的纸。宣纸的质感比较柔软,可染色,可呈现色彩渐变的效果,使花卉更具立体感和真实性;蜡光纸较厚且硬,适合做花瓣挺拔的植物,色彩稳定艳丽。各种肌理明显的纸还会产生独特的艺术效果。

用作装饰的花边纸和包装纸,可以用其他材料代替,只要有很好的装饰效果就可以。还可以用剪窗花的手法自己制作镂空的花边包装纸,更能体现创造性。

组合构图时要注意植物的正常结构,有疏密及节奏变化才有视觉上的真实和美感。既然是装饰性强的手工作品,就应该考虑其装饰性,不能太简单和粗糙,影响美感。可以选择纸花底板的多边外形,加立体纸外框、开窗衬纸等多种形式进行装裱(图9.6)。

图9.5 折纸花

图9.6 组合折纸花

4. 纸浆画

纸浆画类似于彩泥,就是以纸浆为主要材料创作的工艺美术作品。纸浆画颜色鲜艳,并具有浮雕效果。彩色纸浆可以在木、瓷、玻璃、石、纸等多种材料上绘制,干后即可成品,制作纸浆画是一种充满童趣的活动。纸浆质地柔软,可塑性强、安全无毒,无过于复杂的制作过程,原材料随处可见。

做纸浆时,把卫生纸撕成块,放入一个较大的容器里,加水浸泡、搅拌成泥状(水不能多,刚好让纸吸足就可),再加入适量乳胶搅拌均匀即可。用的时候根据用量多少舀出加入所需的颜色。

制作纸浆画可以根据需要选择自己适宜的工具,如小勺、牙签、镊子等。在底板上绘制好大概轮廓后,将做好的各色纸浆铺放在底板上,再捏塑出理想的形状,细致的部分可用工具来辅助,使画面看起来更精致。需要注意的是,为保持画面的立体感,不要把纸浆压平,应尽量保持它本身自然质地的效果(图9.7)。

图9.7 纸浆画

5. 衍纸画

衍纸，也称卷纸，是纸艺的一种形式。衍纸发源于十八世纪的英国，流传于英国王室贵族间的一种手工艺术。衍纸是一种简单而实用的生活艺术，运用卷、捏、拼贴组合完成。常被运用于卡片、包装装饰、装饰画、装饰品等。

衍纸艺术又称卷纸装饰工艺，就是以专用的工具将细长的纸条一圈圈卷起来，成为一个个小"零件"，然后由组合这些样式复杂、形状各有不同的"零件"来创作。

衍纸像任何其他纸艺类型一样，有其特殊的工具和专门的技术，更加吸引人的是，由于衍纸本身独特的魅力，衍纸工艺既有绘画的色彩表达能力，又有雕塑的空间视觉效果，其艺术表现力不弱于其他任何艺术形式。传统上，会将衍纸称为卷纸，因为制作的基础材料是被卷曲的纸带。

衍纸所用的纸可以有很多种颜色。在市面上最常见的是七彩纸，也可以购买整包的一个色系的纸，这种纸的颜色是由红色、绿色或蓝色等一种色系渐变和融入一些其他颜色而形成的。剪刀，先估计画案所需的衍纸长度再剪。衍纸笔是卷纸的工具，可以用牙签的平口从中间切开来代替。胶水建议使用PVA胶（白乳胶），因为这样胶水干了之后会比较干净。用牙签来黏结衍纸。用镊子可以黏结手指不能触及的小缝隙。

衍纸之所以是一种艺术，还在于人们通过自己的想象力，可以将衍纸变成一件件有创意的作品，如杯垫、贺卡、书签等。只要充分发挥想象力，衍纸就可以变成一件件有趣的作品，可以用它来装点生活（图9.8、图9.9）。

图9.8 衍纸

图9.9 衍纸画

9.2.2 线绳的成型工艺与表现方法

线绳是人们最常见的日常用品之一，用线绳可以编织出来非常多的手工作品，绳编也被称为绳结编织、编结。

编结材料取材广泛，根据编结作品的尺寸选择具有相应粗细与一定牢固度的棉线绳、麻线绳化学纤维制成的线绳等均可使用。编结艺术是一门国内外广大地区极为普遍流行的

传统手工艺术，也是与人们日常生活密切相关的装饰性艺术。其特点是取材方便、工艺简单，依靠灵巧的双手和极为简易的工具，就能制作出来，是比较容易接受和掌握的一种形式。

1．基本结

基本结是在编结作品中最常见也是用途最为广泛的结，其中包括云雀结与平结。

2．连缀结

连缀结是以两股线为一组，一根线以另一根线为基础呈同一方向、同一方式缠绕的连续旋转的结。连缀结在作品中不仅能起到固定作用，而且能随意灵活地改变方向，与其他结组合应用能产生疏密虚实的空间美感。

3．中国结

中国结是一种手工编织工艺品，它身上所显示的精致与智慧正是汉族古老文明中的一个侧面。其原本是由旧石器时代的缝衣打结，后推展至汉朝的礼仪记事，再演变成今日的装饰手艺。周朝人随身佩戴的玉常以中国结为装饰，而战国时代的铜器上也有中国结的图案，延续至清朝中国结才真正成为盛传于民间的艺术。当代中国结多用来装饰室内、亲友间的馈赠礼物及个人的随身饰物。因为其外观对称精致，可以代表汉族悠久的历史，符合中国传统装饰的习俗和审美观念，故命名为中国结。中国结种类繁多，有双钱结、纽扣结、琵琶结、团锦结、十字结、吉祥结、万字结、盘长结、藻井结、双联结、蝴蝶结、锦囊结等多种结式。中国结代表着团结幸福平安，特别是在民间，它精致的做工深受大众的喜爱。

结是用绾、结、穿、绕、缠、编、抽等多种工艺技法循环有序地编织出来的，从头到尾都是用一根丝绳完成，不仅寓意着长远、永久的吉祥含义，而且显示了脉络清晰、错综复杂的工艺美，以及造型的对称性、图案的严整美。结的样式可以独立使用或任意搭配，极富创造性。结基本可分为吉祥结和服饰结两种。

中国结（图9.10、图9.11）的基本结法有十多种，其名称是根据绳结的形状、用途，或者原始的出处和意义来命名的。

图9.10　中国结（一）

图 9.11 中国结（二）

（1）双钱结：形状像两个中国古铜钱半叠的式样。

（2）纽扣结：常用以扣紧衣服，因其功能而命名。

（3）琵琶结：是以双线纽扣结演变而来，用以做唐装和旗袍的装饰纽扣。

（4）团锦结：外形类似花形。团锦结结形圆满，变化多端，类似花形，结体虽小但美丽且不易松散，常镶嵌珠石，非常美丽。

（5）十字结：结之两面，一为口字，一为十字，名为十字结。

（6）吉祥结：吉祥结为十字结的延伸，也是古老装饰结之一，有吉利祥瑞之意。编法简易，结形美观，而且变化多端，应用很广，单独使用时，若悬挂重物，结形容易变形，可加定形胶固定。

（7）万字结：其结体的线条走向像佛门的标志。

（8）盘长结：中国结的一种。盘长结象征回环贯彻，是万物的本源，是最重要的基本结之一，经常是许多变化结的主结，也因为盘长结具有紧密对称的特性，所以在感官视觉上容易被一般人所喜爱。

（9）藻井结：结构紧凑，华丽，形如古时的天井而得此名。井与锦同音也称藻井。

（10）平结：平结是以一线或一物为轴，将另一线的两端绕轴穿梭而成，平结用途很广，可用来连接粗细相同的线绳，也可编制手镯、挂链等饰物。

（11）双联结："联"，有连合、接续不断之意。本结是以两个单结相套链而成，取其牢固、不易松散，故名"双联结"。

（12）酢浆草结：又名"中国式蝴蝶结"，其三个外耳就像是酢浆草的叶片，因而得名。酢浆草是爱尔兰的国花，结形美观，寓意吉祥如意。

（13）蝴蝶结：蝴蝶编成的结式与蝙蝠形状类似，南方方言中蝴与福同音，如以蝴蝶配上铜钱即称福在眼前，若编上五双蝴蝶可寓意五福临门。

4. 编织壁挂

壁挂，是体现现代装饰的造型、色彩，并与现代建筑紧密结合的一种艺术表现形式。现代壁挂艺术，以各种纤维为原材料，采用传统的手工编织、刺绣、染色技术，来表达现当代设计观念和思想情感，内容丰富、风格独特。现代壁挂作品不仅烘托了人与建筑空间环境的和谐氛围，显示了扣人心弦的艺术魅力，而且还以极富自然气息的材料肌理质感和手工韵味情调，唤起人们对自然的深厚情感，从而消除现代生活中因为大量使用硬质材料制品所形成的单调感、冷漠感（图9.12）。

图9.12　壁挂

在科技高速发展的今天，手工编织这一古老艺术已经融入了现代艺术的大潮中，并逐步从原始单纯实用的形式发展成艺术品。手工编织适应了现当代"返璞归真"、回归大自然的艺术潮流。

在壁挂编制前，对线的粗细软硬度要结合壁挂的整体尺寸来选择，线的硬度要适中，大型壁挂要选择较粗的线。在整体壁挂编结创作过程中，基本结与变化结的分布和分量要在草稿阶段解决，编制过程中可调整的空间较小。在编制过程中，可放一些装饰件，如圆环、方形等金属或塑料材质，在编制过程中的安放位置、大小，取其形还是用金属或塑料材质做整体的点缀，要有预见性的考虑。

手工编结壁挂既有视觉效果，又有触觉效果。它不受经纬线的限制，自由组合，以独特的形式美丰富着人们的精神世界。其即兴创作的随意性、灵活性特点正是它的魅力所在（图9.12）。

5. 绒绣

绒绣别名绒线绣，是一种在特制的网眼麻布上，用彩色羊毛绒线绣出各种画面和图案的刺绣。中国绒绣主要产于上海、辽宁朝阳和山东烟台。

绒绣，作为一种独特的艺术表现形式，以其独有的魅力吸引了中国乃至世界人民的关注与喜爱。二十世纪初，英国传教士詹姆斯氪茂兰在烟台开设"仁德洋行"，将欧洲的绒绣艺术引进中国沿海地区，随后，外国商人在上海也开设一些企业，组织浦东地区川沙、东昌、高桥一带妇女生产绒绣产品。后来通过绒绣艺术家们改进创新，把绒绣与国内优秀的刺绣传统相结合，使绒绣形成了一种具有中国特色的工艺美术品。在品种上，也由花色陈旧、色彩单调的拖鞋面、手提包片发展到领袖像、人物、风景等大型艺术品。在色彩和技法上，从原来简单的色彩改进为自行染色，并吸收刺绣技法的长处，由单色绣改为拼色绣、彩锦绣、接色绣等，大大增强了艺术表现能力（图9.13）。

图9.13 绒绣

绒绣是用彩色绒线在特制的网眼麻布上进行绣制的一种手工艺品。由于绒线本身没有反光，具有毛绒感，绣品浑厚庄重、色彩丰富、层次清晰、形象生动、风格独特。基本针法与我国传统的打点绣针法（又名戳纱）相同。用有规则的斜针按网眼一格一针绣制，每针就是一个椭圆形小色块。一幅绒绣少则几万针，多则须几十万针。绣制时，可自行拼色。它善于表现油画、国画、摄影等艺术效果。绒绣可复制名画、人物和风景照片。用线

颜色往往达数百种，特别强调色阶、色相的过渡，并注重人物神态的刻画。作品常作为大型建筑的室内装饰。绒绣曾被称为绣品中的皇后，是高档的装饰艺术品。其艺术风格独特，形神兼备，色彩绚丽浓郁，不反光，防霉，防蛀，不易灰污，效果长久具有强烈艺术感染力。绒绣能将室内装饰得富丽典雅，是提升家居档次的上层饰品，例如，高高挂在人民大会堂国宴厅《万里长江图》，挂在香港厅《维多利亚海湾夜景》。

绒绣也可做一些小件物品如靠垫、沙发套、桌几套、眼镜套、粉盒、提包等。大多绣制花卉图案，用线颜色较简单。由于绒线地质地比丝线、棉线厚实，有毛茸感，因而使绒绣的画面具有沉着、庄重的风格和艺术表现力。如毛主席纪念堂正厅的巨幅绒绣"祖国大地"，庄重、肃穆、色彩和谐，生动地表现了伟大祖国锦绣河山的雄伟壮丽。

绒绣工艺的制作主要有以下3道工序：

（1）放样。用打格子的方法将原稿放大在麻布底子上。

（2）染色配线。根据原稿画面色彩，按照色调、色相、色差的区别染出所需颜色的绒线。

（3）绣制。一般先绣出轮廓，再绣出各色彩块面，最后进行细部刻画。

绒绣基本针法是呈斜点形的打点绣。另外，根据画面需要可采用乱针、十字针、扒针、掺针、拉毛等针法。

9.2.3 泥的成型工艺与表现方法

1. 泥塑

以泥为材料塑造的艺术形象称为泥塑。在泥塑上加以彩绘称为彩塑，属于雕塑的品种之一。泥塑，俗称"彩塑"，泥塑艺术是中国民间传统的一种古老常见的民间艺术，即用黏土塑制成各种形象的一种民间手工艺。制作方法是在黏土里掺入少许棉花纤维，捣匀后，捏制成各种人物的泥坯，经阴干，涂上底粉，再施彩绘。它以泥土为原料，以手工捏制成形，或素或彩，以人物、动物为主。泥塑在民间俗称"彩塑""泥玩"。泥塑发源于宝鸡市凤翔县，流行于陕西、天津、江苏、河南等地。

泥塑的基本用料一般选用一些具有黏性又细腻的土，经过捶打、摔、揉，有时还要在泥土里加些棉絮、纸、蜂蜜等。泥塑的模制一般可分为制子儿、翻模、脱胎、着色四步。制子儿就是制出原形，找一块和好的泥，运用雕、塑、捏等手法，塑造好一个形象，经过修改、磨光、晾干后即可，有些地方还要用火烧，加强强度。翻模就是把泥土压在原型上印成模子，常见有单片模和双片模，也有多片模。脱胎就是用模子印压泥人坯胎，通常是先把和好的泥擀成片状，然后压进模子，再把两片压好泥的模子合拢压紧，再安一个"底"，即在泥人下部粘上一片泥，使泥人中空外严，在胎体上留一个孔，使胎体内外空气流通，以免胎内空气压力变化破坏泥胎。着色，素有"三分塑，七分彩"之说，一般着色之前先上一层底色，以保持表面光洁，便于吸收彩绘颜色，彩绘的颜料多用品色，调以

水胶,以加强颜色附着力。

泥塑艺术是中华民间艺术的一种,民间艺人用天然的或廉价的材料,能够做出精美小巧的工艺品,博得民众的喜爱。在明清以后,民间彩塑赢得了老百姓的青睐,其中最著名的是天津的"泥人张"和无锡的惠山泥人。它早已走出国门,成为中外文化交流的使者,远涉重洋,为越来越多的国家和人民所接受和喜爱。虽然泥塑并非以科技含量而论,但它确实在生活中增加了新的亮点——朴实、直观、真实和更加的"零距离"。在珍藏时间上也极具挑战性,而且还具有收藏价值——每件作品均是手工制作,皆为孤品,世界上独一无二,不存在仿造、复制、盗版等被侵权现象的发生。它更不同于油画、剪纸、浮雕等其他艺术的表现形式,泥塑艺术具有强烈的视觉冲击效果,欣赏角度也极为丰富和多样化,更能贴近于人们的生活。在高科技迅猛发展的今天,泥塑艺术是人们追求其返璞归真的具体写照,同时,也是当今人们追求时尚、个性的一种体现(图9.14、图9.15)。

图9.14 凤翔泥塑

图9.15 传统泥塑创新

2. 超轻黏土

超轻黏土，是纸黏土里的一种，简称超轻土，捏塑起来更容易、更舒适，更适合造型，且作品很可爱，在日本比较盛行，是一种兴起于日本的新型环保、无毒、自然风干的手工造型材料。其主要是运用高分子材料发泡粉（真空微球）进行发泡，再与聚乙醇、交联剂、甘油、颜料等材料按照一定的比例物理混合制成（图9.16）。其特性如下：

（1）超轻、超柔、超干净、不粘手、不留残渣。

（2）颜色多种，可以用基本颜色按比例调配各种颜色，混色容易，易操作。

（3）作品不需烘烤，自然风干，干燥后不会出现裂纹。

（4）与其他材质的结合度高，无论是纸张、玻璃、金属，还是蕾丝、珠片都有极佳的密合度。干燥定型以后，可用水彩、油彩、亚克力颜料、指甲油等上色，有很高的包容性。

（5）干燥速度取决于制作作品的大小，作品越小，干燥速度越快，越大则越慢，一般表面干燥的时间为3小时左右。

（6）作品完成后可以保存4到5年不变质、不发霉。

（7）原材料容易保存，在快干的时候加一些水保湿，就又能恢复原状了。

超轻黏土是家庭、个人、陶吧及各类娱乐场所自娱自乐的手工艺捏塑材，适用于玩偶、公仔、胸针、发饰、浮雕壁饰、镜框、仿真花等的制作（图9.16）。

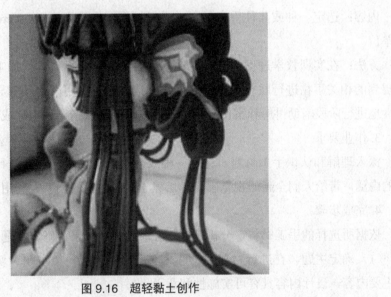

图9.16 超轻黏土创作

知识链接

随着社会不断进步，人们对生活质量的要求越来越高，环境的可持续发展已经成为全球关注的热点问题，是人类所要面临的主要问题之一。通过国家和社会的不断宣传和落实可持续发展理念，人们对于废弃材料的再利用和设计不断兴起。如今，废旧材料的数量和

种类越来越多,因此,在进行手工作品制作时,可以根据所要制作的作品进行选择分类,把废旧材料最大化利用,在保护环境的同时完成手工作品。

废旧材料主要是指生活中一些具有可塑性、有肌理、有色彩及形状特点的废弃物品。本着节约和环保的基本原则,将部分可以再利用的材料再次发挥功用。废旧材料的再创造对手工新材料的开发、构思灵感的产生都有意义。要达到变废为宝、化腐朽为神奇的境界就需要发现美的眼光和勇于创造的意识。

可用的废旧材料主要有纸盒类(各类包装盒)、金属类易拉罐、铁丝、塑料类(瓶盖、饮料瓶、吸管、餐盘等)。成型的种类有纸盒改造、种子粘贴画、综合材料拼贴、易拉罐造型、蛋壳贴画、彩沙画、饮料瓶造型等。天然的点状材料有种子、蛋壳、贝壳、沙子等,将其粘贴和镶嵌、堆积造型。人工的点状材料有泡沫颗粒、碎线头等,将其进行粘贴,小珠子进行串联。

实训七:手工材料的综合表现项目实践

1. 训练的目的和要求

使学生了解手工材料并掌握手工材料的材料特征,应用于艺术创作中,合理地、创造性地运用手工材料,培养学生的应用创新能力。

2. 训练的内容和方法

内容:选定一种或几种手工材料,进行创作。作品规格以 50 cm×50 cm×50 cm 为制作单位。

方法:在实训教学过程中结合材料本身的特征,对材料进行加工创造,结合生活中可捕捉到的相关事物进行联想和想象,根据设计内容,采用讲授和辅导相结合的方法,有针对性地进行阶段辅助讲解和案例分析、作业讲评等方法指导学生完成实训内容。

3. 作业要求

深入理解和认识手工材料,选定一种或几种手工材料,对其进行创意再设计,赋予其新的内涵,带给人们全新的视觉感受,培养学生对材料的创新再利用能力及艺术审美能力。

4. 完成步骤

依据所选择的手工材料,分析其材料性能和视觉效果,确定主题构思,并进行创作。

(1)确定主题。在进行材料的设计之前,首先选择一个主题为切入点,确定想要表达的主要内容,设计内容具有可实施性和意义。

(2)材料的选定。通过所定的主题进行材料分析,并确定好能表现主题方案的材料品种。

(3)整体方案制作。材料选择完毕后,通过手绘或计算机构图来呈现构思,选取合适的材料加工和表面装饰处理方法,完成方案制作。

(4)作品提交。将作品装裱在 KT 板,附上设计说明和设计感受,与同学和老师一起分享交流。

复习思考题

1. 手工材料根据其形态特征可以分为哪几类？并举例说明。
2. 纸材料有哪几种成型工艺？
3. 绒绣的制作工序有哪几个步骤？
4. 泥塑的审美特征有哪些？
5. 如何对生活中的废旧材料进行最大化的环保再利用、再创造？
6. 在壁挂编制设计前应注意思考哪些问题？
7. 在生活中你认为有哪些废旧材料可以进行再创作、再利用？并举例说明。
8. 超轻黏土的材料特性有哪些？

第10章

塑料材料

10.1 塑料材料的基础知识

10.1.1 塑料的定义

塑料是指以天然或合成树脂为主要成分，加入添加剂，在一定温度、压力下塑形的高分子有机材料。其是通过聚合反应制成的，简称高聚物或聚合物。塑料在未进行加工之前的主要成分是高分子树脂，加工之后称为塑料。为了改善其性能，通常在其中加入各种添加剂，如填料、固化剂、增塑剂、稳定剂、抗氧剂、阻燃剂、抗静电剂、发泡剂、着色剂及润滑剂等，从而使它具有良好的可塑性。

树脂作为塑料的主要成分，它决定着塑料的基本性能。树脂可以按照其来源分为天然树脂和合成树脂。天然树脂来自大自然，如沥青（图10.1）、琥珀（图10.2）、虫胶（图10.3）等，与合成树脂相比，天然树脂的种类及数量都比较少，性能也受到很大的限制。因此，目前塑料中使用的树脂，大多是合成树脂。合成树脂品类繁多，可达千种，并且随着合成化学工业的发展还在不断增加。当今，塑料已经成为现代工业产品中不可缺少的材料，应用于工业产品之中，与橡胶、纤维统称为产品设计的三大基础材料。

图10.1 沥青

图10.2 琥珀

图10.3 虫胶

10.1.2 塑料的历史与发展

塑料材料的开发和应用至今已经有一百多年的历史了，塑料的发展大致可分为四个阶

段，第一个阶段是20世纪30年代初，理论上有了突破，陆续开发了聚苯乙烯、聚氯乙烯、有机玻璃、聚乙烯、尼龙等热塑塑料，以及不饱和聚酯、环氧聚酯、聚氨酯等；第二个阶段是20世纪50年代，这个阶段是塑料工业发展的重要转折期间，由于石油化学工业的高速发展，塑料的主要原料开始从煤转向石油；第三个阶段是20世纪50—60年代，新品种不断增加，产量迅速增长，成型加工技术日趋完善，应用领域不断拓展；第四个阶段则是20世纪70年代，高分子新技术发展迅速，碳纤维、芳纶纤维为代表的高强度、高模量纤维研发成功，橡塑材料有了质的飞跃。塑料几乎都是以石油为基本原料来制造的。随着人们对塑料材料的认识，一些不够经济环保同时对人们健康和环境造成危害的塑料品种被淘汰，取而代之的是更加节能环保的新型塑料。

10.2 塑料材料的性能和分类

塑料工业的发展日新月异。塑料产品在整个工业产品中的比例越来越大。从小的按键到大型的车船，从形状简单的圆管到复杂的曲面形体，都可以用塑料制成。这些是由塑料的基本特性与性能决定的。

10.2.1 塑料的性能

1. 物理特性

（1）质量特性：塑料是一种轻质材料。普通的塑料密度为 $0.83 \sim 2.3 \ g/cm^3$，大约是铝材的1/2，钢材的1/5。如果用发泡法得到的泡沫塑料，其密度可以小到 $0.01 \sim 0.5 \ g/cm^3$。增强塑料与几种金属的比强度相比较，增强塑料比较高。利用玻璃纤维增强塑料这一特点，以塑代钢大量应用于交通工具产品，如汽车产品。在国际上，车用塑料用量已成为衡量一个国家汽车发展水平的重要标志。目前，欧洲高级轿车塑料使用量达到 $150 \sim 250 \ kg/$ 辆；民族品牌轿车的塑料用量虽然仅达到 $80 \sim 100 \ kg/$ 辆，却在以非常惊人的速度增长。据美国平均燃料经济性评估：汽车自重每减少10%，燃油的消耗可降低6%～8%。塑料正逐渐成为汽车轻量化的最佳材料。

（2）绝缘特性：塑料具有优良的绝缘性能，其相对介电常数低至2.0（比空气高一倍）。因此，被广泛地应用在电机、家用电器、仪器仪表、电子器件等工业产品中。另外，塑料还是良好的高频电介质材料，在微波通信、雷达等设备中广泛应用。

（3）比强度、比刚度特性：一般的塑料强度比金属低，但是塑料的密度小，所以，塑料与大部分金属的比强度（强度与密度之比）、比刚度（弹性与密度之比）相比，塑料相对高。因此，在某些要求强度高、刚度好、质量轻的产品领域，如航空航天领域与军事领域，塑料就有着极其重要的作用。例如，碳纤维和硼纤维增强塑料可制成人造卫星、火

箭、导弹的结构零部件，同时，也是交通工具类产品大量采用塑料材料的原因。

（4）耐磨性、自润滑特性：塑料的摩擦系数小。所以，具有良好的减少摩擦、耐摩擦的性能。部分塑料可以在水、油和带有腐蚀性的溶液中工作；也可以在半干摩擦、全干摩擦的条件下工作。因此，用塑料制成的传动零件不但能实现"无噪声传动"，而且还能实现"无油润滑"。

（5）热导特性：一般来说，塑料的导热性是比较低的，一般为 0.17～0.35W/（M·K），相当于钢材的 1/75～1/225。其中，泡沫塑料的微孔中含有气体，其隔热、隔声、防振性更好，如聚氯乙烯（PVC）的导热系数仅为钢材的 1/357，铝材的 1/1 250。塑料的导热性低、隔热能力强的特点，成为与人身体直接接触类产品的首选材料。可替代陶瓷、金属、木材和纤维等材料在椅类和桌类家具、交通工具的方向盘、日用水具、家电、餐具、厨具、办公产品、手持通信产品等及所有产品把手设计中的使用。

（6）透明特性：有些塑料具有良好的透明性，透光率高达 90% 以上，如有机玻璃、聚碳酸酯等。还有很好的比强度、比刚度，这对于需要透光的产品来说意义重大，它们已替代传统玻璃材料广泛应用于产品设计中，甚至应用在高温高压的航空航天器及深海装备产品上。

（7）可塑特性：塑料的可塑性很好，塑料通过加热（温度一般不超过 300 ℃）、加压（压力不高）等手段，即可塑制成各式各样、丰富多彩的产品和管、板、薄膜及各种工业产品的零部件等，并使产品具有良好的精度。如果成型前在材料里加入任何颜色的着色剂，就可以使产品带有丰富多彩的颜色。

（8）柔韧特性：有些塑料柔韧如纸张、皮革，而有些塑料经过改性后坚硬如石头、钢材。当受到频繁、高速的机械力振动和冲击时，仍然具有良好的吸振、消声和自我恢复原状的性能。因此，从塑料的硬度、抗拉强度、延伸率和抗冲击强度等力学柔韧性能看，相比于金属等其他材料，塑料的抗冲击强度、减振性能要好得多。这种特性使塑料几乎可以在所有工业产品中使用，如汽车的前后保险杠等。

（9）工艺特性：塑料还具有良好的工艺性能，如焊接、冷热黏合、压延、电镀、材料加色或表面着色等众多优良的工艺特性。成型工艺简单，产品的一致性好，适合大批量连续生产，生产效率高。材料价格低，因此产品成本低。塑料已成为现代工业产品中最重要的基础材料之一（图10.4、图10.5）。

图 10.4　塑料大棚

图 10.5 塑料桶

2. 化学特性

塑料一般都具有良好的化学稳定性。所以,塑料在自然环境中性能稳定,无须做被覆处理。塑料具有很好的抗酸、抗碱、抗盐、抗氧化等化学特性。例如,号称"塑料王"的聚四氟乙烯(F4),除熔融碱金属外,目前还未找到一种溶剂能使它溶解或溶胀,它可以稳定地存在于强酸、强碱及强氧化剂等腐蚀性很强的介质中,甚至沸腾的"王水"对它都无可奈何。这就使得塑料具有很好的防腐、耐腐性,防护特征明显。因此,能够制成各种防水、防潮、防透气、防腐的工业产品。

由于塑料优良的化学稳定性,在产品包装方面,已经成为替代产品传统包装材料的主要基材,几乎能用于所有工业产品包装,尤其在食品、药品及塑料包装材料方面,如聚对苯二甲酸乙二醇脂(PET)、高密度聚乙烯(HDPE)、聚丙烯(PP)等;用于食品、药品包装袋和容器,如食品塑料盒与袋、矿泉水瓶、奶瓶、药瓶、食用油与酒瓶、泡面袋与盒等,甚至带有酸碱性的食品,如碳酸饮料瓶、酸奶瓶等。

3. 塑料的缺陷

塑料的自然降解能力弱、降解慢,有些塑料自然降解需要几百到上千年。虽然塑料废弃物可以进行回收再利用,但由于塑料种类众多,需要分类处理,增加了回收工作的难度。现阶段,再利用率并不高。因此,塑料废弃物主要通过填埋和焚烧的方法处理。而填埋和焚烧对环境依然是一种危害,给环境造成严重的二次污染。昔日被誉为"白色革命"的塑料,而今却成为造成世界"白色污染"的罪魁祸首(图10.6),对土地、河流、

图 10.6 白色污染

大气造成极大的危害。塑料废弃物不易实现自然降解和回收利用的缺点也使它成为环境的杀手。

塑料成型时不仅收缩比率较高,有些可以高达3%以上,而且影响塑料成型收缩率的因素很多,这使得塑件要想获得很高的精准度难度很大,这一点塑料比不上金属。塑料的耐热性一般都不好,软化温度为100℃～200℃,塑料的热膨胀系数高,是传统材料的3～4倍。塑料虽然不易实现自然降解,但塑料产品容易老化。一方面,在阳光、氧气、高温等条件的作用下,塑料中聚合物的组成和结构发生变化,致使塑料性质恶化,这种现象称为老化而使其失去使用功能被废弃;另一方面,塑料在载荷作用下,会缓慢地产生黏性流动或变形,即发生蠕变现象,且这种变形是不可逆的,从而导致产品尺寸精度的丧失。虽然塑料产品存在老化、蠕变等问题,但现在科技界正努力通过一定措施、方法、手段,使塑料产品的使用寿命也可以和其他材料媲美,有的甚至能高于传统材料。塑料大多可燃,也就是防火阻燃能力差,且在燃烧时会产生大量有毒的烟雾。

塑料的这些缺点或多或少地影响或限制了它的应用。但是,随着塑料工业的不断发展和塑料材料研究的深入,这些缺点正在被逐渐克服,性能优异的塑料和各种复合塑料材料正在不断涌现,为环保产品的开发打下坚实的材料基础。

10.2.2 塑料的分类

塑料的种类非常多,性质与用途也各不相同,随着科学技术的发展,塑料迎来了从数量到质量上的更替时期。

塑料从成型性观点上大致可分为热塑性塑料和热固性塑料两大类。热塑性塑料是指在特定温度范围内能反复加热软化和冷却硬化的塑料。热固性塑料是指因受热或其他条件能固化成不溶性物料的塑料。从使用的观点考虑可分为通用塑料、工程塑料、特种塑料、增强塑料四类。通用塑料一般是指产量大、用途广、成型性好、价格低廉的塑料;工程塑料一般只能承受一定的外力作用,并有良好的机械性能和尺寸稳定性,在高低温下仍能保持其优良性能,可以作为工程构件的塑料;特种塑料是指具有特种功能,应用于特殊要求的塑料;增强塑料是指树脂与增强材料相结合而提高塑料机械强度的复合型材料。

塑料从化学组成分类,常用的有聚乙烯(PE)、聚丙烯(PP)、聚氯乙烯(PVC)、聚苯乙烯(PS)、聚碳酸酯(PC)、聚酰胺(PA)等。聚乙烯的性质因品种而异,主要取决于分子结构和密度。采用不同的生产方法可得不同密度的产物。PE可用一般热塑性塑料的成型方法(见塑料加工)加工,主要用来制造薄膜、容器、管道、单丝、电线电缆、日用品等,并可作为电视、雷达等的高频绝缘材料。

聚氯乙烯(PVC)其实是一种乙烯基的聚合物质,其材料是一种非结晶性材料。PVC材料在实际使用中经常加入稳定剂、润滑剂、辅助加工剂、色料、抗冲击剂及其他添加剂

具有不易燃、强度高、耐气候变化以及优良的几何稳定性。PVC 材料用途极广，主要用于制作普瑞文 PVC 卡片、PVC 贴牌、PVC 铁丝、PVC 窗帘、PVC 涂塑电焊网、PVC 发泡板、PVC 吊顶、PVC 水管（图 10.7）、PVC 踢脚线等，以及穿线管、电缆绝缘、塑料门窗、塑料袋等，在日常生活领域中处处可见 PVC 产品。

图 10.7　PVC 水管

聚苯乙烯（PS）无色透明，能自由着色，相对密度也仅次于 PP、PE，具有优异的电性能，特别是高频特性好，常用于制作挤塑板。挤塑板由于发泡结构紧密相连且壁间无缝隙，所以其抗压强度极高，防潮和防渗透性能极佳，即使长时间水泡仍维持不变。因此，用作泊车平台、机场跑道、高速公路等领域能耐受冲击。

聚碳酸酯（PC）无色透明，耐热，抗冲击，阻燃 B1 级，在普通使用温度内都有良好的机械性能：PC 的耐冲击性能好，折射率高，加工性能好。常用的建材 PC 板材具有良好的透光性、抗冲击性、耐紫外线辐射和加工成型性能，其制品的尺寸稳定性好，使其比建筑业传统使用的无机玻璃具有明显的技术性能优势。

聚酰胺（PA，俗称尼龙）是美国 DuPont 公司最先开发用于纤维的树脂，于 1939 年实现工业化 20 世纪 50 年代该公司开始开发和生产注塑制品，以取代金属满足下游工业制品轻量化、降低成本的要求。PA 具有良好的综合性能，包括力学性能、耐热性、耐磨损性、耐学药品性和自润滑性，且摩擦系数低，易于加工（图 10.8）。

图 10.8 尼龙材料

除此之外，常用的塑料种类还有 ABS 塑料、PMMA 有机玻璃、EP 环氧树脂等。

10.3 塑料的加工工艺和表面处理

10.3.1 塑料加工工艺

塑料加工工艺有很多种，但在实际运用中大多数厂家最常用的有以下几种。

1．注塑

注塑是一种工业产品生产造型的方法。产品通常使用橡胶注塑和塑料注塑。注塑还可分为注塑成型模压法和压铸法。注射成型机（简称注射机或注塑机）是将热塑性塑料或热固性塑料利用塑料成型模具制成各种形状的塑料制品的主要成型设备，注射成型是通过注塑机和模具来实现的。

塑料注塑是塑料制品的一种方法，将熔融的塑料利用压力注进塑料制品模具中，冷却成型得到各种塑料件（图 10.9）。有专门用于进行注塑的机械注塑机。目前，最常使用的塑料是聚苯乙烯。注塑成型的产品在生活中特别常见，如计算机机箱外壳、手机外壳、鼠标、音响等。

图 10.9　注塑的塑料零件

2．挤塑

挤出成型在塑料加工中又称为挤塑，在橡胶加工又称压出，是指物料通过挤出机料筒和螺旋杆间的作用，边受热塑化，边被螺杆向前推送，连续通过机头而制成各种截面制品或半制品的一种加工方法。挤出的制品都是连续的型材，如管、棒、丝、板、薄膜、电视电缆包覆层等。

在化学纤维工业中也有用挤出机（图 10.10）向喷丝头供料，以进行熔体纺丝。挤出应用于热塑性塑料和橡胶的加工，可进行配料、造粒、胶料过滤等，可连续化生产，制造各种连续制品如管材、型材、板材（或片材）、薄膜、电线电缆包覆、橡胶轮胎面、内胎胎筒、密封条等，其生产效率高。在合成树脂生产中，挤出机可作为反应器，连续完成聚合和成型加工。

图 10.10　挤出机

3. 吹塑

吹塑也称中空吹塑，是一种发展迅速的塑料加工方法。吹塑工艺在第二次世界大战期间，开始用于生产低密度聚乙烯小瓶。20 世纪 50 年代后期，随着高密度聚乙烯的诞生和吹塑成型机的发展，吹塑技术得到了广泛应用。中空容器的体积可达数千升，有的生产已采用了计算机控制。其适用于吹塑的塑料有聚乙烯、聚氯乙烯、聚丙烯、聚酯等，所得之中空容器广泛用作工业包装容器。根据型坯制作方法，吹塑可分为挤出吹塑和注射吹塑，新发展起来的有多层吹塑和拉伸吹塑。

10.3.2 表面处理工艺

1. 模内装饰技术（IMD）

模内装饰工艺（IMD），是将印刷完成的薄膜利用不同形式置入模具，经射出成型后，得到具有印刷质感的成型产品，结合产品设计、模具技术与传统后加工技术为一体的制程技术。IMD 是目前国际风行的表面装饰技术，主要应用于家电产品的表面装饰及功能性面板，常用在手机视窗镜片及外壳（图 10.11）、洗衣机控制面板、冰箱控制面板、空调控制面板、汽车仪表盘、电饭煲控制面板多个领域的面板、标志等外观件上。IMD 是一种相对新的自动化生产工艺，与传统工艺相比 IMD 能简化生产步骤和减少拆件组成部件，因此，能快速生产，节省时间和成本，同时，还具有提高质量、增加图像的复杂性和提高产品耐久性的优点。IMD 是目前最有效率的方法，它是在薄膜表面上施以印刷、高压成型、冲切，最后与塑料结合成型，免除二次作业程序及其人力工时，尤其一般在需背光、多曲面、仿金属、发线处理、逻辑光纹等印刷喷漆制程无法处理时，更是使用 IMD 制程的时机（图 10.12）。

图 10.11　IMD 手机壳

图 10.12　塑料零件

2．喷涂（Painting）

喷涂是通过喷枪使油漆雾化，涂覆于物体表面的加工方法。喷涂有压缩空气喷漆、高压无空气喷漆、静电喷漆多种。喷漆作业使用含有大量溶剂的易燃漆料，在要求快速干燥的条件下挥发到空气的溶剂蒸气，易形成爆炸混合物。特别静电喷漆是在 60 kV 以上高电压下进行的，喷漆嘴与被漆工件相距在 250 mm 以内极易发生火花放电，会引燃易燃蒸气。目前主要有电弧喷涂、火焰喷涂、等离子喷涂及爆炸喷涂四种。利用喷涂技术，可以在各种基体上获得具有耐磨、耐蚀、隔热、导电、绝缘、密封、润滑及其他特殊机械的物理、化学性能的涂层。应用范围非常广泛，涉及国民经济各个部门及包括尖端技术在内的各个领域。

3．电镀

电镀可以使塑料以较高成品率及较低成本获得金属效果表面。电镀方法主要可分为真空电镀和水电镀。此种技术优点是质量减轻，全面节省成本，较少的加工工序，仿真金属零件；缺点是电镀塑料用于某类家庭用具时存在着火的危险（图 10.13）。

图 10.13　电镀零件

4. 印刷

印刷根据印刷条件不同可分为多种种类。塑胶件印刷是通过移印、网印、转印等方法将所需图案印制在塑胶件表面的一种工艺。移印是一种间接的可凹胶头印刷技术，先将设计的图案蚀刻在印刷平板上，把蚀刻板涂上油墨，然后，通过硅胶头将其中的大部分油墨转印到被印刷物体上。网印是孔版印刷术中的一种主要印刷方法：印版呈网状，印刷时印版上的油墨在刮墨板的挤压下从版面通孔部分漏印至承印物上。通常，丝网由尼龙、聚酯、丝绸或金属网制作而成。印刷中的转印技术又可分为水转印和热转印。水转印是利用水压将带彩色图案的转印纸/塑料膜进行高分子水解的一种印刷；热转印是将花纹或图案印刷到耐热性胶纸上，通过加热、加压，将油墨层的花纹图案印到成品材料上的一种技术（图10.14）。

图 10.14　印刷塑料箱

5. 镭雕

镭雕也称激光雕刻或激光打标，是一种用光学原理进行表面处理的工艺，与网印移印类似，通过镭雕可以在产品表面打字或图案。激光技术拥有应用范围广泛、安全可靠；精确细致、安全快捷；成本低廉、节约环保的优势（图10.15）。

图 10.15　镭雕箱

6. 咬花

咬花是用化学药品如浓硫酸等对塑料成型模具内部进行腐蚀，形成蛇纹、蚀纹、犁地等形式的纹路，塑料通过模具成型后，表面具有相应纹路的一种工艺方法。其工艺流程：模具接收→喷砂→化学清洗→贴花→上沥青粉→加热→上洋→干漆→化学腐蚀→化学清洗→喷砂→品检。咬花的优点是能够提升产品的视觉效果和手感；防滑；增大表面积，利于散热；利于脱模，易于成型（图10.16）。

图10.16 咬花工艺

10.4 塑料在设计中的应用

10.4.1 塑料在家具设计中的运用

合成塑料家具在第二次世界大战之后就开始了初步的发展，经济的繁荣，技术的发展，使得许多新材料、新加工技术出现。现代家具设计开始运用许多新型材料，如塑料、胶合板材料、木塑复合板、金属材料等，现代家具的设计语汇不断拓展（图10.17）。

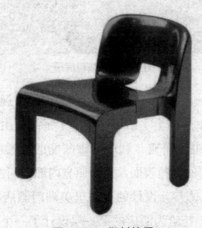

图10.17 塑料椅子

合成塑料家具以注塑成型为主，并综合运用塑料改性技术和加工技术。合成塑料家具具有透明、易清洁、色彩丰富、形态多样等特点，无论是装饰性还是功能性都十分出色，在家具行业逐渐发展。另外，合成塑料还打破了过去塑料家具的廉价劣质感，在材质、设计等方面都向着高端发展。

玻璃钢家具是一种较常见的家具，有着良好的韧性和刚性，玻璃钢家具相较于金属家具要更加轻巧、暖和，并且在造型上往往更加自然顺畅。另外，还有ABS树脂家具，这种家具十分坚韧。设计师乔·科隆波设计了一款由ABS材料制作的椅子，易相叠，不易老旧，适用于室内外。

10.4.2　塑料在室内设计中的运用

塑料给室内空间装修设计同样带来了不同的风格。塑料材料的运用，赋予住宅良好的功能，独特的材质美感，给住宅带来强烈的极简主义风格，使室内空间重新被定义。

例如，爱尔兰建筑公司Architecture Republic设计的"塑料房子"（The Plastic House）（图10.18）。该住宅的主要用材有半透明聚碳酸酯、F形断面铝型材、树脂。在设计过程中将空间最大化使用，移除了住宅原有的内墙部分，使住宅的水平面降低，令住宅内部拥有双层高度，也使得更多的光线能够进入，同时也让更多自然光线进入室内。

图 10.18　塑料房子

住宅的室内空间设计也一改常规，并没有在室内空间中规划出厨房、餐厅、卧室等独立房间，而是置入一个横贯上下的十字结构。整个十字结构由半透明聚碳酸酯及带有加厚涂层的F形断面铝型材和钢组合而成。利用聚碳酸酯的半透明特性，在其内部设计有光源，内置的光源会透过半透明的材料表面，从而照亮内部空间。

建筑设计大师扎哈·哈迪德参与设计的马德里美洲门酒店，利用高科技与复合塑料，营造了独一无二的空间效果。扎哈为酒店的第一层设计了一个流动的空间，整个室内空间

浑然天成。酒店房间内的家具似乎是在这个空间中生长出来的,完全没有生硬的边缘线,具有很强的整体感,并且整个空间的流动性也很强。这种室内空间效果的产生正是由于复合塑料的运用,复合塑料能够很好地隐藏接缝,弱化拼接痕迹。并且,由于复合塑料的可塑性,通过多次高温成型,能形成更易弯曲的表面,从而很好地增添了空间的流动效果(图10.19)。

图10.19 美洲门酒店

知识链接

限塑令人们并不陌生,早在2008年,塑料袋开始在超市有偿使用。时隔12年限塑令再度升级,全国禁用不可降解一次性塑料吸管。2021年1月1日,新一轮塑料污染治理意见开始实施,奶茶等饮品的塑料吸管全部换成了纸质吸管、聚乳酸可降解吸管,或变成了可以直接饮用的杯盖。

一直以来,生物可降解塑料被宣传为可以解决困扰世界范围内塑料污染问题的最佳方案。但其实,当今所谓的"可堆肥"塑料袋、餐具等,只有在特定条件下才会进行生物降解。而在其他情况下,它们可能会缓慢降解或根本无法降解,或者会破碎成为塑料,还会污染其他可回收塑料。尤其是很多塑料基本上具有晶体状的分子结构,聚合物纤维排列得非常紧密,以至于水都无法渗透,更不用说可能会"咀嚼"有机分子聚合物的微生物。为了解决上述问题,让可生物降解塑料真正"可堆肥",华人科学家加州大学伯克利分校材料科学与工程系和化学系徐婷教授团队提出了一种新工艺——在塑料中嵌入以聚酯为食的酶,这些酶能够有效地将塑料分解成一个个初级结构单元,同时,分解后的产物还可以用作堆肥。例如,就聚乳酸(PLA)而言,酶会将其分解为乳酸分子,而在堆肥过程中,土壤微生物恰恰就以乳酸为食,因而,达到真正将塑料降解成天然肥料的目的。

塑料材质的工艺制品同时具备了塑料的优缺点，它的质轻、可塑性强等特点使它广受艺术家和工艺师的青睐，而这些塑料通常是不具备降解性的。但相信随着现代科技的发展与进步，对塑料的使用能更加环保。

训练八：塑料材料的综合表现项目实践

1. 训练的目的和要求

使学生了解塑料材料的加工类型和装饰技法，掌握这类材料在工艺美术方面的应用方向和方法，以此来进行学生发散思维训练和熟悉材料在专业设计中的应用能力和创造能力。

2. 训练的内容和方法

内容：选定一种或几种模型材料，进行加工和表面装饰等操作。作品规格是以 10 cm×10 cm 为制作单位。

方法：在实训教学过程中把对材料的加工与表面装饰作为出发点，结合学生对于相关事物的联想和想象，根据设计内容，采用讲授和辅导相结合的方法，有针对性地进行阶段辅助讲解和案例分析、作业讲评等方法指导学生完成实训内容。

3. 作业要求

深入理解和认识塑料材料，选定一种或几种塑料材料，对其进行创意再设计，赋予其新的内涵，带给人们全新的视觉感受，培养学生对材料的创新再利用及表面装饰的能力。

4. 完成步骤

依据所选择的塑料材料，分析其材料性能和视觉效果，确定主题构思，并进行创作。

（1）确定主题。在进行材料的设计之前，首先选择一个主题为切入点，确定想要表达的主要内容，设计内容具有可实施性和意义。

（2）材料的选定。通过所选定的主题进行材料分析，并确定好能表现主题方案的材料品种。

（3）整体方案制作。材料选择完毕后，通过手绘或计算机构图来呈现构思，选取合适的材料加工和表面装饰处理方法，完成方案制作。

（4）作品提交。将作品装裱在 KT 板，附上设计说明和设计感受，与同学和老师分享交流。

复习思考题

1. 什么是塑料？
2. 常见的塑料有哪些，它们由哪些成分构成？
3. 常见的塑料加工工艺有哪些？
4. 什么是热固性塑料？

5. 你能想到的运用塑料进行的设计方法有哪些？
6. 你会选择哪些塑料进行设计使用，为什么？
7. 我们身边的塑料有哪些？为减少塑料污染，能做些什么？
8. 你还知道有哪些塑料新技术的应用？试列举其性能与应用方式。

参考文献

[1] 孙晓红,等.建筑装饰材料与施工工艺[M].北京:机械工业出版社,2013.

[2] 王向阳.建筑装饰材料与应用[M].沈阳:辽宁美术出版社,2009.

[3] 王强.装饰材料与构造[M].天津:天津大学出版社,2011.

[4] 杨东江,杨宇.装饰材料设计与应用[M].沈阳:辽宁美术出版社,2015.

[5] 吴义强.木材美学[M].北京:科学出版社,2021.

[6] 顾炼百.木材加工艺学[M].北京:中国林业出版社,2011.

[7] 刘宏志.石材应用手册[M].南京:江苏科学技术出版社,2013.

[8] 郭秀荣,杜丹丰.材料工艺与创新设计[M].南京:江苏科学技术出版社,2014.

[9] 贺松林,姜勇,张泉.产品设计材料与工艺[M].北京:电子工业出版社,2014.

[10] 江湘芸,刘建华.设计材料与工艺[M].北京:机械工业出版社,2018.

[11] 吴欣彦.浅析金属材料在室内设计中的应用[J].卷宗,2019(19).

[12] 占昌卿.金属材料在建筑立面中的应用[J].建筑建材装饰,2016(23).

[13] 刘日平,马明臻,张新宇.块体非晶合金铸造成形的研究新进展[J].金属学报,2021.

[14] 张洪双.材料与工艺[M].沈阳:辽宁美术出版社,2014.

[15] 高鹤.玻璃冷加工技术[M].北京:化学工业出版社,2013.

[16] 李津.产品设计材料与工艺[M].北京:清华大学出版社,2018.

[17] 焦宝祥.陶瓷工艺学[M].北京:化学工业出版社,2019.

[18] 田英良,孙诗兵.新编玻璃工艺学[M].北京:中国轻工业出版社,2009.

[19] 宗亚宁,张海霞.纺织材料学[M].3版.上海:东华大学出版社,2019.

[20] 周美凤.纺织材料[M].2版.上海:东华大学出版社,2012.

[21] 张萍.纺织材料学[M].北京:中国轻工业出版社,2008.

[22] 王晓梅.纺织工艺设计[M].北京:中国纺织出版社,2016.

[23] 《纺织工艺品》编委会.纺织工艺品[M].北京:中国质检出版社,2016.

[24] 杨建忠.新型纺织材料及应用[M].上海:东华大学出版社,2011.